臺灣美術全集
TAIWAN FINE ARTS SERIES
劉耕谷

39

臺灣美術全集39
TAIWAN FINE ARTS SERIES

劉耕谷
LIU GENG-GU

藝術家出版社印行
ARTIST PUBLISHING CO.

劉耕谷

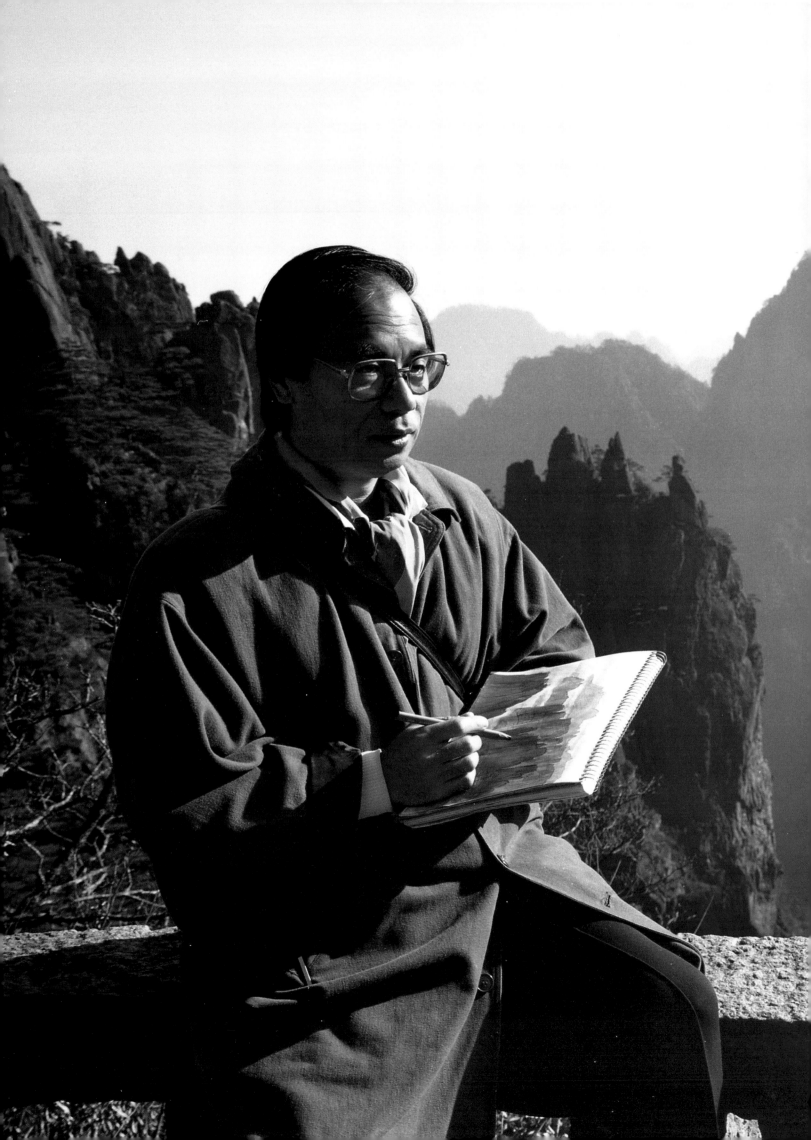

編輯委員

王秀雄　王耀庭　石守謙　何肇衢　何懷碩　林柏亭
林保堯　林惺嶽　顏娟英　（依姓氏筆劃序）

編輯顧問

李鑄晉　李葉霜　李遠哲　李義弘　宋龍飛　林良一
林明哲　張添根　陳奇祿　陳癸淼　陳康順　陳英德
陳重光　黃天橫　黃光男　黃才郎　莊伯和　廖述文
鄭世璠　劉其偉　劉萬航　劉欓河　劉煥獻　陳昭陽

本卷著者／蕭瓊瑞
總 編 輯／何政廣
執行製作／藝術家出版社
執行主編／王庭玫
美術編輯／柯美麗
文字編輯／王郁棋
英文摘譯／Jeremy Matthew Peck
日文摘譯／潘　襎
圖版說明／蕭瓊瑞
劉耕谷年表／劉耀中、蕭瓊瑞
國內外藝壇記事、一般記事年表／顏娟英、林惺嶽、黃寶萍、陸蓉之
　　　　　　　　　　　　　　　　　　　　（依製作年代序）
圖說英譯／編輯部
索引整理／謝汝萱
刊頭圖版／劉耀中
圖版提供／劉耀中、長流美術館

凡例

1. 本集以崛起於日據時代的台灣美術家之藝術表現及活動為主要內容,將分卷發表,每卷介紹一至二位美術家,各成一專冊,合為「台灣美術全集」。
2. 本集所用之年代以西元為主,中國歷代紀元、日本紀元為輔,必要時三者對照,以俾查證。
3. 本集使用之美術專有名詞、專業術語及人名翻譯以通常習見者為準,詳見各專冊內文索引。
4. 每專冊論文皆附英、日文摘譯,作品圖說附英文翻譯。
5. 參考資料來源詳見各專冊論文附註。
6. 每專冊內容分:一、論文(評傳)、二、作品圖版、三、圖版說明、四、圖版索引、五、生平參考圖版、六、作品參考圖版或寫生手稿、七、畫家年表、八、國內外藝壇記事年表、九、國內外一般記事年表、十、內文索引等主要部分。
7. 論文(評傳)內容分:前言、生平、文化背景、影響力與貢獻、作品評論、結語、附錄及插圖等,約兩萬至四萬字。
8. 每專冊約一百五十幅彩色作品圖版,附中英文圖說,每幅作品有二百字左右的說明,俾供賞析研究參考。
9. 作品圖說順序採:作品名稱╱製作年代╱材質╱收藏者(地點)╱資料備註╱作品英譯╱材質英譯╱尺寸(cm・公分)為原則。
10. 作品收藏者(地點)一欄,註明作品持有人姓名或收藏地點;持有人未同意公開姓名者註明私人收藏。
11. 生平參考圖版分生平各階段重要照片及相關圖片資料。
12. 作品參考圖版分已佚作品圖片或寫生手稿等。

目　錄

Contents

圖版目錄
List of Color Plates

論 文
Oeuvre

為膠彩藝術開新局
——追尋人文極致的劉耕谷

蕭瓊瑞

「膠彩」作為一種創作的媒材，是在日治時期，以「東洋畫」的名稱，自日本傳入台灣，並蔚為主流；特別是在「官展」中大放異彩，佳構備出。然而在戰後，因政權的易幟，這些膠彩畫家，基於回歸祖國的熱切心情，貿然將此一畫種更名為「國畫」，未料引起大陸來台水墨畫家不滿，爆發長達十六年的「正統國畫之爭」①；這個日治時期作為主流的畫種，卻在戰後成為不再見容於學院教學課程中的「非主流」。

如果說：膠彩畫是戰後台灣畫壇的「非主流」；那麼，劉耕谷的膠彩畫，應該就是「非主流中的非主流」了。然而，這個「非主流中的非主流」，隔了一段歷史的時間跨度回看，卻顯得如此鮮明、突出，猶如屹立在寬闊草原中的一棵孤樹，也像着天中高飛盤旋的一隻大鷹，可供仰望，足以尊崇；他擺脫了其他膠彩畫家以近景捕捉台灣植物、動物、湖光、月色⋯⋯等等強調「鄉土」的纖細格局，吸納中華文化古老神話的養分，加入大山大水、吾土笙歌的文明讚歌，以及石窟佛像、唐詩文學的滋長，開創出典雅、壯美的獨特風格；晚年，甚至加入基督教信仰的象徵手法，為台灣膠彩藝術創作開展新局，成為戰後膠彩畫壇無法忽略的一座巍然巨峰；同時，他更在人文思維的追尋上，橫跨歷史、人文、宗教、自然，也是台灣美術史難得一見的傑出藝術家。

一、從朴子街到迪化街

劉耕谷，本名正雄，號鐵岑，一九四〇年（昭和15年，民國29年）生於日治時期的嘉義朴子。朴子時稱朴子街，隸屬台南州嘉義郡。該地乃古稱牛稠溪的朴子溪出海口，原為原住民聚落，康熙中期（約17世紀末）始有漢人移入。

相傳康熙二十六年（1687），有漢人林馬自湄洲奉迎媽祖金身來台，行經牛稠溪口，於樸子樹下休息；俟將起身續行，媽祖金身卻無法移動。經擲筊請示，媽祖指點將永鎮於此，此即朴子配天宮之由來。配天宮所在，即今開元里與安福里一帶，皆位於朴子溪南；當時乃一片樹林，林內野猴聚集，故稱「猴樹港」。

清代中期，由於港口淤塞，淺灘陸化，整個海岸線向西移動，猴樹港也因此不再臨海；地方父老以配天宮因係築廟於樸仔樹下，乃稱此地為「樸仔腳」或「猴樹港街」，日治時期改稱「朴子街」。

朴子最初人群聚集之處，主要在一甲到五甲地區，即劉耕谷家所住的今開元路上。劉家開台祖劉光平，即於清道光年間，由泉州同安來此，經營陶器和船頭行生意，行號為「振昌」、「振利」，乃是當地最早的商賈世家之一。

傳至劉耕谷之父劉福遠（1903-1962），仍以糖業經營為生，但福遠翁對生意的興趣，顯然比不上對詩畫藝文的興趣。由於其父，也就是劉耕谷的祖父劉牽（達三），曾任日治時期東石郡保正，政商關係良好；加上其女，也就是劉耕谷的姑姑，嫁給當地的議員，劉福遠結識許多富商官紳與文人雅士，彼此往來密切，經常前來家中聚會，吟詩賞畫；這對幼年的耕谷，自然耳濡目染，多所影響。劉耕谷曾追憶父親：「幼耽好翰墨，數十年臨池不輟，擅畫墨梅，喜好國學；平時作詞吟詩，曾組朴吟社（樸雅吟社），為發起人之一。」② 迄今仍可得見劉福遠〈墨梅〉作品多件（插圖1），喜以飛白墨筆快速畫成樹幹、樹枝，再加上淡墨輕筆圈點梅花；上書「早從水月見清華，雨後苔痕屨齒斜；壞（懷）紉故應甘淡泊，拼將心血付梅音。」或作「滿紙淋漓墨未乾，西風坐對雪窗寒；本來踏月尋常事，堅節還從冷處看。」均署名「遠光」，頗有率真、浪漫的情懷。

劉福遠亦收藏不少書、畫，包括：《歷代畫史彙傳》、《吳友如書畫全集》，及林則徐墨蹟、吳昌碩畫作等，也包括時人交往的即興之作，如：施金龍、潘春源、葉漢卿……等人的作品。

一方面是劉福遠對藝文書畫的喜愛，二方面是日人治台後糖業生意遭到株式會社的壟斷，劉福遠終於決定結束原本的糖業經營。先是以他在繪畫上的天份，為人畫像；之後，則在日本友人建議下，購買相機，學習攝影，並在一九二八年（昭和3年，民國17年），開設了朴子地區第一家照相館「遠光寫真館」。

劉福遠計生子女七人，其中四人日後都從事和藝術相關的工作，包括：大兒子和三兒子承繼家業經營照相館，二女兒嫁給從事迪化街布花設計工作的先生；其中排行第七的劉耕谷，更在中年之後，走上專業畫家之途，其真正的動力，仍是來自父親的影響。劉耕谷說：

> 「當我二十三歲的時候，父親便去世了，而我真正從事純藝術繪畫是在四十歲的時候才開始的。雖然說沒有直接受父親的影響，但是在小時候父親對我的期望、鼓勵和不斷地在親戚朋友間對我的繪畫能力加以讚揚，都是我在往後漫長的時光裡得到了無形的寶貴支持力量。」③

插圖1　劉福遠　墨梅　1943　水墨

劉耕谷出生時，父親已經三十八歲，原本生意還算不錯的照相館生意，由於日華戰爭的爆發，深受影響；尤其一九四二年（昭和17年，民國31年）太平洋戰爭爆發後，美軍對台灣的轟炸，更讓台灣社會幾乎崩潰；家中經濟頓失來源，只好依靠母親替人縫製衣服，勉強支持。劉耕谷曾說：「普通的一塊布料，只要到了母親手上，就可以變成一件時尚的洋裝。」顯然劉家子女的藝術天分，也有來自母親的遺傳。

在戰爭的陰影中結束了童年，一九四七年劉耕谷進入已經是中華民國政府的朴子大同國民學校。大同國校原屬台南縣，四年級時劃歸嘉義縣轄屬。

美術是劉耕谷在學校表現最優異的一門課程，當時的美術老師沈德福經常將他的作品，貼在黑板上，供同學欣賞學習；安靜寡言的劉耕谷也從畫畫中得到極大的滿足。平常他喜歡默默地觀察大自然，而畫畫時，就可以把自己的觀察和想法表達出來，他說：「繪畫就像在替我說話一樣。」

不過童年的美術經驗與表現，到底還稱不上是真正的創作；劉耕谷正式

接觸美術創作的領域，還是進入東石中學以後的事。在這裡，他遇到了吳天敏老師（1897-2003），也是日後以吳梅嶺一名知名的膠彩大家。

吳老師是一位在日治時期的官展（台、府展）中頗有表現的膠彩畫家，也是台南與嘉義畫家組成的「春萌畫會」中的一員，終生任教東石中學，培育了許多嘉義地區的畫家。

劉耕谷回憶吳老師的教學，說：

> 「吳老師教學方式重視學生的自主學習能力，上課時總會先在黑板上實際講解示範，並且貫穿風趣的言談，提起同學的學習興趣與創作靈感；而面對同學的完成之作，總是就其優點先予以誇獎，從不口出惡言。」④

不過除了教學態度的和善外，更重要的是，吳老師教會了劉耕谷觀察、寫生的重要性。

有一次，劉耕谷臨摹一件日本南畫的作品，自認畫得相當傳神，送去參加比賽，結果只得到了入選；而他的一位同學，畫得似乎沒有他的好，卻得到了第一名。他不解地向老師請教原因，吳老師告訴他：「臨摹的作品，畫得再好，還是臨摹的作品；另一位同學的作品，是寫生的創作，具有個人藝術表現的特質，自然會獲得較好的成績。」劉耕谷得此教訓，從此開始勤奮寫生、創作，終於在一九五八年以一幅題為〈庭園〉的寫生作品，獲得全省學生美展第一名的佳績。

吳老師美術教育的主張，就是「美術、生活、自然」三者合一，他鼓勵學生寫生，強調大自然是最好的導師，除了觀察，還是觀察，這是創作最大的資本。劉耕谷日後的創作，顯然就是深受老師的這項啟發。

一九五九年，劉耕谷自東石高中畢業，一心只想繼續升學、進入美術相關科系學習，報考了台灣師大美術系；不料術科高分通過，學科的筆試成績卻沒能通過。名落孫山的他，不願意成為兄長的負擔，於是在姐夫吳俊生的介紹下，前往台北三重的「老正和印染廠」擔任繪圖員。

一九六〇年代，也是台灣經濟逐漸起飛的年代，尤其紡織業更是蓬勃發展的年代。雖然暫時失去了升學進修的機會，但能全心投入和美術有關的工作，劉耕谷如魚得水，獲得很大的發揮空間，更是珍惜機會、努力學習。很快地，劉耕谷的設計，就贏得了紡織業的喜愛和肯定，案子應接不暇，即使入伍服役期間，也有許多紡織廠託他設計、提供畫稿。

但不管工作再怎麼忙碌，劉耕谷始終未曾遺忘美術創作的初衷；他利用工作之餘的有限閒暇，努力創作，以「劉鐵岑」之名，送件參加當時台灣藝壇最具權威的「台灣全省美術展覽會」（簡稱「全省美展」），並在一九六〇年以〈小園殘夏〉（插圖2）獲得入選。這件作品是以長軸的彩墨，描繪夏天將盡、花園百花由盛開即將走入殘敗的景象；在墨葉與多彩的花朵搭配下，帶著一份生命流轉的感傷。隔年（1961），再以〈錦秋〉（後名〈爭艷〉）（圖版1）入選，仍是採取長軸的型式，但筆法上偏向工筆的描摹，以楓紅的葉片、雪白的細花，襯托出枝葉縫隙中暗藍的背景。從這些作品的題材看來，都是取景自然、強調季節，也都和「布花設計」的主題有關。〈錦秋〉日後由台北市立美術館收藏。

一九六一年，劉耕谷也以〈阿里山之春〉初次入選「台陽美展」。同年，因工作關係，結識了未來的夫人黃美惠女士。原來，黃女士是在故鄉彰化擔任護士工作，因她的姐夫是「僑麗紡織廠」的老闆，工廠需要一位會計，黃女士乃北上協助；劉耕谷因為也為僑麗紡織廠設計圖案，兩人因而認

插圖2　小園殘夏　1959　彩墨
175×56cm

識、交往，經常相偕出遊。

一九六一年年中，劉耕谷入伍服役，仍經常協助布花設計工作；一九六二年，徵得部隊同意，利用夜間，入學台灣師大進修部美術選修班進修，向張道林教授學習素描、西畫；也隨葉于岡教授學習色彩學。

一九六三年，劉耕谷自軍中退伍，父親福遠翁卻在此時因心血管疾病辭世，享年六十歲；依台灣民俗，劉耕谷乃在百日內與黃美惠完成婚禮。

結婚後，劉耕谷重回布花設計的專業，幾個小孩也在幾年內陸續報到，包括：長女玲利（1964-）、次女怡蘭（1966-）、長子耀中（1969-）等；為了維繫家庭經濟，劉耕谷也暫時擱下「藝術家」的夢想，全力投入設計的工作。適逢戰後世界經濟的復甦，台灣的紡織出口，名列所有外銷產業之冠；劉耕谷設計的產品更成為業者競相爭取的對象，劉耕谷署名的「劉鐵岑」是台北迪化街布商中最響亮、搶手的名號；豐盛的收入，也為家中經濟奠下了基礎。劉耕谷曾回憶說：

> 「當時我的原創布料花樣，可是深得業主的喜愛呢！其實我並沒有開店營業，只會在原創稿的背面蓋上『劉鐵岑』的用印。『鐵岑』是父親給我的用號。不過蓋印時沒蓋好，只出現『劉鐵』兩個字，而欣賞我原創印花的業者，就拿著布到處問同行誰是『劉鐵』？因為想找這號人物來設計布料花樣。結果就這樣一傳十、十傳百，自動找上門的業者愈來愈多，生意訂單也跟著越接越多，而我乾脆也就將錯就錯，不再一一向業者解釋名字的誤用問題，轉眼間便成了人稱『劉鐵』的印花設計師。」⑤

長女玲利也回憶說：

> 「我記得幼稚園的時候，每天回家，我們家的客廳就是有很多人。全部都是大老闆，就在我們家站著、坐著；因為如果他不站的話，一回家，下一個人就會遞補上。那時候，在迪化街市場流行一句話『只要拿到劉鐵的一張設計稿，就可以多賺一百萬』。」⑥

在長達將近二十年的布花設計期間，劉耕谷將這項工作，當作是一種生命的沈潛與技術的磨練；為了迎合市場的需求，他必須不斷地面對挑戰，也不斷地自我學習、提升，舉凡：不同的媒材、形式、用色、造形，他都配合業者的需求與趣味，進行不同的嘗試與表現。這些磨練與挑戰，也為了有一天投入純粹的藝術創作，做了充分地準備與奠基。一九七三年，他在士林購置房屋，遷居於此；隔年（1974），母親吳鉗女士辭世。

二、從設計巨匠到藝壇傳奇

一九五〇年代末期，劉耕谷因投考台灣師大美術系落榜而隻身前往台北打拼的年代，也正是台灣畫壇在「五月畫會」、「東方畫會」、「現代版畫會」等前衛藝術青年團體掀起「台灣現代繪畫運動」的激變年代，在「抽象」、「現代」等觀念的衝擊下，台灣的創作風向，也掀起了巨大的變化。

儘管身在設計界，但劉耕谷對畫壇的變化，始終保持高度的關注。一九七〇年代，台灣面臨國際外交的困境，相對地引發重新面對自我立足土地的鄉土運動，而劉耕谷也在這段時間，為家中的經濟奠定了安定的基礎，回到「純粹藝術家」的心願也日漸加強。

長子耀中回憶說：

「大約在我國中一年級時，有一天吃晚飯，父親忽然宣布他不再作布花設計了，他要當一個全職的畫家。當時我也沒想太多，覺得很好啊！父親是該做自己喜歡的事了。母親對於父親做的決定也從來不反對，她認為父親是做過審慎評估後才會做出決定。」⑦

原來，一九八〇年的某一天，劉耕谷行經台北市金山南路的「長流畫廊」，巧遇畫廊老闆黃承志的父親黃鷗波老先生（1917-2003）；黃鷗波也是嘉義人，更是日治時期知名的東洋畫家（即膠彩畫家），兩人相談之下，大為契合。黃鷗波聽聞劉耕谷有意投入膠彩創作，便推薦他前往好友許深州（1918-2005）處學習。這年（1980），劉耕谷便毅然決然地決定放棄已然穩定、且為高薪收入的布花設計工作。日後，他在手稿中寫下了當年作此決定的用心所在。他說：

「布花設計是商業的，它能登上藝術的堂殿嗎？這是我自己的個人觀念，但是國內的教育界、學術界的認知度和觀念上亦是如此。我從二十歲就開始從事布花設計這行業，雖然布花設計也具備很多的美術技巧、造型藝術，和運用各種不同的畫法來處理畫面，連帶的也應用千變萬化的色彩來滿足消費者的流行；雖然工作了二十幾年而磨練成千錘百鍊的繪畫技巧，總是自覺『商業藝術』永遠達不到『純藝術』的成就感。所謂的『成就』就是自己所做的布花作品比較沒有生命感，沒有思想的存在，沒有學術地位可言，沒有永恆的價值，不是真正富有的感覺等等。所以在我四十歲那年，下定決心徹底的決定改變自己的人生價值，從事『純藝術』這方面來發展。」

一向支持他的夫人黃美惠女士，聽到他的決定，也表達了全力支持的態度，並進一步安慰他說：「家中的經濟也不用操心，我們一家子省吃儉用都可以過得去，你只要做想做的事就好了。」⑧ 並在劉耕谷草擬的好幾個藝名中，選定了「耕谷」一名，希望他能在藝術的深谷中，耕耘出一片自己的天地。自此，劉耕谷一名就取代了他的本名劉正雄。

劉夫人不但是劉耕谷創作上最大的支持者，也是劉耕谷創作最忠實的批評者與激勵者。劉耕谷在創作發想時，都會先用原子筆畫出好幾幅不同的構想，然後再請夫人挑出其中較好的一幅，正式動手。因此，劉耕谷甚至稱呼他的夫人為「老師」。他在手稿中，曾如此寫下：「不斷有創造性的畫出現之畫家，我太太才看得起他。她用世界級的眼光來監督我，所以今天我只有進步沒有退步。」

又說：「若我的人生有那麼一點成就，最大的功勞要歸功於我的太太，因為她對我有嚴厲的指教或是鼓勵我的創作，讓我在藝術創作這條路上不斷的改進與提升。」⑨

在決心專職創作時，最重要的是媒材的選擇。一九八〇年，正是長達十六年的「正統國畫之爭」⑩ 在林之助的建議下，放棄國畫第二部的堅持，以「膠彩畫」為正名（1979）後的第三年，而膠彩畫家黃鷗波也早在一九七一年便組成了以膠彩畫家為成員的「長流畫會」。

劉耕谷之鍾情膠彩，一方面固然是高中時期吳梅嶺老師的教導，另方面，也是他在長期思考中，對膠彩此一媒材的深入瞭解與看重。他說：

「中國人自古所培養出來的優美意識有其悠久的歷史，而西歐民族

對物體審視較為實際。膠彩畫未必與實物相像，膠彩畫水果時，未必會繪出桌子或陰影，然不感覺太空白、不自然。究竟，東方民族可以講自古以來傳統的『點』與西歐的差別所致。而膠彩畫使用的材料是水溶性的礦石粉末或土質材料，用膠水做黏劑（接著劑），用柔軟的毛筆作畫，以紙、絹代替畫布。在畫面上一層一層的敷色之後所產生出來的礦石顏料的氣質，及所散發出來的色感之美是其他畫類難以取代的。畫面隱約帶著深沉的礦石質料的散光，平淡中兼具美艷，在色相微妙變奏的規律中散發著特有高貴的氣質。」

劉耕谷基於長期從事布花設計的專業要求，對膠彩顏料、工具、技巧的講究，是非常嚴格的。劉耀中追憶說：

「父親當時決定要當個專職畫家時，他花了當時（1980年代）二百多萬買日本進口的天然礦物顏料。當時的兩百萬相當於好幾千萬，足以買一棟房子。父親成為專職畫家後，家中的經濟一度陷入困境。因為父親只要一有錢就拿去買顏料。曾經有人寄一批免費的「化學顏料」給父親用。對方說這完全雷同天然礦物顏料，而且很便宜。但是父親由始至終從未使用過那批顏料，如今仍收藏在家中的櫥櫃裡，對於顏料他是非常堅持的。」⑪

即便劉耕谷買的顏料全都是日本進口的上好顏料，但對於每一罐顏料的品質他還是有一套實驗的過程，測試哪些顏料是無法經過時間和濕度等環境考驗的，就必須淘汰不再使用，就算是已經砸了大錢買的也一樣。劉耀中說：

「他對顏料的篩選方式就像是科學家的實驗精神一樣。首先一樣的顏色他會畫非常多張色卡，一張把他收在乾燥、接觸不到灰塵、曬不到陽光的地方。另外的幾張分別放到不同的環境，有些放在陽明山上附近有硫磺的地方、有些放在公園陽光照射得到的地方、有些放在潮濕的環境，經過數年後，再把這些色卡回收，與原色色卡比對，如果顏色改變的顏料，他就從此不再使用。因為他希望他的作品可以像敦煌石窟的壁畫一樣，歷久不衰。」⑫

插圖3　〈寒梅〉初稿

一九八〇年，投入專業創作的第一年，便有一件題名為〈芬芳吾土〉（圖版2）的作品。這顯然是對台灣海岸的一種歌讚，在以美麗藍色為背景的畫面中，海天一色，天空有長條的白雲橫貫，平靜而沈穩的海面上，則有錐型的礁石突出，由遠而近，帶著一種神秘與開闊；近景是岸邊美麗的雜草、花卉，黃、白、紅、綠……等，隨風搖曳，精緻、細膩的手法，強烈卻調和的色彩，在在呈顯劉耕谷獨樹一幟的藝術美感與特質。

同年（1980），又有一幅〈梅山一隅〉（圖版3），也是以濃實的膠彩，表現梅樹枝幹古拙堅毅，由下往上掙長、不屈的情態，下重上輕，花開滿樹，又有兩隻藍鵲，跳躍其間，充滿生命的活力與喜悅；樹幹下方遠處，則是細碎、綿密的粉色花叢，散發迷人的氛圍。

聽聞布花設計巨匠「劉鐵」將放下既有的事業，全心投入創作，業者、好友一方面不捨，二方面也紛紛伸出援手，迪化街的知名布商賴繁光先生，就主動表示願意贊助他三年的創作基金；不過，劉夫人在接受半年的資助後，便婉拒了賴先生的後續美意，因為她深切瞭解：藝術創作的動力，是無法藉助外人的協助來達成的。但是好友的美意，則是讓他們家族永懷感念。

插圖4　寒梅　1980　膠彩　108×90cm

　　劉耕谷與黃鷗波的巧遇，促動了劉耕谷的投身創作；而兩人亦師亦友的相契，一方面固然是基於對膠彩繪畫的共同喜愛，二方面則是劉耕谷驚訝於黃鷗波對漢文詩詞的修為，因此，在一九八二年，劉耕谷便加入了黃鷗波組成的漢文詩社，經常在彼此的家中，吟詩作賦、交流讀書心得；更在一九八二年、一九八六年等多次，結伴前往日本東京參加詩人大會，觀摩學習，並參觀了京都美術館的「日展」，開拓了視野。

　　在和黃鷗波同遊的旅途中，黃鷗波的一番話，深深地啟發了劉耕谷，成為他一生創作的指南。黃鷗波說：「畫家必須不斷地擴張藝術思想領域，來產生時代精神和生活結合在一起，要衝破時代的價值觀和傳統的枷鎖，並將無數的革新理念加以實驗，才可能有好的記錄。」[13]

　　而在一篇題為〈觀「台灣詩情」鳴春意〉的手稿中，劉耕谷也寫到：
　　　　「一位藝術教育家的成就如何？除了基本的繪畫要件之外，首先著眼的就是他的宏觀繪畫思想之倡導和精神層面的提升如何。黃老師提倡膠彩畫的創作，鼓勵學生不要抱守公式，並要加強繪畫內涵的提升。⋯⋯從他早年遊學日本畫科，到精通諸子百家、古文詩詞，進而以儒家哲理為教義來轉化成為美學觀念的教學法，他成功地引用其淵博的文學涵養來影響我們的繪畫思想。」[14]

　　也正是這樣的思想與認識，讓劉耕谷在日後的創作中，終能擺脫純粹視覺感官的形象描繪，進入一種恢宏、壯美，充滿文化、歷史與哲理的巨觀世界之中。

　　投入創作的第二年（1981），就以〈雲靄溪頭〉獲得第四十四屆台陽美展銅牌獎，又以〈鼻頭角夜濤〉獲得第三十六屆全省美展優選，這些作品都展現一種細膩與壯美併陳的生命力量；其中，〈鼻頭角夜濤〉（圖版4），是取材台灣北海岸，以青藍的色調，描寫浪濤拍打在巨岩上，激起漫天水花的氣勢，色彩的層次豐富，層層疊疊間，那是一種耐力和毅力的考驗，也是劉耕谷內心激昂澎湃的心靈狀態的忠實展現。

　　同年（1981），又有〈寒梅〉（插圖3、4）、〈夕照〉（插圖5）的創作，耀中回憶說：「這一年，我看到父親滿足的笑容；這笑容不是因為得獎，而是因為他終於有機會從事朝思暮想的繪畫生涯。」[15]

　　一九八二年，劉耕谷再以〈歲月見真吾〉（插圖6）獲得第四十五屆台陽美展銀牌獎，也以〈千秋勁節〉（圖版5）獲第三十七屆全省美展的省政府

插圖5　夕照　1981　膠彩　96×128cm

插圖6　歲月見真吾　1982　膠彩　128×96cm

獎。這些連續大獎的獲得，讓劉耕谷的名字，一下子成了台灣膠彩畫壇的傳奇人物。

作為第三十七屆省展膠彩畫評審委員的許深州便在〈評審感言〉中，直接點名〈千秋勁節〉，稱美說：「劉耕谷的〈千秋勁節〉主題是屹立在高山幽谷間的巨木，英氣煥發，無懼風雪來襲，卓然傲骨睥睨著遠方的美麗，彩雲生姿。總之，不論構圖、彩色、意涵，及空間調配均佳。」⑯

在台灣這些重要大展上的成功，讓劉耕谷確認了自己在純粹創作上的可能位置，也在這年（1982），正式完全終止了布花設計的工作；此後，他不再是「迪化街布花設計第一巨匠」，而是一位真真正正、純粹的「藝術家」。（插圖7）

插圖7　自練與歷鍊　1982　膠彩
119.6×90.2cm

對巨山巨木的描繪，是《老子》所謂：「人法天、地法天、天法道、道法自然」的具體表現；在一九八三年，劉耕谷再以〈參天之基〉（圖版6）獲得第三十八屆全省美展大會獎，仍是以玉山巨木為題材，但此次將視角轉向樹根；一方面是千年樹根的札根大地，一方面是蒼老大地的包容涵育，自然與大地融為一體。甚至連資深膠彩畫家、當屆的省展評審委員曾得標，也以真誠的筆調，寫下深刻的感言：「古幹雄偉、根如蟠龍，堅實有力地向芬芳大地伸展，那麼親切踏實，千年棟樑集天的精神，意味著生生不息的哲理，令人深省感動。」⑰

而類似這樣的作品，劉耕谷都是經過多次的初稿構思、試作，才得以完成，顯見其用心之深、用力之勤。（插圖8-1～8-3）

相對於全省美展的巨木系列，參展台陽展的作品則逐漸轉向較為柔美的題材；一九八三年以〈花魂〉（圖版7）獲得第四十六屆台陽展的金牌獎，一九八四年以〈六月花神〉（圖版8）獲第四十七屆台陽展銅牌獎。前者以潔白的牡丹象徵中華文化「勁骨剛心、高風亮節」的氣質，那正是牡丹被喻為「不恃芳資艷質足壓群葩，而勁骨剛心尤高出萬卉」的花王本質；至於後者，則在虛實之間，展現花期綿長的朱槿之美，紅花配女神，那持花的女子，正是以夫人為模特兒，花是美的象徵，夫人則是護著他創作的美神的化身。（插圖9-1～9-3）

同年（1984），劉耕谷也以〈潮音〉（圖版9）一作，獲得三十九屆全省美展教育廳獎，這件作品以一位坐在海邊岩石上的女子為主體，頭戴斗笠、手套護臂，風吹著綁帽遮臉的白色頭巾及上衣衣擺，女子甚至必須用左手來拉著頭巾，對應背後因風浪激起的水花，取名「潮音」更增添了那不可見、卻歷歷在目的風聲與浪潮聲，穩定中又富激烈的動勢，也是劉耕谷早期的經典之作，這件作品在一九八八年入藏台灣省立美術館（今國立台灣美術館）。

同年，另有〈蒼崖雪嵐〉（插圖10），描寫白色山嵐吹過蒼老巨崖前的景像，也是輕柔與剛毅的對比與並置，顯示藝術家在可見的景像背後，微

插圖8-1～8-3　〈參天之基〉初稿

插圖9-1～9-3　〈六月花神〉初稿

插圖10　蒼崖雪嵐　1984　膠彩
146×125cm

插圖11　山徑白石　1984　膠彩　53×45.5cm

妙、突出的藝術思維與匠心；而〈山徑白石〉（插圖11）則顯示在畫法上的試圖改變，與色彩上的對比。

　　一九八五年，由於劉耕谷傑出的表現，台陽美協正式接納他為會友，這距離他一九六一年以〈阿里山之春〉初次入選，已是二十四年後之事。

　　一九八五年，也是劉耕谷尋求突破，在風格上多方嘗試的一年。〈靜觀乾坤〉、〈太古磐根〉、〈白玉山〉、〈萬轉峽谷〉（圖版10-13）等，都是延續此前對台灣自然風光的描繪，卻表現出更深刻的思維與象徵；特別是〈太古磐根〉一作，在高244公分、長達732公分的巨大尺幅中，近景描繪巨大神木根部盤根錯結的景像，乍見猶如一座巨型的山體；後方紅色霞光中襯托著樹林的一角。強烈的明暗對比，和戲劇般的氛圍，象徵紮根土地、深化發展的景像，也是對台灣這塊土地、樹靈深刻的歌頌與讚美。

　　一九八〇年代，是劉耕谷熱衷寫生的時期，他經常和畫友，包括前輩畫家林玉山（1907-2004）、許深州（1918-2005）、呂基正（1914-1990）等人，相偕紀錄、描繪台灣風景名勝，足跡遍及台灣東北角、花東、陽明山、淡水、合歡山、阿里山等地，〈太古磐根〉是台灣阿里山神木的近景微觀外，〈萬轉峽谷〉則是天祥太魯閣的寫生之作，以俯瞰的角度，描寫峽谷岩壁的質感與氣勢，岩彩並施，以繁複的基底層次，試圖表現這世界級地質奇觀的視覺震撼感。而〈白玉山〉日後則由嘉義文化中心收藏。

　　劉耕谷的創作從寫生出發，但不以寫生為終結，超越寫生的視覺拘限，進入藝術家心境與意念的展現，展露強烈的創作本質。一九八五年，一些屬於「民俗慶典」的題材，也開始進入他的創作，特別是以媽祖聖誕禮讚為內容的〈迎神賽會（四）〉（圖版14），從台灣山脈的頂峰，回到都會人間，仍以244×488公分的巨幅畫面，表現民間賽會迎神的熱鬧場面；但在細膩寫實的線描構圖中，卻將色彩壓縮成紅、黑、白、藍等幾個單純的原色，散發一種原始而強烈的宗教氛圍。

　　同年（1985），全省美展也因為過去幾年連續獲得前三名的大獎，頒給他「永久免審查」的資格；而這一切的成功，似乎在為一個更大的挑戰作準備。一九八六年，初初成立籌備處的台灣省立美術館，公開徵求一件正廳的大壁畫，這猶如一場武林比武大會，對象是所有的藝術家，不僅僅限於本屬「非主流」的膠彩畫家，更是對全世界藝術家的開放。這對才投入純粹創作短短五年的劉耕谷而言，自是一個巨大的挑戰。劉耕谷應以什麼樣的作品去接受這樣的挑戰？又能否成功？

三、迎向挑戰，爭勝藝壇

　　台灣的現代美術館，是以一九八三年年底開館營運的台北市立美術館為首座。一九八六年年初，台灣省立美術館旋亦成立籌備處，並向全世界藝術家公開徵求正廳大壁畫。對劉耕谷而言，這是一次大展身手的好時機，他希望他的作品，不但能技壓群雄，更能驚艷西方。他日夜趕工，終於在不到一個月的時間內，完成〈啟蘊〉（圖版15）。這件鉅作，高225公分、寬329公分，是以半抽象的筆法，畫出一群人在土地上耕作、舞蹈，乃至飛揚的情態，暗喻著台灣先民篳路藍縷、以啟山林的墾荒精神；美術館的開館，則如精神的「啟蘊」，值得歌讚。（插圖12-1、12-2）

　　兒子耀中回憶說：

　　　　「父親構圖了〈啟蘊〉來參加這次的徵件，由於省立美術館是對全世界公開徵件，我們將〈啟蘊〉運至美術館時，那場面像是舉辦世界級比賽一樣，各國的藝術家一一將畫作空運至省立美術館；甚至有藝術家是將整個水泥牆運來參賽。」⑱

　　結果在3月初公布，最初傳來的消息是劉耕谷的〈啟蘊〉在第一輪的徵選中，獲得第一名的成績，但最後的公布，卻是前三名均從缺，只有三位入選，劉耕谷名列其一。

　　得知消息後，兒子勸他放棄參選，因為這樣的結果並不合理，即使館方宣告還要第二次徵件，最後的結果應該也是一樣。劉耕谷卻回答：「打斷手骨顛倒勇。如果作品夠資格，那就不會有這種問題了。」

　　但更令人沮喪的是，當父子前往美術館領回作品時，保護作品的畫板已被折成兩半，連畫作都破了幾個大洞，破損處還可清楚看見上面的腳印。劉耕谷卻淡淡地再度回答：「打斷手骨顛倒勇！」足見劉耕谷的自信與堅毅。

　　一九八六年對劉耕谷而言，是深具挑戰與戲劇性的一年，儘管省立美術館徵件事件的挫折，並沒有打垮他投身創作的強烈欲望與決心。每天工作超過十六個小時，每餐草草結束後，便埋首進入他創作的世界中。前提「迎神賽會」系列是他這個時期探索的主題，他始終強調要尋找出代表台灣的本土意象；但如果只有本土的題材，卻沒有更深層的思想和內涵，是不可能創作出真正具有永恆價值的作品。其中〈迎神賽會（四）〉（圖版14）和〈迎神賽會（五）〉（圖版16），都是尺幅超過三、四百公分的鉅作；前者以橫幅

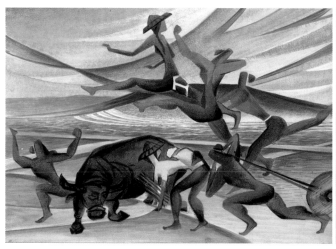

插圖12-1、12-2　〈啟蘊〉初稿

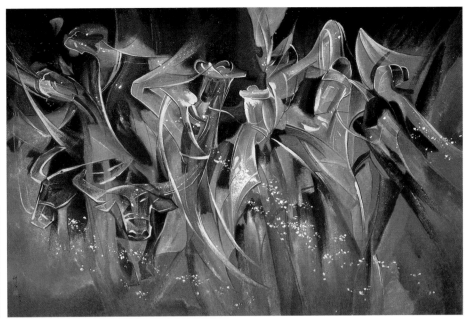

插圖13 大壩某時辰 1986 膠彩
71×39.5cm 國立台灣美術館典藏

插圖14 〈吾土笙歌〉構思草圖，1986，820×1260cm。

（244×488cm）、單色（紅）的拼貼手法，展現出廟會陣頭的喜慶和熱鬧；後者則以直幅（366×244cm）的金黃色系，表現出獅舞的躍動與華美。這些作品，都可以看出劉耕谷有意跳脫純粹寫實的手法，在造型與構圖、色彩上，進行可能的嘗試與突破。

一九八六年間的作品，另有：〈大壩某時辰〉（插圖13）、〈東石鄉情〉、〈黃牛與甘蔗〉、〈牛與馬〉、〈子夜秋歌〉、〈敦煌再造〉（圖版17-21）；其中，前三者是對鄉土的探討，後三者則是對人文，特別是中國古文明的思索；〈牛與馬〉明顯有中國漢畫像磚簡潔造形的模擬，〈子夜秋歌〉延續前者馬的造形，加入了唐詩的意境，而〈敦煌再造〉則是在馬的引導下，帶入了敦煌飛天的意象。

此外，又有〈孤雁〉一作（圖版22），尺幅更大，高244公分、長達732公分，以奔放、潑洒的筆法，描繪巨浪濤天翻滾的海洋力量，一只小小的孤雁逆風飛翔在畫幅右上方巨浪浪頭即將下壓的巨岩前方……，那種與天爭衡、處逆境、險境而不退縮、膽怯的氣勢，正是藝術家自我的寫照。

一九八六年八月，省立美術館大型壁畫二度公開徵件，劉耕谷再次提出畫幅820×1260公分的〈吾土笙歌〉構思草圖（插圖14），立即獲得評審一致肯定，順利取得大壁畫的製作權。從此以後的大約兩年間，幾乎全家動員來協助這件鉅作的完成。

這件台灣有史以來最為巨幅的手繪壁畫，完全以膠彩按金完成，由於尺幅過大，沒有可供繪作的空間，乃切割成十片木板，最後再拼合完成。由於尺幅的鉅大，加上礦物質顏料的昂貴，幾乎耗費了所有的獎金；同時動員全家大小協助調研顏料、打底、上色等工作。

〈吾土笙歌〉在流暢而略帶物象分割趣味的畫面中，以來自〈敦煌再造〉的啟發，結合本地的生活元素，表現的是一群長衫起舞的男女和兩頭壯碩的牛；這是一場耕者與耕牛合唱的「農村曲」，在黎明初啟、天色將亮的時候，農村的人、牛都「透早就出門，天色漸漸光；……」的急急上工，這是對土地的歌頌，也是對自我的肯定。劉耕谷說：「此畫得力於敦煌壁畫的靈感，在複合影像組合時，將交織局部的圖像串連一貫。畫面中山河欲動、天地伊始；『虛與實』、『動與靜』交互為用。光明乍現的生生不息之萬物

育化場景，彷彿藉著遠方悠揚笙聲，訴說一代子民在自然宇宙中仰詠起舞，且在審美意之中表現莊嚴的內涵。」（圖版23）

該作歷經美術館遴聘的二十位評審委員，在近兩年間，進行三次的考察，終於在一九八八年五月大功告成，懸掛在美術館雕塑長廊的挑高壁面，成為美術館的亮點；而美術館也在同年六月正式開館。〈吾土笙歌〉可視為劉耕谷第一階段創作的總結。

劉耕谷創作的靈感，固然有根植於台灣土地的情感，更有向中華歷史文化吸納養分的活水泉源；這在一九八六年的幾件〈牛與馬〉、〈子夜秋歌〉、〈敦煌再造〉中已經出現，而在一九八七年間，已然發展出「九歌圖」系列創作。就在一九八八年五月，才交卸〈吾土笙歌〉的大壁畫委託；隔月（6月），美術館的開館展，劉耕谷也毫無缺席地提出〈九歌圖─國殤（一）〉參展，足見其創作能量的豐沛，甚至可以說〈吾土笙歌〉的巨大氣勢，正是建立在這批「九歌圖」的氣度涵養上。。

「九歌圖」是劉耕谷一九八七年至一九八八年間的系列創作，取材中國大詩人屈原的長賦，包括：〈雲中君〉與〈國殤〉兩部份，前者三聯作，後者二聯作，多屬百號以上的大作。

屈原是劉耕谷最景仰的詩人，也是他描繪最多的一位歷史人物；他曾贊美屈原，說：

> 「屈原的思想復觀於『真我』，他的詩可以長生不死，也會死而復活，他就是具有這樣潛在的生命力。《離騷》和《九歌》是其重要著作，而《九歌》是他心目中唯一的完美，幫他發現世間並沒有完美的事物，於是他歌頌神祇，其實就是反映他所渴望的人生和理想世界，如〈國殤〉、〈雲中君〉、〈湘夫人〉、〈山鬼〉等等。」

似乎屈原那種壯志未酬的悲壯情懷，也正是藝術家生命情境的寫照，劉耕谷從屈原的賦文中，吸納創作的靈感，如〈雲中君〉所吟：

> 「浴蘭湯兮沐芳，華采衣兮若英；
> 靈連蜷兮既留，爛昭昭兮未央；
> 蹇將憺兮壽宮，與日月兮齊光；
> 龍駕兮帝服，聊翱游兮周章；
> 靈皇皇兮既降，遠舉兮雲中；
> 覽冀州兮有餘，橫四海兮焉窮；
> 思夫君兮太息，極勞心兮忡忡。」

插圖15　九歌圖─雲中君（一）　1988　膠彩　97×130cm

劉耕谷將這樣的意象，形塑為三聯作，分別以男、女、及男女合一，暗喻陰、陽，陰陽相生的傳統思想。〈雲中君〉原是祭祀雲神的歌舞辭，表現人們對雲、雨乞盼之情，那是儒家敬天地畏鬼神與「敬天愛民」思想的展現，也是承襲《詩經》傳統，以男女之情，表達臣子對君王孺慕忠心之情。在這些畫面中，半抽象的人物與流動的雲氣化為一體，時而柔美、時而陽剛、時而剛柔並濟，雲神的騰空飛揚，線條既優美，氣勢又磅礴。（插圖15、16）

參與開幕展的〈國殤〉則帶著十足悲壯的情懷，在暗

插圖16　九歌圖─雲中君（二）　1987　膠彩　97×130cm

沈的畫面中，沒有神靈的虛玄、沒有香花美人的芬芳，有的只是戰馬的嘶鳴、車轂的交錯，以及短兵相接下，戰士身首分離的慘狀（圖版24、25），正所謂：

> 「操吳戈兮被犀甲，車錯轂兮短兵接；
> 旌蔽日兮敵若雲，矢交墜兮士爭先；
> 凌余陣兮躐余行，左驂殪兮右刃傷；
> 霾兩輪兮縶四馬，援玉枹兮擊鳴鼓；
> 天時墜兮威靈怒，嚴殺盡兮棄原（林）；
> 出不入兮往不反，平原忽兮路超遠；
> 帶長劍兮挾秦弓，首身離兮心不懲；
> 誠既勇兮又以武，終剛強兮不可凌；
> 身既死兮神以靈，魂魄毅兮為鬼雄。」

相對於其他膠彩畫家之鐘情於「地方色彩」的歌讚，劉耕谷似乎擁有更強烈的人文意識，他將自我的獻身藝術，視同為為國捐軀的勇士，那是一種生命價值的實現與發揚。他說：「身為一『人』，自當發揮人之最高價值，使我們的藝術園地開出欣欣向榮的花朵，我們人生才更充實、更有意義。」又說：「雖然到現在為止，我不是最好的藝術工作者，但我自信我是一個對社會有用的人。」

除了「九歌圖」系列之外，一九八七年至八八年間，他也嘗試一些較具文學性或浪漫性的題材，如：〈瑤台仙境〉（1987）、〈平劇白娘與小青〉（1987）（圖版26、27），更以《唐詩選》為題材，創作了系列作品，如〈春望〉（1987）、〈詠懷古跡〉（1987）、〈夢李白〉（1988）、〈楓橋夜泊〉（1988）等（圖版28-31）；但這些作品的創作，似乎也是劉耕谷在創作〈吾土笙歌〉的過程中，讓自己隨時保持旺盛動力的加油劑。他說：

> 「對我自己而言，它雖然曾經使我筋疲力竭過，但它也是我百畫不厭，使我畫至深夜而猶興致盎然、渾然忘我的精神支柱。更難想像我在偌大空寂的畫室中僅止一人的畫著畫著，使我在艱困中能貫徹始終。」

〈吾土笙歌〉挑戰了劉耕谷，也提昇了劉耕谷的創作思維，他終於擺脫純粹物象描繪的層次，進入思想表現的境地。他說：

> 「現代的美術領域裡，描寫具象的對象，畫家們大部分都畫得非常完美，在繪畫技巧上也非常熟練，唯獨思想上的造詣比較難於表現，也是一種困難。有深度的題材與思想內涵是非常難述的，設法追求師宗們以前未曾涉獵過的思想境界，這可能是奢望，但那是我唯一想要不斷學習的目標。」又說：「氣質、自主的思想連貫哲理產生，貫入畫面，是美術工作者的最高層次與理想。」

為了完成〈吾土笙歌〉的大壁畫，一九八七年間，他甚至還抽空遊覽玉山國家公園，為的正是從大自然中取得精神上的充實與提升，正所謂「道法自然」的落實。

〈吾土笙歌〉的完成，深受各界的好評，儘管在畫作懸掛的位置上，館方的安排不盡如人意，但劉耕谷似乎並不在意；甚至到了一九八九年六月間，館方有意將它移至原本應懸掛的位置，但劉耕谷仍體諒移置費用的龐大，同意保持現況。

　　完成〈吾土笙歌〉後的劉耕谷，創作工作幾乎完全未曾停歇，甚至開始在創作風格上進行更多元的嘗試與探討，除前提以「九歌圖」、「唐詩選」持續進行的表現外，光一九八一年，就可以看見他陸續展開「紅樓夢」、「敦煌頌」、「中國石窟的禮讚」等系列的創作，代表性的作品，有：〈紅樓夢─太虛幻境〉、〈學道的禮讚〉、〈森林之舞〉、〈三馬圖〉、〈馬之頌〉、〈中國石窟的禮讚〉（圖版32-37）等。

　　而伴隨著題材的開發，各種技法和風格的突破，也明顯可見，包括原本已多次表現的鄉土題材，也刻意尋找新的表現技法，如：〈布袋鹽鄉〉、〈鼻頭角的大岩塊〉、〈天祥溪谷〉（圖版38-40），都可以窺見劉耕谷試圖以簡化、分割，乃至雕刻化的手法，以及主觀的色彩，來表達他對這些鄉土景物的另類視角。

　　即使部份保留原本細筆描繪的較寫實手法，但在整體構成上，也加入較富超現實的意象，在在顯示畫家意欲求變的意念，如：〈嚴寒真木〉、〈朽木乎、不朽乎〉（圖版41、42）。

　　而一九八八年間，另一件值得注意的作品，是〈無所得〉（圖版43）的提出。這是一幅244×305公分的大畫，在紅、黑、白的色調中，有飛天的舞者、有反身墜落的人形，也有翻滾在類似浪花、紅塵中的凡人俗眾，乃至隱身在山頂的佛陀頭像……等（插圖17-1～17-3），這種「詩言志」的創作手法，呈顯劉耕谷的創作已進入另一個新的階段；他在隔年出版的畫冊中，更為這件作品，寫下「畫題解說」：

　　　　「無所得即無所失，『得』與『失』本來是相對的，有『得』即有『失』，人生絕對沒有『全得』或『全失』。現代的人窮其一生尋尋覓覓、兢兢業業地為地位、名譽鑽營、奔走，但卻忘了自己『本來無一物』的重要人生原意。

　　　　人在紛擾不休的紅塵裡，心常隨外緣變化而生、而滅。『明與暗』，『有與無』，二者反覆交替。且讓我們的心回覆如水的自在無礙！回覆如樸的自性情純吧！」

　　也就在這年（1988），他和一群好友組成「若水會」，這是一個帶著宗教與修行性質的慈善團體，追求「如水的自在無礙」，正所謂「上善若水」的聖賢哲理。

　　大壁畫完成的一九八八年，顯然也是劉耕谷創作力爆發的一個重要時期，這個力量，延續到〈無所得〉的提出，以及一九八九年幾件重要鉅作完成。

　　一種飛揚起舞的意象，在一九八九年的〈千里牽引〉（圖版44）一作中，再度獲得發揮。這件也是長達732公分的作品，以較清冷的色調，描繪一

插圖17-1～17-3　〈無所得〉初稿

群正從群山中飛揚超越的白鷺鷥；遠方有淡淡的光，應是清晨的時分，象徵對千里目標的不懈追尋。

和這件〈千里牽引〉可視為姊妹作的〈月下秋荷〉（圖版45），一動一靜，表現出晚間月色籠罩下，荷葉輕盈招展的靜謐之美。

同年（1989），又有〈北港牛墟市〉（圖版46）一作，在紅、藍的強烈對比下，刻劃大群牛隻聚集買賣交換的場景，帶著一種壯美的神祕氛圍。

一九八九年，劉耕谷受聘全省美展評審委員，隔年（1990）一月，舉行個展於省立美術館，這是劉耕谷此前創作的一次總展現，也是社會對劉耕谷的再一次肯定。為了配合此次展出，他特別自費印行一本精裝本的《劉耕谷畫集》，將歷來的作品，作一完整的收錄與呈現。

面對成功的來臨，劉耕谷顯然並未自我滿足，就在畫展一結束，他便渡海入學廈門大學藝術學院藝術系西畫組，尋求可能的更大超越。同年（1990），並遊黃山、敦煌等地，為自己的藝術尋求更豐盛的養分。

四、人文思維的極致追尋

一九八九年七月、九月，劉耕谷的兩個女兒，長女玲利和次女怡蘭，先後進入美國知名的紐約大學（N.Y.U）進修，玲利入美術研究所、怡蘭入藝術行政研究所，這是對父親一生志業的最佳延續。此時，已年屆五十歲的劉耕谷，有一天忽然對著夫人美惠感嘆地說：「妳栽培幾個小孩到美國唸書，都唸到研究所，妳卻從來沒有問過我想不想唸書？」

這時，劉夫人才瞭解到劉耕谷渴望進修的心情；原來，年輕時落失上大學的機會，儘管如今畫藝已被眾人肯定，但期望純粹的學習生活，進而擁有一張文憑，始終是潛藏在劉耕谷心中的一個夢想。

一九九〇年年初，在台灣省立美術館的大型個展一結束，三月初，劉耕谷便正式申請入學福建廈門大學藝術學院藝術系西畫組並獲得通過，重新當一名學生。這個為期兩年的學程，在一九九二年十二月，正式結束。

事實上，進入九〇年代之後的劉耕谷，已經是一位聲名卓著的成功藝術家，各種展出與評審的邀約不斷；同時，也有榮譽加身，包括：晉升全省美展評審委員（1990-），並創組「綠水畫會」（1990-），擔任首任會長，而中國文藝協會也頒發給他文藝獎章（1991），各大美術館更先後典藏他的畫作。但劉耕谷對自我的創作，仍有極高的期許與要求。他在一九九二年間，就自述：

> 「台灣畫家大多是傾向服從、接受台灣各團體的規格，不反對權威，大多希望加入體制。也就是說，比較缺乏反思與獨當的一面或能力。使台灣繪畫在整體上呈現通常性的視覺效果和歡愉的氣氛，而鮮少提供『心靈上』的沉思之風格，尤其是在建立『復興的台灣風』上。老一輩的膠彩畫家他們開拓性的貢獻，已盡到了他們的歷史責任，而我現階段的責任，應當把膠彩畫改革而推向更高峰期的再造，才是研究與努力之本。」

在這種自我期許下，劉耕谷九〇年代之後的創作爆發驚人的能量，不論創作數量上，或主題多元上，都達到令人難以置信的程度；而這波創作高峰的作品，大致可歸納為幾個主要的方向：（一）人文系列、（二）鄉土系列、（三）巨山巨木系列、（四）佛與石窟系列、（五）花荷系列、（六）畫像系列。茲分論如下：

（一）人文系列

　　人文系列，也就是延續一九八八至八九年初的「九歌圖」系列，是以具有歷史人文內涵的象徵手法，追求心靈的超越與表現。在1990年3月入學廈門大學藝術學院美術系期間，他深感中國傳統文化的精深，卻在文化大革命中遭到嚴重破壞，傳承中斷，因此，他便將一九八八年曾經創作的〈中國石窟的禮讚〉再予擴大，完成了一件高244公分，長達976公分的同名巨作（圖版47），這是他親臨雲岡石窟，目睹石窟規模的浩大，及佛雕的莊嚴聖潔，深受感動而創作的作品；不是自然場景的寫實、紀錄，而是意象的拼合、組構。他說：「踏上實地的岩窟洞口的感覺，和之前在書本上的報導，還是有很大的感受距離。此處實地的臨場感，我就站在雲岡石窟的前面，對著它，我激動的情緒和興奮的心情，是無法強自鎮定的。它是峭然獨立，更宣透著一股難以形容的巨大『能量』，石窟的佛像擁有壯碩的架式，藉著自然石塊之力，每尊石佛好像從其體內透出體溫來；石像的峻拔、窟洞的幽深，令人讚嘆不已！假使我能收攝石窟的奇偉之氣勢於作品的造境裡，委實是一項自我超越的挑戰。」從完成的作品觀來，顯然劉耕谷成功地完成了這項挑戰，而作品組構的手法，透露出他嘗試結合西方繪畫特色於這個東方題材的企圖，也和他當年就讀美術系西畫組有關。

　　隔年（1991），再以「懷遠圖」為主題，創作了系列的作品。先後創作的兩幅〈懷遠圖〉，簽名處均題有「立馬空東海，登高望太平」等字樣，展現一種傲視寰宇、胸懷古今的氣度（插圖18-1～18-2）。八月間先行完成的一作（圖版48），是244×366公分的尺幅，立於兩匹挺立回首的駿馬前的一人，風吹長髮、衣襟飄動，頗有一種「繼往聖絕學、開萬世太平」的氣概；在帶著立體派分割手法的半具象畫面中，飄盪著一股凜然、浩然的正氣。唐代詩人張九齡〈望月懷遠〉名詩，有謂「海上生明月，天涯共此時。」或許就是藝術家創作的靈感來源。這件作品日後由台灣創價學會收藏。

　　之後，再創一作，同樣的題名，尺幅更大（244×488cm）（圖版49），駿馬的數量增加到四匹，最前方的一匹，還可清楚地看見長出了翅膀，似乎即將飛騰而起，而前方原本迎風站立的一人，也改握拳在腰，一幅準備起跑的模樣；劉耕谷說：「上次純粹是懷遠，這次我要將它付諸行動！」

　　在人文系列中，也有一些以宇宙初成為懷想的作品，如：〈天地玄黃〉（1992）與〈玄雲旅月〉（1992）（圖版56、57）等，所謂「天地玄黃、宇宙洪荒」，那種亙古浩瀚的荒寂感，也是人文初始的想像；至於〈玄雲旅

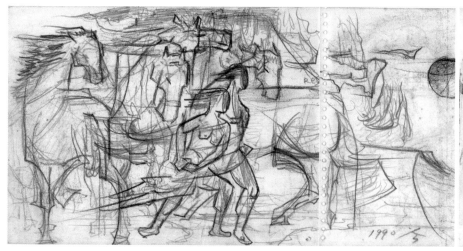
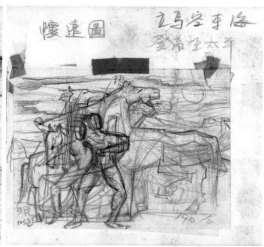

插圖18-1～18-2　〈懷遠圖〉初稿

插圖19-1～19-3　〈未來的美術館〉初稿

月〉那些飄盪的雲層，一如文人長袍的舞動，也是畫家自我心靈的寫照。〈玄雲旅月〉典故出自《莊子‧逍遙遊》，即謂：「北冥有魚，其名為鯤。鯤之大，不知其幾千里也。化而為鳥，其名為鵬。鵬之背，不知其幾千里也；怒而飛，其翼若垂天之雲。」

這種帶著人文思考特色的創作方式，結合故國山河的景緻，也成就了〈黃山〉（圖版58）一作的誕生。在藍黃的主調中，山嶽如建築般地聳立，白雲如遊龍般地橫亙而過，自然的黃山，也成了人文的黃山。

在人文系列中，還有一件作品應特別提及的，便是一九九一年創作的〈未來的美術館〉（圖版50）。自一九八六年參與省立台灣美術館的徵件以來，劉耕谷對美術館的行政作業乃至經營方向，有了切身的一手接觸，也產生了自己獨特的看法。一九九一年的這件〈未來的美術館〉，正是整體呈現他對美術館未來發展方向的思考。顯然地，一種從本土文化出發，又具現代功能與空間結構的美術館，是他理想中的形態；從早期的初稿（插圖19-1～19-3）到最後的完成作品，廟宇中的龍柱、門神，乃至礎石等元素，都是構成「未來的美術館」不可或缺的語彙。這件作品的完成，顯示劉耕谷的人文思考，並非完全抽象的、哲學式的思維，而仍具其切近現實的關懷、考量與計劃。

一九九二年一月，長子耀中也追隨兩位姊姊之後，前往美國紐約視覺藝術學院（S.V.A.）深造。年底（12月），劉耕谷完成廈門大學藝術學院美術系西畫組的學業，正式畢業。此前幾個月，他一連串的個展，在台北密集地舉行；作品〈大壩某時辰〉也由省立台灣美術館典藏。返台後，持續創作〈思遠—永恆的記憶〉（1993）、〈駒〉（1993）（圖版65、66），及〈文化傳承〉（1995）（圖版72），也都可歸類為「人文」系列的作品。前兩作持續《懷遠圖》的語彙，以「馬」為題材，表達一種對文明的思遠，乃至對未來的尋求，但不是現實的馬，而是一種精神象徵的馬。

至於〈文化傳承〉，則是一幅183×328公分的大作，大批的群眾，衣冠整齊地行進在兩旁都是巨大高聳山岩的峽谷中，靈光罩頂，人群中有身著白衣、頭髮斑白的老者，也有頭戴學士帽的年輕學者，其實那正前方一排的人物，正是劉耕谷一家人的全家福，後方則是士、農、工、商的社會各個階層；隊伍前方一旁有一枝開放著白花的梅樹，象徵著寒冬不凋、文化傳承的深意，也暗含代表中華民國的國花。

一九九六年再有〈台灣三少年〉（圖版73）之作，也是180×206公分的巨作，畫中的三個人，二男一女，顯然就在日治時期首屆台灣美術展覽會（簡稱「台展」）獲得入選的三位少年：林玉山、郭雪湖、陳進，三位都是日後成名的膠彩畫家；劉耕谷將他們塑造成三尊猶如石雕神尊般的崇偉，處在周遭仍一片黑暗的曙光中，旁邊臥著一頭巨大的黃牛，特別明亮的大眼，注視著畫幅外的觀眾；那是台灣新美術運動黎明時刻，為台灣文化指引未來的關鍵人物。

（二）鄉土系列

偉大的藝術，既要有高遠的理想，但也必須立足鄉土。劉耕谷說：「當我反省自己的社會怎麼走過來的時候，出身台灣南部鄉下的我，切身感受的，值得推崇、具永恆價值的、拿得上世界舞台的，不是別的，正是流貫在農民身上的任勞任怨的容忍、勤奮和堅忍的精神，以及散佈民間的天人合一觀、萬物有靈的生命觀，和因果報應的輪迴觀念。」一九九〇年代的「鄉土」系列，正如上言，不再只是農村生活實景、物象的描繪，而是一種精神、觀念，與價值的呈顯；而牛和農夫、農婦，正是貫穿這個主題最重要的圖像。

延續八〇年代「迎神賽會」系列及〈北港牛墟市〉的鄉土題材，九〇年代之後，劉耕谷開始進入微觀的農村生活的描繪，包括：一九九〇年的〈母、子、水牛〉、〈憶〉，以及一九九一年，也是劉耕谷進入廈門藝術學院進修期間，大批「鄉土」系列作品的產出，包括：〈赤犢與石牆〉、〈耕牛（一）〉、〈赤牛與甘蔗〉、〈蜩與學鳩〉、〈農村少女〉（插圖20）；以及隔年（1992）的〈耕牛（二）〉、〈農少女〉（插圖21～21-2）、〈秋收〉（插圖22），乃至一九九三年回到台灣之後，仍有〈竹風〉（1993）、〈犢牛〉（1993）（插圖23），以及〈蔗園〉（1995）（插圖24）這樣的作品，這批作品，基本上都是較偏向寫實或帶著表現形式的創作。

然而，與此寫實系列平行進行的，則是另一批帶著形式解構與畫面重構

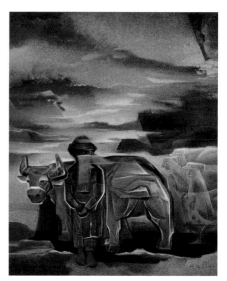

插圖20　農村少女　1991　膠彩　162×130cm

插圖21　農少女　1992　膠彩　73×91cm

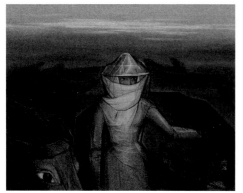

插圖21-1～21-2　〈農村少女〉初稿

插圖22　秋收　1992　膠彩
　　　　130×97cm

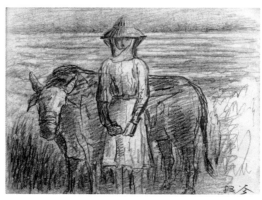

插圖23　犢牛　1993　膠彩
　　　　130×97cm

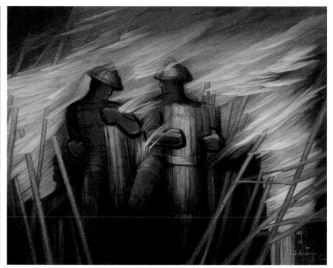

插圖24　蔗園　1995　膠彩　80×100cm

插圖25　滿車的紅甘蔗　1991　膠彩　180×183cm　插圖26　農家頌　1991　膠彩　45.5×53cm　插圖27　重任　1993　膠彩　73×60.5cm

的創作，在簡化與分割的手法下，為台灣畫壇的鄉土題材提出了史詩性的詮釋與建構。

　　先是一九九一年，便有〈滿車的紅甘蔗〉（插圖25）與〈農家頌〉（插圖26）的提出，前者是在一片白色迷濛與紅色背景對映下，前方有一白色的牛頭和戴著斗笠、包著頭巾、蒙面的農村婦女，原來描寫的是滿戴紅甘蔗的牛車，從正面望過去的意象，滿車的紅甘蔗幾乎淹沒了牛與農婦；而〈農家頌〉一作，則完全以黑白如素描的色彩，簡化人物的同時，以如破碎布帛的方式，框住這些形象，產生一種歷史滄桑的非現實感。

　　不過一九九一年間，更具代表性的創作，則是幾幅具史詩性的鉅作：〈重任〉、〈鄉情〉，與〈海風（一）〉。這幾件作品，除了尺幅的巨大，更大的特點是表現技法的改變。〈重任〉（圖版51）是成排的農夫，兩兩一組地擔著巨大且沈重的物件前進；而這些人物或物件，都是採用猶如立體派或未來派的繪畫手法，在平面化的造形中，又有分割、重疊，帶著時間性的重疊畫法；讓人容易聯想起畢卡索〈格爾尼卡〉的色彩與造形。人物的兩旁似乎是夾道的巨岩，夜暗的天空中，浮現一輪圓月，且有紅色的色點飄，增加了神秘感，夜暗中仍然負重前行、工作不懈。

　　同樣的構圖，不同的畫法，在一九九三年還有同名的一作（插圖27）。他告訴兒子：藝術創作就是藝術家的一個「重任」，藝術家唯一的工作，只有不斷地創作出驚人的作品，才是最有力的立腳石。畫面中那些看似不可辨識的沈重物件，是樹的根部，也是藝術的立腳石。

　　一九九一年的〈鄉情（三）〉（圖版52），也是以類似立體派的手法，將農村生活的牛、石獅、農夫、石礎……，組構成一闋為生活奮鬥的戰曲，紅色大地的遠方，仍是夜暗天空的一輪圓月。

　　同年的〈海風〉（圖版53），情緒一轉，成了撫慰辛勞的溫馨畫面；以如布匹般的流線，貫穿這些勞動者的身體，平息了燥熱、安頓了疲憊，這是台灣典型海邊農村甜美的回憶，自然也包括了藝術家故鄉的嘉義朴子和東石；同樣的題材，到了一九九三年，還有再次的表現，海風藉由前方的竹葉具體呈現。（圖版62）。

　　一九九二年到一九九三年間，仍有大批描繪農村的類立體主義作品，如：一九九二年「清晨」系列、「鄉情」系列、〈赤牛與農婦〉、〈傳承〉（圖版59）、〈堅忍〉（圖版60）、〈薪火〉，以及1993年的〈鄉女〉、〈工作〉、〈農家頌（一）〉；便塑成一九九三年的幾件巨幅〈農家頌

（二）〉。其中標記〈農家頌（一）〉（圖版63）
的乙幅，在244×732公分的巨大尺幅中，將大群耕
牛安排在畫面的中央下方，農夫、農婦則以飛天的
形態，出現在耕牛的前後兩邊上方，背景是帶著流
動感的雲彩、風，和紅色的天空……，充滿一種壯
美、流盪的氛圍。另幅263×166公分的〈農家頌
（二）〉（圖版64），則是上幅中間部份的局部放
大與改作。為了創作「農家頌」系列，劉耕谷也進
行了大量初稿的構思。（插圖28-1～28-3）這年，
劉耕谷已完成廈門藝術學院的學業，他期待台灣的
膠彩畫創作，能擺脫過去太過講究的裝飾性特質，
而往精神、思想與心靈內涵的方向發展，建構屬於
具有本土特質的「台灣風」。這系列「農家頌」正
是「台灣風」創作的代表成果之一。他在手稿中寫
道：

插圖28-1～28-3　〈農家頌（二）〉初稿

> 「『擔水砍柴，莫非妙道』，用八個字來
> 欣賞務農的道心。早期台灣農家有著朝不保
> 夕、人命如草的歷史時期終於過去，〈農家
> 頌〉是濃縮了本土歷史文明的圖騰，它托出農
> 民靈魂的善良與美麗。在熱情的世界裡潛藏著
> 智慧和諧的滿足，純樸的鄉情、歌詠生命和大
> 自然的秩序化，表達台灣豪壯之美。」

　　到了一九九五年，仍有〈農家頌（三）〉（圖
版71）的創作，已完全看不出物象的描繪，而是以
一些群策群力的手的拉扯，來象徵台灣農民堅毅、團結與現實博鬥的精神與
氣勢。

（三）巨山巨木系列

　　在追索鄉土之美的初期，劉耕谷就對玉山之美，以及玉山、阿里山上巨
大的神木，充滿崇仰、讚美之情，一九八〇年代的〈白玉山〉（1985）、
〈太古磐根〉（1985）、〈嚴寒真木〉（1988）、〈朽木乎、不朽乎〉
（1988）……，都是這類創作中的代表。

　　九〇年代之後，劉耕谷偕同夫人數度登上黃山，更見黃山之奇、之美，
將描繪的筆端轉往神州，在最後的描繪中，巨山、巨木已無地域之分，那是
大自然的一種精神與力量，巨山巨木成為藝術家寄託心靈、提振精神的一種
力量。

　　一九九〇年三月，劉耕谷偕夫人同往中國大陸旅遊，到了杭州、蘇州等
地，特別是上了黃山，所謂「五嶽歸來不看山，黃山歸來不看嶽。」黃山景
緻之奇，讓劉耕谷大開眼界，他讚嘆說：

> 　　「黃山除了松、雲、溫泉之外，我最注意的是『巖石』。走遍黃山
> 岩區，它那堅硬的海層積岩之岩山、劈地摩天、疊嶂連雲、崢嶸巍巍、
> 雄偉壯麗。幾近百座的山峰巖壁峭立，真不愧為天下第一奇峰！尤其那
> 奇妙紛呈的怪石，競相崛起，真是巧奪天工。這是我生平第一次看到
> 的、感覺到的世界上最大最奇的『美石』。」

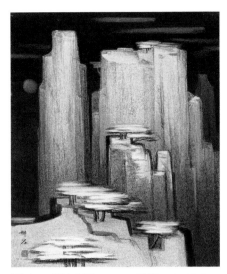

插圖29 黃山初雪 1991 膠彩 73×60.5cm

插圖30 春萌真木 1991 膠彩 91×73cm

完成於一九九一年的〈黃山初雪〉（插圖29），以膠彩特殊的媒材特性，畫出山嶽岩石筆直削立，古松生長其上，白雪覆蓋的氣勢，襯托後方的夜空明月，真有一種遺世獨立、萬古孤寂的感受。

而隔年（1992）的〈黃山〉（圖版58）一作，在前節「人文系列」中已提及，那是244×610公分的大作，拉遠了鏡頭，改成冷色調系，群峰綿延、白雲環繞，那種力量，讓人聯想起魏碑的「風骨」。劉耕谷在一九九○年個展出版的畫集序言中，即謂：

> 「我較喜愛漢代、魏朝藝術的古拙『風骨』，如魏碑的寬廣與沉穩的架構、漢代隸書的『拙』、『粗』、『重』。它們有飽滿和實在之感，雖然它不是洗鍊與華麗，但是它的簡化輪廓及粗獷的氣勢，給予人們空靈精緻而不能替代的豐滿樸實之意境。在我近期繪畫受它影響匪淺。」[19]

那種以直線切割手法完成的大自然氣勢，在色彩層層疊疊的律動中，不再是複製黃山，而是組構黃山，黃山的神、氣、力、美，在畫面組構下，完美呈現。試想：那是超越一般人身高尺度的邊長，且綿延6公尺以上的巨幅景緻！應是何等的震撼！

同樣的巨山，一九九四年的〈玉山曙色〉（圖版70），曙光在暗夜的山巔浮現，氣勢雄渾壯美，那是對台灣護國神山的最高禮讚。

搭配巨山的就是巨木，早在就八○年代，劉耕谷就有描繪玉山神木的〈嚴寒真木〉（圖版41）；登臨黃山之後，一九九一年又作〈春萌真木〉（插圖30）與〈黃山真木〉（圖版54），都是以白色來描繪古木，令人產生一種「超現實」的意象，虛實之間，到底是「真木」？或是「樹靈」？一九九○年劉耕谷登黃山是在三月，天氣仍冷，古木崢嶸掙長，留給他深刻的印象；掙長的樹枝，就如魏碑樸拙有力的風格。

同年，再有〈大椿八千秋〉（圖版55）之鉅作產出，此作高244公分、寬488公分，樹幹如古岩、樹枝橫向生長，如雲、如枝，和天地渾成一體。

〈大椿八千秋〉典故仍是來自《莊子・逍遙遊》，這是劉耕谷極為喜愛的一本書，其中有一段話，讓劉耕谷深為震撼，所謂：「小知不及大知，小年不及大年。奚以知其然也？朝菌不知晦朔，蟪蛄不知春秋，此小年也。楚之南有冥靈，以五百歲為春，五百歲為秋；上古有大椿，以八千歲為春，八千歲為秋，此大年也。」

〈大椿八千秋〉正是以此為主題，展現黃山巨木的「大年」。當劉耕谷創作〈大椿八千秋〉時，耀中當時正好待在家中，進行留學的申請，整整三個月的時間，一點一滴地看著作品由草稿到完成。他說：「每當我站在〈大椿八千秋〉前，那種震撼，除了佩服父親的繪畫功力外，更佩服父親的毅力。每片畫板的搬動實屬不易，好在我當時身強力壯，每天幫忙移拼畫板，加速父親的進度。」

以下是父子當年的一段對話：

父：「我希望我的真木系列有一天能讓西方藝術家看到。」

子：「聽說國外的神木更大。」

父：「不是大小的問題，東方的樹多了一個『堅』，它會逼你直視自己的生命進而省思；若自己如同朝菌般的無知，是否更該抱著謙遜的心態去看待所有事物？」

劉耕谷為這幅作品，特別留下一份手稿：

> 「莊子曰：『上古有大椿者，以八千歲為春、八千歲為秋，此大年也。』以寓言來表達他的孤高性格，莊子遺世絕俗的人格理想，取於塵

插圖31　千秋勁節　1993　膠彩　97×130cm　　　插圖32　深谷真木　1993　膠彩　45.5×53cm　　　插圖33　雪霜黃山　1993　膠彩　45.5×53cm

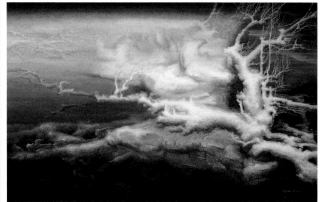

插圖34　黃山老松　1993　膠彩　　　插圖35　黃山黑虎松　1993　膠彩　45.5×53cm　　　插圖36　傲霜真木　1994　膠彩　175×273cm
91×73cm

垢之外、靈慧之間，由莊子的思想架構避棄現世的骨力氣勢，他的審美
態度充滿了感情的光輝。」

　　中國人以「椿」為父親的象徵，所謂「椿萱並茂」，即是「父母雙全」
的意思；「八千歲為春、八千歲為秋」，也就是一萬六千歲，始為「一春
秋」；以宇宙生態的浩瀚久遠，來對比人類生命的短促。

　　從一九九三年到一九九六年間，「真木」系列的創作，另有：〈千秋勁
節〉（1993）（插圖31）、〈春雪真木〉（1993）（圖版67）、〈深谷真
木〉（1993）（插圖32）、〈雪霜黃山〉（1993）（插圖33）、〈黃山老
松〉（1993）（插圖34）、〈黃山黑虎松〉（1993）（插圖35）、〈傲霜真
木〉（1994）（插圖36）、〈黃山迎客松〉（1994）（圖版68）、〈真木賞
泉〉（1996）（插圖37）、〈真木賞幽〉（1996）（圖版74）、〈延伸〉
（1996）、〈破曉真木〉（1996）（插圖38）、〈真木在深谷〉（1996）
（插圖39）、〈真木〉（1996）（插圖40），及〈雲端真木〉（1996）等；
這些創作，乃是對大自然生命的禮讚，早已超越對單一景點，或是黃山、或
是玉山的區別。

　　一九九六年，另有〈禮讚大椿八千秋〉（圖版75）之作，尺幅更大，
206×720公分。在白色與褐色的對映、唱和中，成為一種宇宙浩然的生氣。文
化大學李錫佳教授、也是他的女婿曾讚美〈禮讚大椿八千秋〉這幅作品說：

　　　　「這幅畫承續「真木」系列作品對自然環境的讚頌，對象仍以木身
　　近距離的凝視，作者意欲解開自然之理則，當下微觀物之真在於形的高
　　度提煉，正如荊浩《筆記法》所言者：度物象而取其真；真者，氣質俱

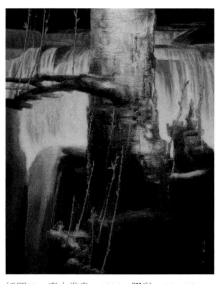

插圖37　真木賞泉　1996　膠彩　80×100cm

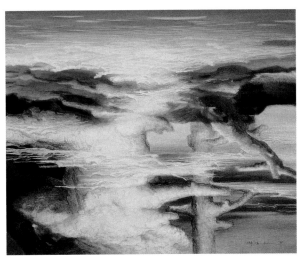

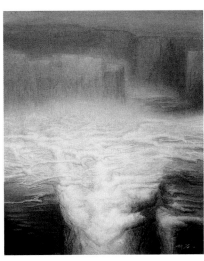

插圖38　破曉真木　1996　膠彩　60.5×73cm

插圖39　真木在深谷　1996　膠彩
73×60.5cm

插圖40　真木　1996　膠彩　53×45.5cm

盛。劉耕谷的作品有形的準確性及有質的精神性，那充實畫面的，無疑是義的流盪；這氣不是西方空氣遠近法的氣，這氣是東方式的生生化機的氣。

續九一年的〈大椿八千秋〉之後再寫此畫，將莊子原有的意涵，再次發揮到極至。」⑳

耀中回憶童年時，父親帶領全家人郊外踏青，父親指著一棵老榕樹，提醒孩子們仔細觀察，父親說：「你仔細看這棵榕樹，它每一個枝節都像一個頑強的生命，努力地往上生長；你再看這鬚根，別看它細細的像鬍鬚，它也努力地往下生長。有一天當它碰到土地，它又會變成一根強壯的枝幹！它就像是一個生命共同體，各司其職，有人努力往下札根，有人努力向上生長，成就了一個和諧的韻律。」

父親就像一棵巨木，安靜、謙虛、執著而堅毅。耀中說：「謙虛、執著，我想這四個字就是我父親最主要的代表。從小到大，我很少看到父親發脾氣，但他溫文的個性中又帶著強烈的執著。只要他想完成的事，他可以花十年、二十年，甚至一輩子來完成，父親就是用一輩子在詮釋『真木』系列。」

（四）佛與石窟系列

一九八九年，完成省美館大壁畫的第二年，劉耕谷就有機會和夫人一起同遊雲岡石窟，親睹巨型佛雕的壯美。前提一九九○年的〈中國石窟的禮讚〉（圖版47），在長達10公尺的巨大尺幅中，以帶著拼貼、重組、並呈的多樣化手法，呈顯中國歷代石窟佛雕的崇高與壯美；畫佛與石窟融為一體，是自然大化與人工巧匠的完美結合，在明暗推拉、前後掩映的空間結構中，將這個巨大的場景，凝煉成一如壯闊的戲劇舞台。

於是，他嘗試著將西洋各畫派的特點，轉化而成「新佛像觀」；將古代的石窟藝術，經由自己的造型觀念，轉化成為現代的佛像畫法，也將石窟佛像藝術重新賦予生命。劉耕谷完全擺脫傳統膠彩佛像的制式造型，開創了屬於他自己的佛像語彙，時而以較宏觀的取景，表現石窟佛像群的雄偉，如：前提的〈中國石窟的禮讚〉，以及「石窟」系列中的〈諸菩薩〉（1990）、

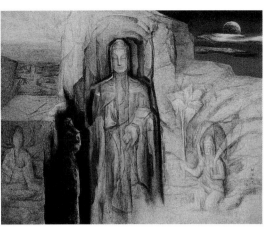
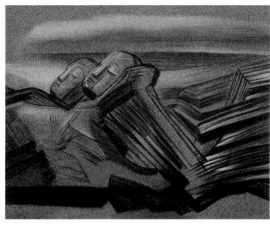

插圖41　觀自在　1990　膠彩　　　　插圖42　供養天　1990　膠彩　80×100cm　　　　插圖43　寬廣　1993　膠彩　80×100cm
　　　　100×80cm

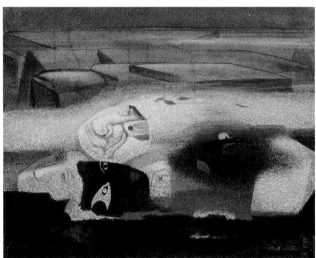

插圖44　千手觀音　1993　膠彩　　　　插圖45　解　1993　膠彩　100×80cm　　　　插圖46　曲終　1993　膠彩　72.5×91cm
　　　　130×97cmcm

〈觀自在〉（1990）（插圖41）、〈供養天〉（1990）（插圖42）、〈施無畏〉（1992）、〈菩薩像〉（1992）、〈無限〉（1993）、〈無畏〉（1993）、〈寬廣〉（1993）（插圖43），以及〈天洞新解〉（1993）、〈出入自如〉（1993）；而更多的時候，是以微觀的手法、近景取材佛頭容貌，呈顯佛的慈悲與智慧，如：〈石窟系列—不動佛〉（1990）、〈清淨〉（1990）、〈獻〉（1990）、〈白衣觀音〉（1992）、〈敦煌不死〉（1992）、〈觀自在〉（1992）、〈千手觀音〉（1993）（插圖44）、〈解〉（1993）（插圖45）、〈曲終〉（1993）（插圖46）等。

　　到了1997年代，色彩開始從原本較寒冷的色系，轉為帶著更強宗教性的金黃色系，如：〈佛手〉（1997）、〈世代雄藏〉（1997）（插圖47）、〈空谷〉（1998）、〈寬容〉（1998）、〈見蓮〉（1999）、〈慈悲〉（1999）（插圖48）；甚至也帶著更多人文反思與自我透悟的表現，如：〈絕是非〉（1998）、〈宏願〉（1998）、〈成果〉（1998）、〈蓮花世界〉（1999），與〈無需〉（1999）、〈佛陀清涼圖〉（1999）（圖版86）等。

　　石窟與佛的系列，也是促使劉耕谷的藝術創作更向宗教與哲學思維趨近的重要動力。長期以來，劉耕谷便是非常虔誠的佛教徒，他每天晚上固定的研讀佛經、打坐，這一方面是鍛鍊身體，一方面也是修養心性。他經常把唸經、打坐、思維的所得，化為創作的養分；如前提一九九三年的〈出入自

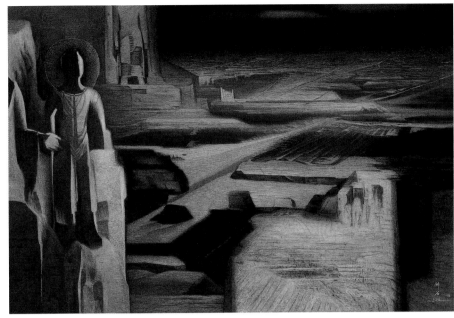

插圖47　世代雄藏　1997　膠彩　140×206cm

插圖48　慈悲　1999　膠彩　53×45.5cm

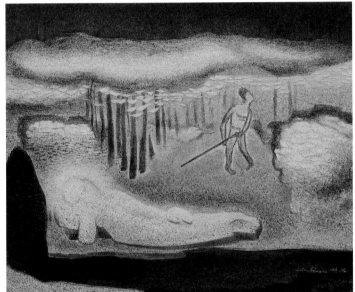

插圖49　有？　1992　膠彩　60.5×73cm

插圖50　無所求　1993　膠彩　80×100cm

如〉一作，以石門為界，前方三尊佛，既是佛界；石門後方，即為凡界。佛陀的無礙、自在在此石門間出入自如。無礙即來自「空性」，他曾筆記：「把一切意念歸於零，零即是空；空即是自如自在的狀態。（不是一掃而空的空）」

又說：「達到空性的時候，就會自然變化。畫畫真正自在自如的時候，完全超然於世俗的境界。離開『我』執，離開『法』執，就是空性。」

這種來自佛陀的智慧，也影響劉耕谷「鄉土」系列的創作，如〈有？〉（插圖49）中，執杖尋路的盲者，相對於臥佛的自如；以及〈無所求〉（插圖50）的耕牛相對於人的汲汲營營，也都是佛語「空性」的體現。

（五）花荷系列

花的題材，原本就是劉耕谷藝術入門最重要、也是最熟悉的課題，從早年迪化街花布設計上的圖案，和膠彩畫創作初期的梅花，到八〇年代的〈花

神〉（1983）、〈六月花神〉（1984），乃至〈靜觀乾坤〉（1985）中挺長的寒梅；九〇年代繁忙的創作工作中，仍不遺忘花的創作，甚至進入更深刻、超越的表現。

一九九一年，便有〈花靜物〉（插圖51）完成，一九九二年，前往廈門美院期間，也有〈秋荷〉（圖版61）之作，但在構成上加入較為主觀的表現手法。俟一九九四年，已是美院畢業、且完成省立台灣美術館的大型個展後，便展開一系列關於牡丹的系列之作。

牡丹乃花中之主，劉耕谷不但要畫出花形、花意，更要畫出花香。他常說：「最難訴說的美，常是看不見的。」為了描繪牡丹之美，劉耕谷用的是灰紫色調，再採漸移式的烘托法，層層疊染，讓畫面散發一種幽微之光；特別是月夜下的牡丹，更予人以一種清香、神秘的意境。一九九四年的〈花魂〉（圖版69），已是牡丹系列的集大成之作，略去了形體、洗練了色彩，作為花中之王的牡丹，只剩下空靈的花魂，素白而聖潔，猶如在暗黑中綻放開來。一九九六年再有〈牡丹〉（圖版81）的完成，牡丹之外再襯以堅實的巨岩。

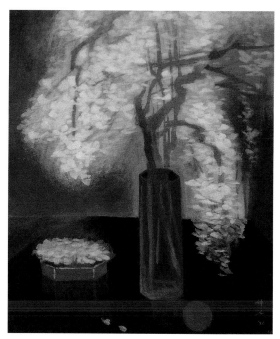

插圖51　〈花靜物〉　1991　膠彩　73×60.5cm

一九九六年之後，花的系列轉為以荷花為主，且是一種金黃色系的表現。劉耕谷說：「由荷的比喻，說明澄澈自己也清涼別人。對人世懷著悲憫、對珍貴的生命提供另一層的幽靜之價值觀。藉由膠彩畫的特質，表現蘊含內光的靈慧之體。只要自己爭氣，自身的價值曖曖內含光，必定有被發掘的一天。」

光是一九九六年，就有〈金蓮〉、〈秋池〉、〈再生〉、〈同仁同生〉、〈大荷〉（圖版76-80）等多幅佳作的產生；而1997年又有〈遍地金黃〉（圖版82）的完成。荷不再只是荷，而是生命的象徵。荷、蓮本一物，不論在儒家、佛家，都具深刻的文化意義；同時也是台灣常見的花種。在儒家，宋代理學大家周敦頤的《愛蓮說》，歌讚她的「出淤泥而不染」，象徵君子的潔身自愛。在佛家，蓮花則是西方極樂世界的象徵，也是佛祖清淨與莊嚴的化身。

劉耕谷說：

「『處於不沾，看取清淨』，用八個字來讚美『荷』的昇華價值，畫中象徵著『蓮』從悲苦平淡樸質中破塵之後尋淨土，它在大自然中吸吮靈氣，獲取心靈的解放。有時寫到『真荷』時，我欣賞它的骨氣，它是攀升向上精神信仰的領域和生命價值的總結，因為它有能力重新再造自己的生機。我把沉默自得、轉瞬即逝的荷影，凝成千秋永在的圖騰來歌頌。」

由於蓮花也是台灣常見的花種，劉耕谷也有好幾件作品將牛與蓮並置，充滿一種宗教、神聖的氛圍；道在蓮花、道也在耕牛。劉耕谷的「蓮」、「荷」系列，已經由外在的光，轉為內在之光。一九九九年的〈淨華〉（圖版87），正是這種精神的凝練呈現；而荷花的題材也在二〇〇〇年之後持續發展。

（六）畫像系列

九〇年代的創作，還有另一值得留意的系列，那就是以畫家本人和夫人為主角的「畫像」系列。

插圖52　自畫像　1989　膠彩　53×45.5cm

插圖53　凝成自我的耕谷　1988　膠彩　45.5×53cm

插圖54　問黃山　1990　膠彩　91×73cm

插圖55　自勵圖　1991　膠彩　173×193cm

插圖56　學竹圖　1997　膠彩　73×60.5cm

插圖57　觀荷圖　1998　膠彩　53×45.5cm

插圖58　賞荷　1998　膠彩　91×73cm

　　早在八〇年，劉耕谷就有一些自畫像的出現，如：1986年的〈自畫像〉（插圖52）、一九八八年的〈凝成自我的耕谷〉（插圖53），但劉耕谷的自畫像，始終不是外貌的如實呈現，而是一種自勵自省的精神追尋。一九九〇年又有〈問黃山〉（插圖54）之作，那位立於黃山群峰之前的，就是畫家本人。他以黃山自喻，粗看只是一般的群峰併立，深入才知其美、奇、壯、麗。而一九九二年的〈自勵圖〉（插圖55），則是以奔馬的精神，自我要求、自我激勵，一刻不敢鬆懈。畫家身體前、帶著抽象意味的造形，應是筆與紙的象徵。一九九七年的〈學竹圖〉（插圖56），又以竹子的氣節自勵，同時，也希望自己的生命如不斷冒生的新筍。同年（1997）的〈淡泊〉（圖版83），則讓自己側臥到荷之中，出淤泥而不染、淡泊以明志。也是一九九七年的〈內人的畫像〉（圖版84），是以摯愛的夫人為模特兒，身著黑色夾克，手持銀杯，閑坐在大片金色的荷田之前，這是對這位終生扶持自我藝術創作的夫人最高的禮讚。一九九八年的〈觀荷圖〉（插圖57）是將自己化為紅、黑的對比，面對荷花的生滅，似乎也是對自我生死的某種關照與省視。也是一九九八年的〈賞荷〉（插圖58），一坐一立的兩人，似乎暗喻

著藝術與生命的傳承，一代接續一代。而同年（1998）的〈五月雨（荷）〉
（圖版85），則是夫妻二人的合影。耀中說：

> 「這是我非常熟悉的場景，在父親的畫室有一張圓桌，每當父親在
> 作畫，母親總會在圓桌泡茶等父親工作累了跟她一起喝茶。
>
> 　五月下午的雨，伴隨著雨聲，一個非常閒逸的下午，父親與母親討
> 論著畫作。
>
> 　父親將場景融入五月的荷花，採用照片『負片』的手法，寫藉由不
> 同的方式來呈現荷花不同風貌之美，雨中的荷花，更顯清涼。父母親兩
> 人的人格特質非常接近，樸而不華、實而不假。從這閒逸的畫作可見父
> 母感情的深厚與真摯。」㉑

五、走向靈光的心象時期

　　一九九八、九九年前後逐漸形成的強烈宗教感，在進入二十一世紀的二
〇〇〇年以後，成為劉耕谷創作終極的核心內涵。檢視此一內涵的形成，應
有其必然的內在理路，也有其偶然促成的外緣因素。

　　首先，劉耕谷的投入創作初始，便在黃鷗波的啟蒙、引導下，走向一條
強調人文、思維的深刻路徑，也因此路徑，激發劉耕谷得以跳脫台灣膠彩畫
長期以來被「地方色彩」制約的視覺取向與裝飾性趣味，得以展現一種恢
宏、壯美、深邃的人文厚度與藝術氣勢；獲得美術館徵件首獎的〈吾土笙
歌〉如此，歌頌巨山巨靈的「真木」系列如此，〈禮讚大椿八千秋〉更是如
此。然而，深入人文思考的結果，推其終極，必和宗教接軌。九〇年代後
期，乃至二〇〇〇年之後的走向靈光的心象時期，顯然也是此一內在思維理
路，持續發展的必然結果。

　　此外，從劉耕谷個人生命的際遇檢視，家族疾病的陰影，似乎也是他作
為一位敏感的藝術家，無以逃脫的挑戰。劉耕谷的家族，有遺傳性的心血管
疾病，父親福遠翁，正是因高血壓導致中風過世，其兄弟姊妹八人，更有五
人死於心臟與心血管相關的疾病。劉耕谷本人，自小即有心律不整的毛病，
因此，他始終講究身體的保健，每天維持運動和打坐的習慣，也因此始終保
持相當好的體能狀況，才能創作那些尺幅驚人的鉅作。

　　不過，到了一九九二年，也就是他五十二歲那年，開始發覺較劇烈的運
動時，心臟會有緊縮、無法平順呼吸的現象，且情況未見改善，甚至有愈加
嚴重的狀況，乃在一九九五年前往醫院檢查。醫生檢查的結果，建議馬上進
行心導管的手術。不過，劉耕谷認為這會擔誤了自己已經規劃好的創作進
度，因此便拒絕了醫生的建議。儘管這期間，家人一再規勸住院治療，劉耕
谷卻心意已決，甚至完全不再踏入醫院一步。而在死亡陰影的威脅下，創作
的方向走向一種宗教的靈光，似乎也是自然的發展。

　　最後，是在長期投注創作後，整個社會的回應，似乎也不能完全符合自
己的期待，特別是在「國際化」的問題上，他說：

> 「台灣藝術難以推向國際舞台的原因之一，就是台灣的藝術家太
> 多，推薦甲而不推薦乙時，政府單位就被攻擊，所以要靠政府的力量來
> 推動發展，暫時是不可能的事情。假如不靠政府而單靠自己的力量來推
> 動自己的畫展，必須花上千萬元以上的經費才能靠媒體宣傳，在台灣有
> 史以來的畫家，還花不起這種費用。但是你可能會說，從小處著手，一

點一點、一次一次的收穫也好，試問這種宣傳的力量有多大？相當懷疑！當然啦，有些畫家費了很大的勁兒，在做自己的所謂『小型國際個人畫展』，但是幾十年下來，我都看不出他們能獲得什麼名聲和利益。政府沒有文化力量，個人更沒有宣傳力量的原因，就是台灣的藝術文化，長久以來在國際文化舞台上是沒有地位的。不像歐美西方國家有著高度的藝術文化資源為導向，他們所發佈出來的『藝術創作』，透過媒體推展，很容易得到全世界的肯定和讚揚。

當然，我從沒放棄向國際發展的願望，我自信東方文化藝術必定有抬頭揚眉的時候。漸漸地，從西方藝術慢慢地開始轉向東方來，尤其是有潛力和創造性的東方文化作品，必定會受到國際的肯定。我也時時注意，有一天夠資格，且同時有足夠的雄厚的財力和動力的人與我合作，開創以上所謂的三個困難條件之外，打開自己的國際出路，是我現在不斷地努力的目標。」

不過這樣的期待，似乎並沒有看見可能實現的跡象；因此，劉耕谷的創作，逐漸由外界的關懷，轉向內心世界的省思，也是可以理解的發展。

此外，或許特別對劉耕谷創作的心志，也造成相當影響的，是一九九八年，原本懸掛在省立美術館雕塑走廊牆上的〈吾土笙歌〉，因館舍的整修，被拆卸下來；隔年（1999），台灣發生百年來的「九二一大地震」，館舍受損，整修遙遙無期；俟二〇〇四年，整修後重新開館，〈吾土笙歌〉卻未有再被重新懸掛的跡象……。這一切的改變，顯然都讓劉耕谷對藝術的熱誠，產生了微妙的轉向；而其中最無法改變的，是二〇〇二年後，劉耕谷的體能急遽轉弱，死亡的陰影籠罩著他，大幅作品的創作已不再可能，作品也開始轉向充滿靈光與死亡的「心象」系列。

回頭檢視劉耕谷二十一世紀的作品，大致延著兩條主軸前進，一是對荷花系列的探索，乃至轉入向日葵的追索；二是對自我存在的探尋，乃至進入上帝信仰的歸順。

先就荷花一系的探索，延續九〇年代從人的高潔品性的象徵到帶著清淨佛學的思考，二〇〇〇年之後的荷花系列，則逐漸偏向生死的面對與提問；如二〇〇〇年的〈秋池〉（圖版88），是對生命榮枯的感嘆，夏荷已枯、秋池蕭瑟，曾經的榮光，隱約仍存，在暗夜中晃動閃耀。

而同年（2000）的〈雲蓮〉（圖版89），以橫幅的構圖，讓金色的荷花自暗黑的池塘中升起，是一種生命與死亡的對比與拉扯，已然不同於此前「出污泥而不染」的人格譬喻與象徵。

從二〇〇〇年到二〇〇一年間，仍有〈清荷〉（圖版90）和〈夏至〉（插圖59）的清靈之作，但構圖上也已不再如之前夏荷豐盛的飽滿，傾斜一邊的作法，一如從北宋「堂皇巨山」的山水構圖，走向南宋「夏一角」、「馬半邊」的殘缺，這是一種生命情境的轉折。

二〇〇一年的〈千年松柏對日月〉（圖版91），也是對生命流轉的感概，即使千年松柏，仍有斷枝殘幹的生死交替，相對於那無言、屹立的山嶽，或亙古旋轉的日月。而同年一批以金荷為題材的創作，如：〈荷〉、〈荷得〉、〈荷谷〉（圖版92-94），華美的色彩，幾乎就是生命極度成熟的表現。

插圖59　夏至　2001　膠彩　100×80cm

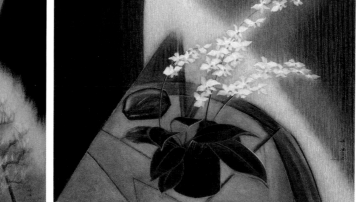

插圖60　木椿花　2005　膠彩　91×73cm　　插圖61　蝴蝶蘭　2005　膠彩　73×91cm　　　　插圖62　黑鬱香　2005　膠彩　73×60.5cm

　　至於也是二〇〇一年出現的「向日葵」系列（圖版95），是新的題材，取代了之前的「荷」系列，那曾經是荷蘭畫家梵谷對陽光與生命追求的象徵，在劉耕谷的筆下，成了生命燃燒之後，餘溫猶存的景象；特別是二〇〇三年〈某時辰的向日葵〉（圖版96）一作，更凸顯藝術家生命的成熟與超越。那原是追著太陽旋轉的生命象徵，在劉耕谷筆下，昇華成一種猶如冰霜凝凍下、冰心玉潔的水晶之花，尤其墨色的表現，更有著死亡的陰影。

　　二〇〇四年的〈燦爛的延伸〉和〈窗外之音〉（圖版97、98），向日葵被壓縮到一個看似更狹隘的空間，但精神不屈，仍有堅決掙長的竹筍在一旁竄出，是對另一新生的期待。

　　二〇〇五年間，也有一些〈木椿花〉、〈蝴蝶蘭〉、〈黑鬱香〉（插圖60-62）、〈牡丹與竹林〉（圖版99）等花卉的探索；藝術家似乎在生命的困頓中尋找另外的出路，但時間似乎已不足以讓這些新的探索能夠持續進行。

　　二〇〇六年生命已近尾聲，〈昇〉、〈祭〉和〈精神〉（圖版100-102），燃燒的向日葵已成生命的祭品，昇華成精神的象徵；甚至以瓷版畫創作了〈向日葵〉（圖版103），形成一種空靈、聖潔的畫面。同為瓷版的另有〈果〉（圖版104），一道聖光下生命已結成豐美的果實。而名為〈懷遠圖

插圖63　清閒　2002　膠彩　80×100cm　　　　　　插圖64　竹下有光　2002　膠彩　80×100cm

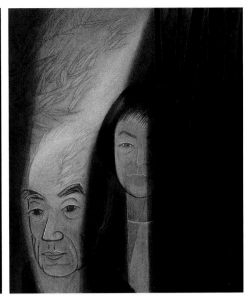

插圖65　秋意　2002　膠彩　100×80cm　　　插圖66　改造自己　2002　膠彩　73×60.5cm　　　插圖67　竹影相隨　2002　膠彩　73×60.5cm

（三）〉（圖版105）的膠彩畫作，則是以物喻人的生命自畫像。

　　和「荷」與「向日葵」系列同時進行的，是一批對自我存在的探尋，透過自我與自然的對話，畫家成為畫面的主角，但人形、面貌已是一種完全簡化的象徵手法。

　　延續一九九〇年末期的〈淡泊〉（1997）、〈觀荷圖〉（1998）等畫像系列，二〇〇二年再有〈棕樹〉、〈觀水圖〉、〈在竹林中〉、〈竹趣〉、〈幽境可尋〉、〈學荷圖（二）〉、〈殘荷〉、〈再成長〉（圖版106-113），以及〈清閒〉（插圖63）、〈竹下有光〉（插圖64）、〈秋意〉（插圖65）、〈改造自己〉（插圖66）等大批作品的出現；這批合稱為「心象之光」的作品，幾乎構成一部透過和自然直物對話來思索生命的「死亡之書」二〇〇三年的〈向日〉（圖版114），隨著向日葵的燃燒向日，自己也化成如火焰般的燃燒升騰。

　　不過，即使如何地面對自我生命探索的困境與探尋，心中最無法放下的，仍是〈竹影相隨〉（插圖67）的摯愛妻子。

　　二〇〇三年持續以妻子為對象，創作了兩幅〈美人圖〉（圖版115、116），一是以妻子年輕時的照片為模本畫成，一是以接近白描的手法，描繪夫人斜坐在一片迷濛的空間中，前方有著幾枝太陽花，作品又名〈內人的畫像〉，「與子偕老」是這對恩愛夫妻最初也是最終的許諾。

　　即使面對生命巨大的挑戰，劉耕谷始終沒有放棄為台灣彩畫開創新局的初衷，除了一些清雅、淡淨的靜物小品「清音」系列，二〇〇三年初仍以〈紅玉山〉（圖版117）為題材的創作，展現他不屈的旺盛企圖心。

　　而二〇〇四年，對劉耕谷的生命而言，也是極具戲劇性變化的一年。這位一生篤信佛教且創作大量石窟佛像繪畫的虔誠佛教徒，卻在一個極為突然、且不可思議的機緣中，一下子轉為基督的信仰；在〈柔光〉（2004）與〈自然〉（2004）（圖版118、119）兩作中，那長期描繪歌讚的石雕佛像，安然地躺下，自然的靈光成為另一種生命象徵。

　　二〇〇五年的〈行走在光中〉（圖版120）之後，劉耕谷開始創作了大量和《聖經》有關的作品，包括：〈聖母子〉、〈聖母與聖嬰（一）〉、〈聖母與聖嬰（二）〉、〈五餅二魚〉（圖版121-124）……等，和一系列以「最後審判」為題材的「啟示錄」系列。這類的題材和表現，是此前台灣膠

插圖68　末日災難的來臨掌握在神手中　2005　膠彩、紙

插圖69　無數蒙恩的人／14萬4千人被額印　2005　膠彩、紙

插圖70　新耶路撒冷／聖城的榮耀　2005　膠彩、紙

彩畫家所未曾得見的創作：〈奢華的巴比倫被火燒盡〉、〈大淫婦與古蛇被毀〉、〈末日災難的來臨掌握在神手中〉（插圖68）、〈敬拜得勝的羔羊〉、〈榮耀的基督〉、〈無數蒙恩的人〉（插圖69）、〈上帝實施最後審判〉、〈末日的災難〉、〈新耶路撒冷〉（插圖70）、〈七天使吹號〉、〈基督再臨〉……，儘管有些作品還是水彩的草圖，但從那些龐大的構圖，我們很難想像一個生病的人，還能有如此驚人的創作力與表現力。

　　二○○六年七月初，劉耕谷畫完〈榮耀的基督照臨大地〉（圖版125），全幅以白色和黃色構成，基督攤開的雙手，有著明顯受釘的釘痕。之後，劉耕谷鬆了一口氣，向兒子耀中說：「我畫完了！你幫我安排明天進醫院手術吧！」

　　七月三日，劉耕谷進行心導管手術，醫生不慎弄破血管，轉往手術台，卻又遇到滿床的狀況，遲誤了急救的時機；延至八月十九日，終於辭世，結束他在世間六十五年的生命。一如《聖經》上所說：那美好的仗，我已打過；那該走的道，我已跑過。劉耕谷已然成為台灣美術史中耀眼的一顆巨星。

　　二〇一二年，劉耕谷辭世後的第六年，長期標舉「文化尋根／建構台灣美術百年」的台灣創價學會，率先為他辦理巡迴展，並出版畫冊。

　　二〇一五年，國立成功大學歷史學研究所研究生黃歆斐以劉耕谷為題，撰成碩士論文〈我思故我畫──劉耕谷膠彩畫創作研究〉。

　　二〇一六年，國立國父紀念館邀請舉辦「土地、人文與自然的詠嘆──膠彩大師劉耕谷」特展，並出版由兒子耀中註記說明的作品圖錄。

　　二〇一八年，由文化部支持、國立台灣美術館策劃、藝術家雜誌社出版發行的「家庭美術館‧美術家傳記叢書」，名為《吾土‧笙歌‧劉耕谷》。

　　二〇一九年，由台中市政府主辦，台中港區文化藝術基金會協辦展出「積澱過後，面對當代──膠彩大師劉耕谷紀念展」，並出版由女兒劉玲利內文說明之畫冊。

　　二〇二二年，成為《台灣美術全集》第三十九卷，由美術史家蕭瓊瑞執筆專文，藝術家出版社出版；劉耕谷傳奇的一生已然成為台灣美術史的一個重要篇章，而他的志業，也由下一代持續傳承。

註釋：

① 蕭瓊瑞〈戰後台灣畫壇的「正統國畫」之爭──以「省展」為中心〉，原刊國立歷史博物館主辦「第一屆當代藝術發展學術研討會」，1989.12，台北，後收入蕭著《台灣美術史研究論集》，伯亞，1991，台中。

② 參見廖瑾瑗〈劉耕谷冥想靜觀的彼方〉，《台灣現代美術大系「膠彩類」：抒情新象膠彩》，行政院文建會策劃、藝術家出版印行，2004，台北。

③ 劉耕谷手稿，劉耀中提供，以下劉耕谷言論均同，不另加註。

④ 參見廖瑾瑗〈劉耕谷冥想靜觀的彼方〉，《台灣現代美術大系──膠彩類：抒情新象膠彩》，頁103，行院文建會策劃，藝術家出版社發行，2004，台北。

⑤ 參見前揭廖瑾瑗〈劉耕谷冥想靜觀的彼方〉，頁105。

⑥ 參見《突破‧再造──劉耕谷的膠彩藝術》（影片），台灣價創學會，2012.3，台北。

⑦ 見黃歆斐《我思故我畫──劉耕谷膠彩畫創作研究》，頁22，國立成功大學歷史學研究所碩士論文，2015.6，台南。

⑧ 參見前揭黃歆斐文，頁22。

⑨ 參見前揭黃歆斐文，頁23。

⑩ 同註1。

⑪ 參見前揭黃歆斐文，頁25。

⑫ 同上註。

⑬ 劉耕谷〈從黃鷗波教授學到什麼？〉，《黃鷗波八十回顧展》，頁14，台灣省立美術館，1997.2，台中。

⑭ 劉耕谷，〈觀「台灣詩情」鳴春意〉，手稿，劉耀中先生收藏，2006。

⑮ 《土地、人文與自然的詠嘆：膠彩大師劉耕谷》，頁16，國父紀念館，2016.8，台北。

⑯ 許深州〈膠彩畫評審感言〉，《第三十七屆全省美展彙刊》，頁72，台灣省立美術館，1982，台中。

⑰ 曾得標〈第三十八屆省展膠彩畫評審感言〉，《第三十八屆全省美展彙刊》，頁74，台灣省立美術，1983，台中。

⑱ 前揭《土地、人文與自然的詠嘆：膠彩大師劉耕谷》，頁16。

⑲ 劉耕谷，〈自序〉，《劉耕谷畫集》，台北：劉耕谷，1990年，8頁。

⑳ 見前揭〈土地、人文與自然的詠嘆：膠彩大師劉耕谷〉，頁97。

㉑ 前揭《土地、人文與自然的詠嘆：膠彩大師劉耕谷》，頁101。

Starting a New Chapter for Eastern Gouache: Liu Geng-Gu, in Pursuit of the Pinnacle of the Humanities

Chong-Ray Hsiao

The creative medium known as Eastern gouache was brought from Japan to Taiwan during Japanese colonial rule. Under the name of Tyga, it became a mainstream art form. Especially outstanding works could be seen at the official government art exhibitions. After the war, however, gouache artists rashly changed the name of the art form to "Chinese painting," based on a fervor to return to their ancestral roots. This led to the unforeseen result of dissatisfaction among mainland Chinese painters who came to Taiwan, beginning the 16-year "Controversy over Real Chinese Paintings." Although mainstream during Japanese colonial rule, the art form fell into the non-mainstream after the war and was no longer seen in art academy curriculums.

If Eastern gouache can be said to have been part of post-war Taiwan's non-mainstream, then Liu Geng-Gu was the non-mainstream of the non-mainstream. Albeit "the non-mainstream's non-mainstream" during his time, looking back after some time has passed, Liu appears a distinct and prominent figure, like a lone tree in a wide grassland, or like an eagle flying high up in the sky to be looked up to and admired. He did not follow in the footsteps of other Eastern gouache artists who emphasized the same nativist elements of close up scenes of Taiwanese plants, animals, lakes, the night sky, and so on. Rather, Liu incorporated ancient Chinese myths, majestic landscapes, and splendid cultural elements, as well as cave Buddha statues and Tang poetry and literature, to create his own uniquely elegant and grand style. In his later years, he even began using Christian symbolism, beginning a new chapter in Taiwanese Eastern gouache and cementing his place as an eminent figure in the post-war gouache scene. At the same time, his pursuit of humanistic thinking spanned history, humanities, religion, and nature. In Taiwanese art history, he is a uniquely outstanding figure.

In August of 1986, the Taiwan Province Museum of Fine Art publicly opened up submissions for a large-scale mural. Liu's sketch for the 820x1260cm work entitled "Song of My Land," was immediately and unanimously affirmed by the selection committee and he was given the rights to produce the large mural. In the flowing movement and slight segmentation of "Song of My Land," inspired by "The Re-establishment of Tung-Huang," Liu combines elements of local life to depict a group of men and women dancing in long garments, as well as two cows. This "country song" is sung by farmers and their cattle. At dawn, just as the day is breaking, the people and cattle of the countryside rush to work, "getting out early as the sun slowly rises." It is a tribute to the land as well as an affirmation of self. The work was completed in May of 1988 and was hung on the high wall of the sculpture gallery, becoming one of the museum's highlights. The museum was opened in June of the same year. "Song of My Land" can be seen as an encapsulation of Liu's first stage of creation.

Liu's works from the 1990s explode with a shocking energy. Regardless of the quantity of works or diversity of the themes, all these paintings are of an incredible quality. The works from this wave of creation can be roughly grouped into several categories: 1) humanities series, 2) nativist series, 3) grand mountain and trees series, 4) Buddha and

grotto series, 5) lotus series, and 6) portrait series. Liu gradually formed a strong religious sense around 1998 and 1999 that would form the ultimate core of his works during the 21st century.

In 1992, when he was 52 years old, he began to notice that his heart felt tight and that he was unable to breathe well following vigorous exercise. In 1995, he went to the hospital for an examination. The doctor recommended immediate cardiac catheterization. However, Liu thought that this would delay the creative schedule he had planned, so he rejected the doctor's suggestion. With the shadow of death looming, the religious aura of his works seemed to develop naturally.

Looking at Liu's works from the 21st century, they roughly follow two main axes. The first is an exploration of the lotus flower, extending to an exploration of sunflowers. The second is the pursuit of his own existence and devotion to faith in God. Although faced with enormous challenges in his life, Liu never gave up on his original intention of ushering in a new chapter of Taiwanese painting, a testament to his unyielding ambition.

2004 was a year of dramatic changes for Liu. A devout Buddhist for most of his life, he created a number of paintings of cave Buddhas. However, in a sudden and incredible twist of fate, he became a Christian. In his works "Soft Light" and "Nature," he shies away from the Buddha statues that he had painted for so long and instead turns to the divinity of nature as a symbol of life.

In early July of 2006, Liu finished his work "God of our Lord Jesus Christ." The entire painting is composed of whites and yellows and stigmata are clearly visible on Christ's hands. On July 3, Liu was undergoing a cardiac catheterization operation when the doctor accidentally broke a blood vessel. He was to be transferred to an operating table but there was no space, delaying the emergency treatment he needed. Eventually, on August 19th, he passed away at 65 years of age. As the Bible says, "I have fought the good fight, I have finished the race." As for Liu, he will be remembered as a superstar of Taiwanese art history.

膠絵の新しい章の始まり：
人文精神を極める劉耕谷

蕭瓊瑞

「膠絵（にかわえ）」は、（岩絵具などの顔料を「膠（にかわ）」で定著させる絵畫を）「膠彩畫（こうさいが）」

　「膠絵（にかわえ）」：「膠彩畫（こうさいが）」は、植民地時代に日本から台灣へ伝わったとされています。それは「東洋畫」と呼ばれ、芸術形態の主流派となりました。特に政府公認の美術展覧會において卓越した作品がたくさん見られるようになりました。しかしながら戦後、台灣の國権が回復して台灣統治になると足速に、膠絵の作家達は、中國の起源の回帰の支持高まりにより「中國畫」と改稱されるようになりました。中國本土の水墨畫家たちからの不満が更に膨らみ、16年間に渡って「正統國畫論爭」が続きました。日本植民地時代に主流であった膠絵と言う絵畫ジャンルは、教育カリキュラムにおいても排除され、「非主流」のものとなってしまいました。

　もし、仮に膠絵が台灣畫壇において「非主流」なものであるならば、劉耕谷氏の膠絵は正に「非主流中の非主流」に當てはまるものとなります。とわいえ、その「非主流の中の非主流」という観點からしばらく時と距離を置き眺めて見ると、劉氏は、まるで広い草原の一本の木、または大空高く舞い、天空を見上げ賛美する巨鷹のような極めて際だつ存在と言えるでしょう。本來であれば膠絵の創作者達は、台灣の植物や動物や湖と月の光やなど、望郷の足跡を表現することが多い中、劉氏はそうした概念離れて、雄大な山や、広い川や、美しい文化の香りなどを賛美し、中國文化の古代神話的な要素を吸収し、また石窟の仏像や唐時代の神の存在を取り入れ、美しき雄渾の獨自様式を創り出したのでした。劉氏は晩年、キリスト信仰を象徴する戦後の新しい膠絵の世界を創り出しました。劉氏はまるで膠絵の畫壇で看過されるべき山のような存在のようでした。それと同時に、人文學の思惟においては、劉氏のヒューマニズム的思考の追求は、歴史、人文科學、宗教、そして自然科學に及びました。劉氏は台灣美術史において類稀で卓越した畫家のひとりに違いないでしょう。

　1986年8月、台灣省美術館は大規模な壁畫の初めて公に公開をしました。820×1260cmの大きさの「我が大地の歌」と題された劉氏のスケッチは、選考委員會により満場一致で即座に選考され、劉氏は大きな壁畫を製作する機會を得たのでした。

　「我が大地の歌」は、「敦煌石窟の再建」に觸発されたものです。劉氏は生まれ育ったこの地の生活の要素を組み合わせて、流れるような動きと時間の刻みと言った、2頭の牛が舞い、長い衣を纏り踊る男女を描寫しています。「田舎の歌」では、農夫達とその牛達が歌っている情景が描かれています。ちょうど日が升る夜明け前に「太陽がゆっくりと升り始めた。さあ早く仕事へ向おう！」と慌てて仕事に向かう牛を飼う田舎の人々を描移転ます。それは大地への賛辭であり、自己肯定でもありました。その作品は1988年5月に完成し、彫刻ギャラリーの高い壁に掛けられ、美術館のハイライトの1つになりました。そして同年6月に開館しました。　「我が大地の歌」は、劉耕谷氏の新た

な様式創造の初期段階が見て取れます。

　1990年代以後、劉氏の衝撃なエネルギーが爆発しています。作品の數やテーマの多様性とは關係なく、これらのすべて作品は信じられないほどのクオリティーが向上しています。これらの作品大きな流れとして大まかに下記の様に分類することができます。

　1）人文のシリーズ、2）故郷のシリーズ、3）巨大な山と木のシリーズ、4）仏と石窟のシリーズ、5）花と蓮のシリーズ、6）人物像シリーズ。

　1992年、52歳のある日、激しい運動後、心臓が引き締められた感覚や、呼吸がしづらくなる症状に気づき始めました。　1995年、劉氏は診斷のため病院へ訪れるやいなや、醫師は即時の心臓カテーテル檢査を勧めました。　しかし、劉氏計劃した創作スケジュールが大幅に遅れることを懸念して、劉氏は醫者の提案を受け入れず創作を続けました。死の影が迫ってくる中、彼の作品の宗教的なオーラはまるで自然と沸き起こるように作品に現れるようになりました。

　21世紀の劉氏の作品を見ると、大まかに二つの発展軸に分かれます。　一つは蓮の花の探検からひまわりの探検にまでに及びます。二つ目は、彼自身の存在認識と神への獻身的な信仰の帰依です。　劉氏は、人生の大きな課題に直面していました。台灣絵畫の新しい章を先導するするのだと言う當初の志を決して諦めることはありませんでした。その揺るぎのない劉氏の意志と野心の證であると言えるでしょう。

　2004年は劉氏にとって劇的な変化の年でした。　彼の人生のほとんどは、従順な仏教徒でした。彼は多くの洞窟の仏像の絵を製作しました。　しかし、信じられない運命が訪れます。信仰深い仏教信者であった劉氏は、突如として摩訶不思議とも言える大転機を迎えるのでした。それは突然のキリストの信仰者への信仰へと変わったのでした。〈穩やか光〉と〈自然〉の両作品のなかで、長い間に帰依した仏像が穩やかに消え、代わりに生命の象徴としての自然のオーラを放ち、仄かな命の證となっていきました。

　2006年7月初旬、劉氏は「キリストの栄光が大地を照らすもの」という作品を完成させました。　絵全體は白と黄色で構成されており、キリストの開いた両手に十字架刑の痕がはっきり見えます。7月3日、劉氏は心臓カテーテル檢査を受けている最中、醫師が誤って血管を切斷し破裂。彼は手術台に移されることになっていましたが、使える手術室の空きがなく、必要とされる緊急治療が遅れるとい狀況になりました。最終的に、8月19日、劉氏は65歳の若さでお亡くなりになりました。　聖書の中で「私は良い戦いをしました、私はレースを終えました」とあります。劉耕谷氏は正に、台灣美術史における燦爛な星にとなり人生を全うしたに違いありません。

圖 版
Plates

圖1　爭艷（又名錦秋）　1961　彩墨
1961第15屆全省美展國畫部第二部入選
臺北市立美術館典藏
Beauty Contest　Ink and Color on paper
175×75cm

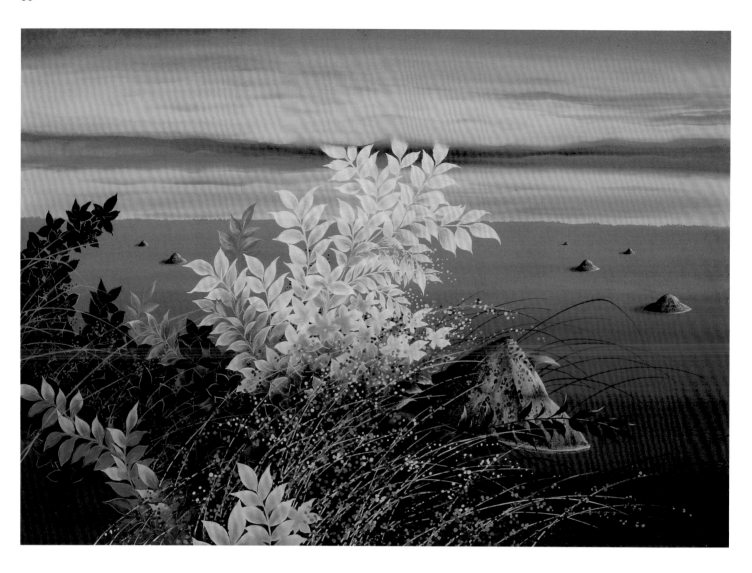

圖2 芬芳吾土 1980 膠彩畫布
My Fragrant Land Eastern gouache on paper 76×105cm

圖3 梅山一隅 1980 膠彩畫布（右頁）
Startling Surprise on Plum Mountain Eastern gouache on paper 105×76cm

圖4　鼻頭角夜濤　1981　膠彩畫布　第36屆全省美展優選
Night Waves on the Cape　Eastern gouache on paper　104×83cm

圖5　千秋勁節　1982　膠彩畫布　第37屆全省美展省政府獎／國立台灣美術館典藏
A Thousand Years Strong　Eastern gouache on paper　128×96cm

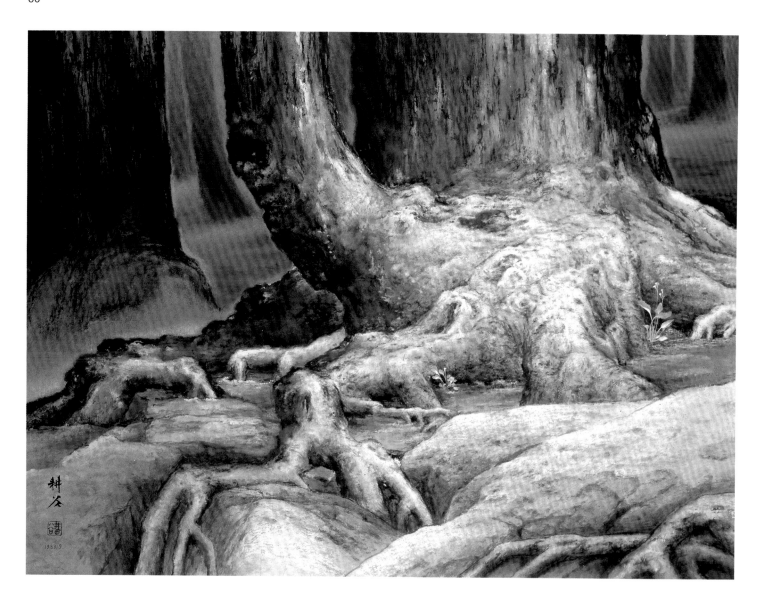

圖6　參天之基　1983　膠彩畫布　第38屆全省美展大會獎
Sky-High Foundation　Eastern gouache on paper　128×96cm

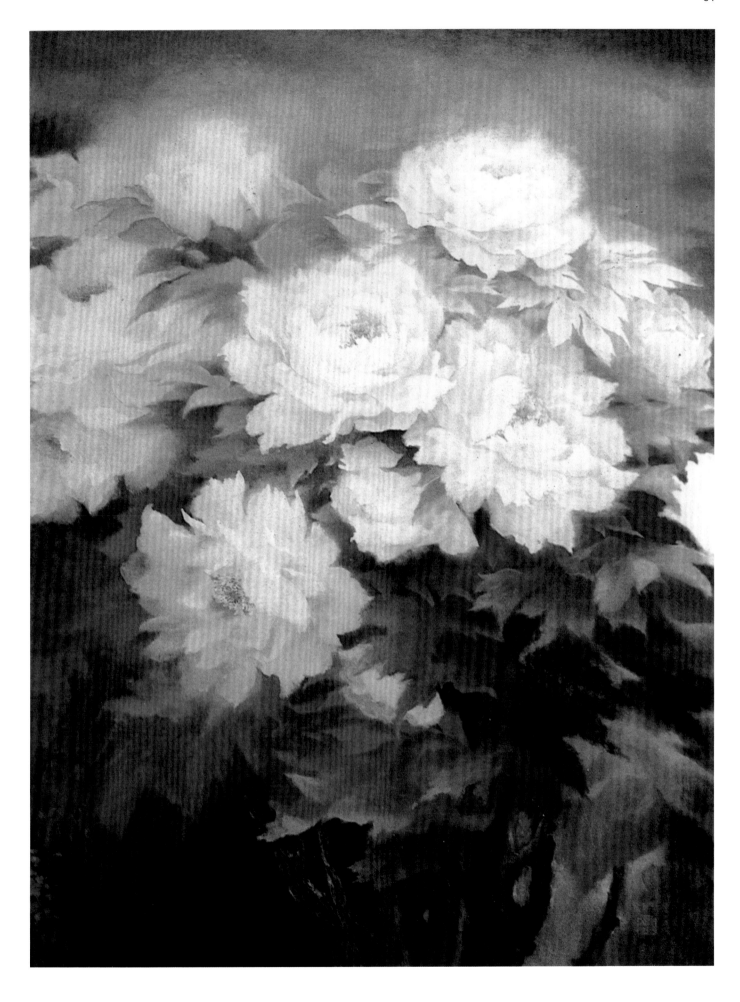

圖7　花魂　1983　膠彩畫布　私人收藏
The Spirits of Flowers　Eastern gouache on paper　130×97cm

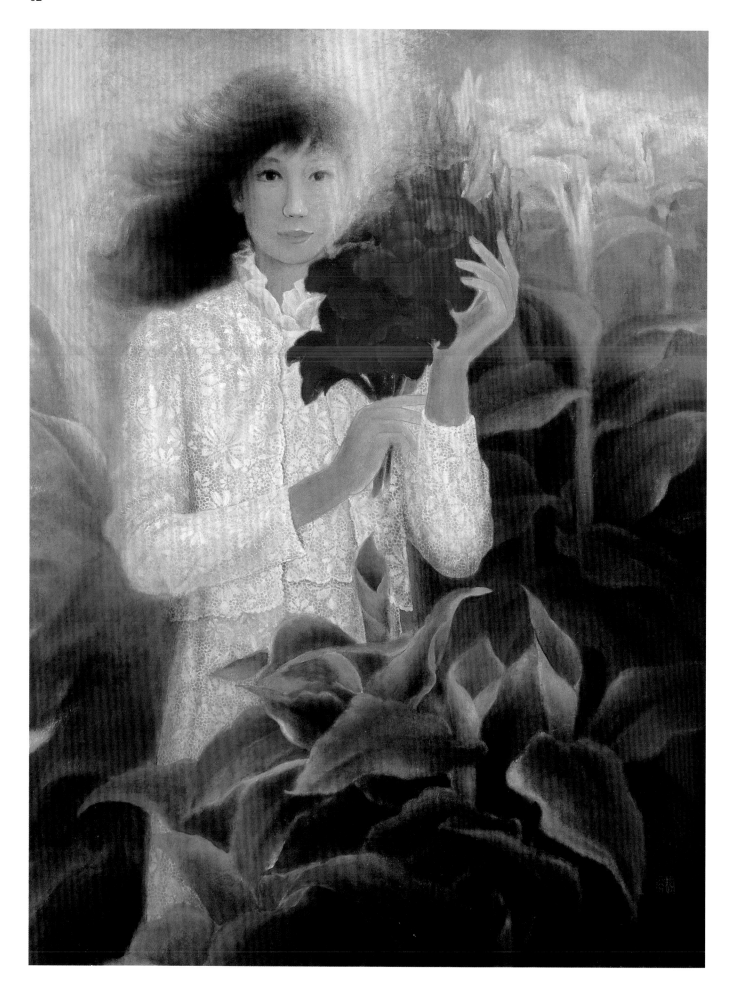

圖8　六月花神　1984　膠彩畫布　第47屆台陽獎銅牌
The God of Flower in June　Eastern gouache on paper　130×97cm

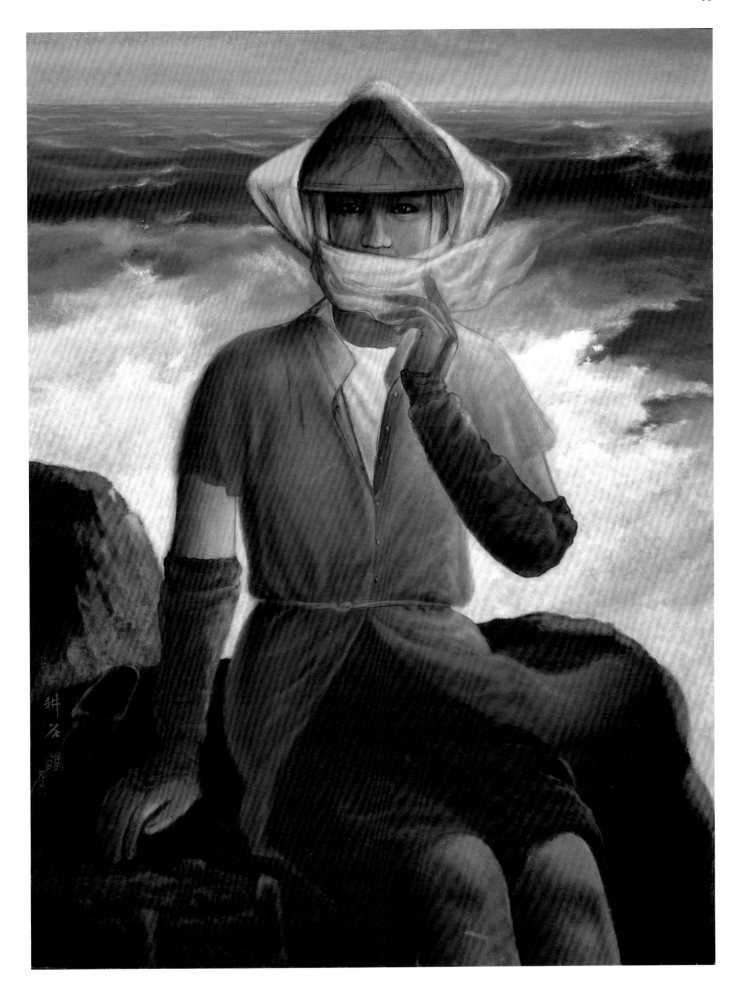

圖9　潮音　1984　膠彩畫布　第39屆全省美展教育廳獎／國立台灣美術館典藏
The Sound of Waves　Eastern gouache on paper　128.5×95.5cm

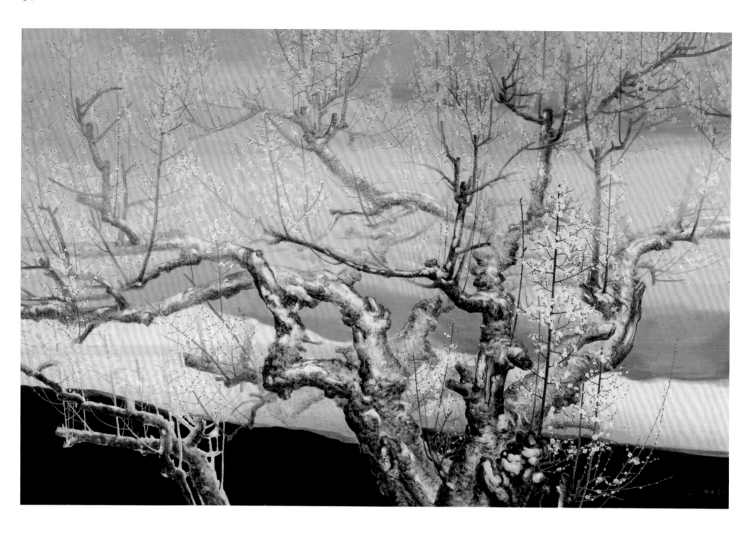

圖10　靜觀乾坤　1985　膠彩畫布
Spectator　Eastern gouache on paper　244×366cm

圖11　太古磐根　1985　膠彩畫布（右頁）
Ancient Gnarled Roots　Eastern gouache on paper　732×244cm

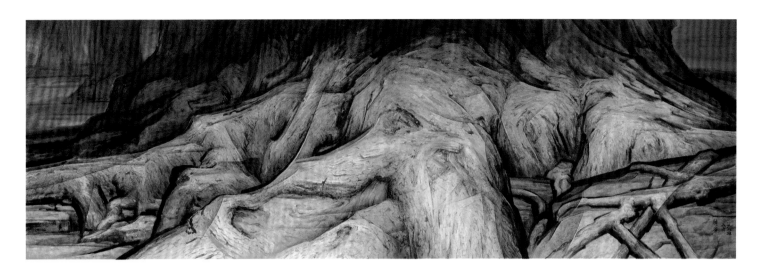

〈太古磐根〉局部

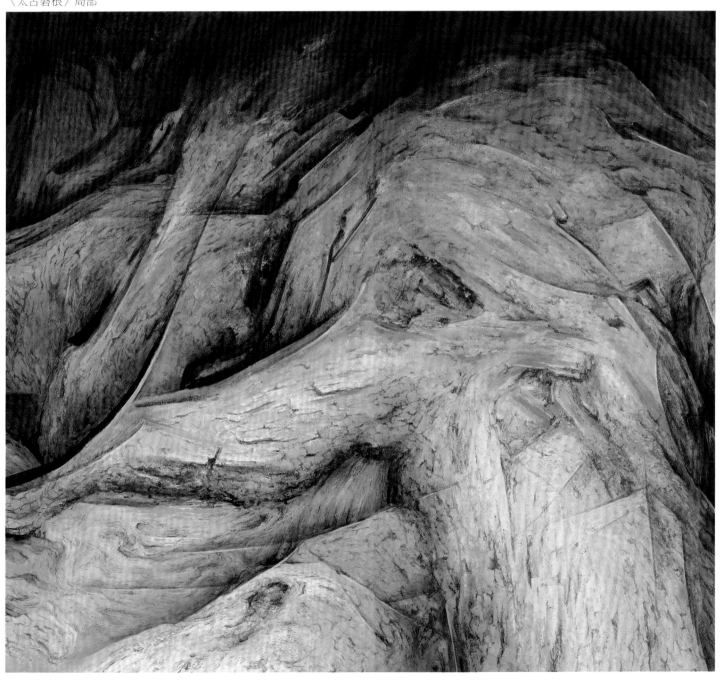

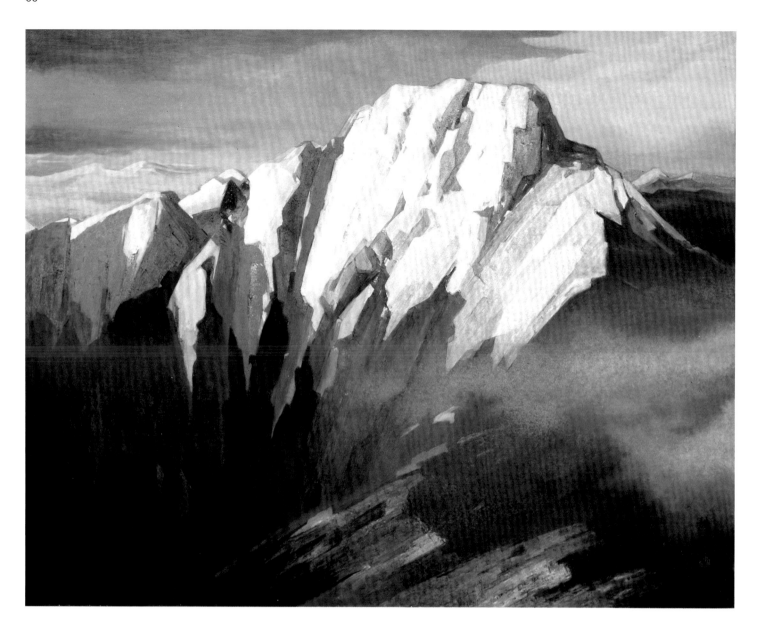

圖12　白玉山　1985　膠彩畫布　嘉義文化中心典藏
White　Mount Jade　Eastern gouache on paper　162×130cm

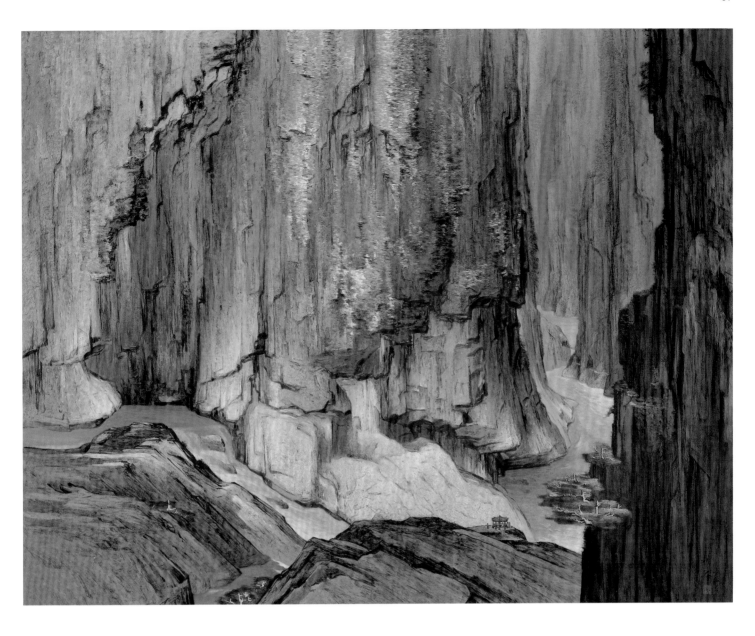

圖13 萬轉峽谷 1985 膠彩畫布
Winding Canyon Valley Eastern gouache on paper 244×305cm

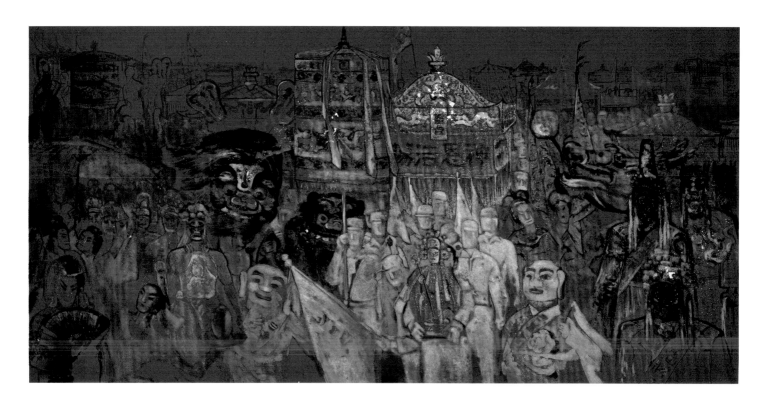

圖14　迎神賽會（四）　1985　膠彩畫布
Local Gods Festival (4)　Eastern gouache on paper　488×244cm

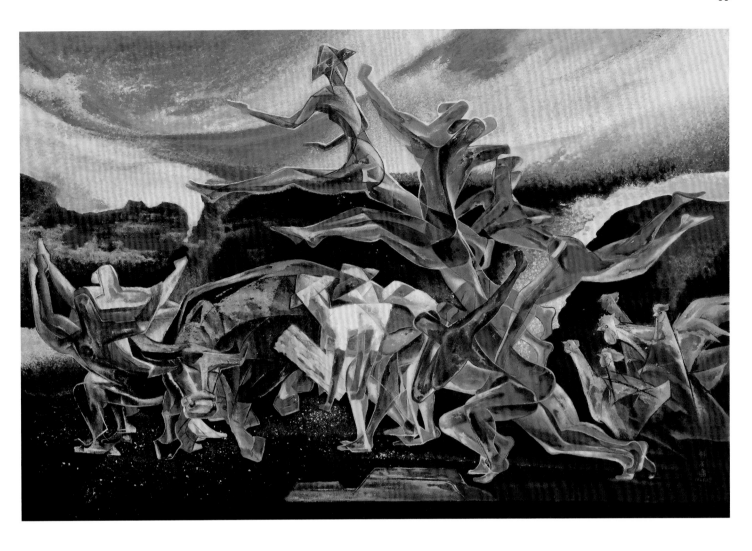

圖15　啟蘊　1986　膠彩畫布
Revelation　Eastern gouache on paper　225×329cm

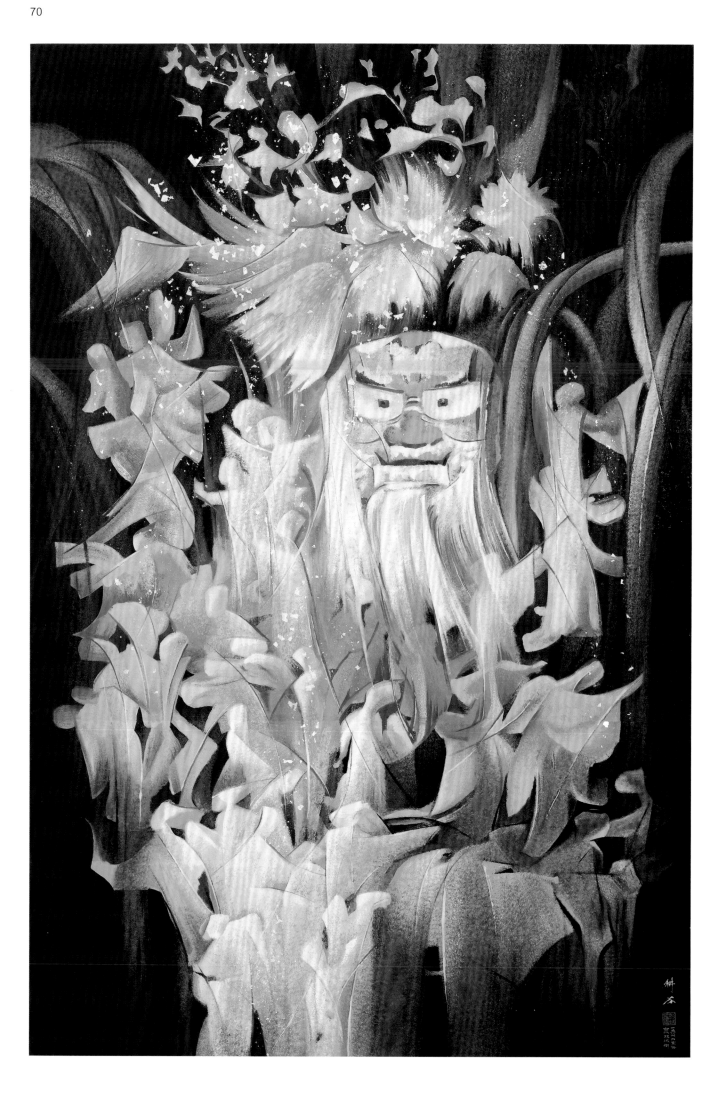

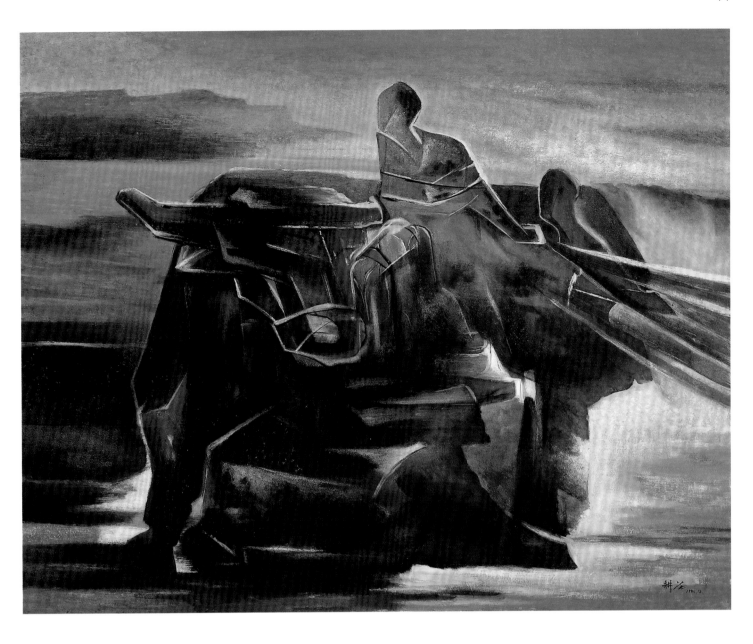

圖16　迎神賽會（五）舞獅　1986　膠彩畫布（左頁）
Local Gods Festival-Lion Dance　Eastern gouache on paper　366×244cm

圖17　東石鄉情　1986　膠彩畫布
Remembrance of Dong Shi　Eastern gouache on paper　130×162cm

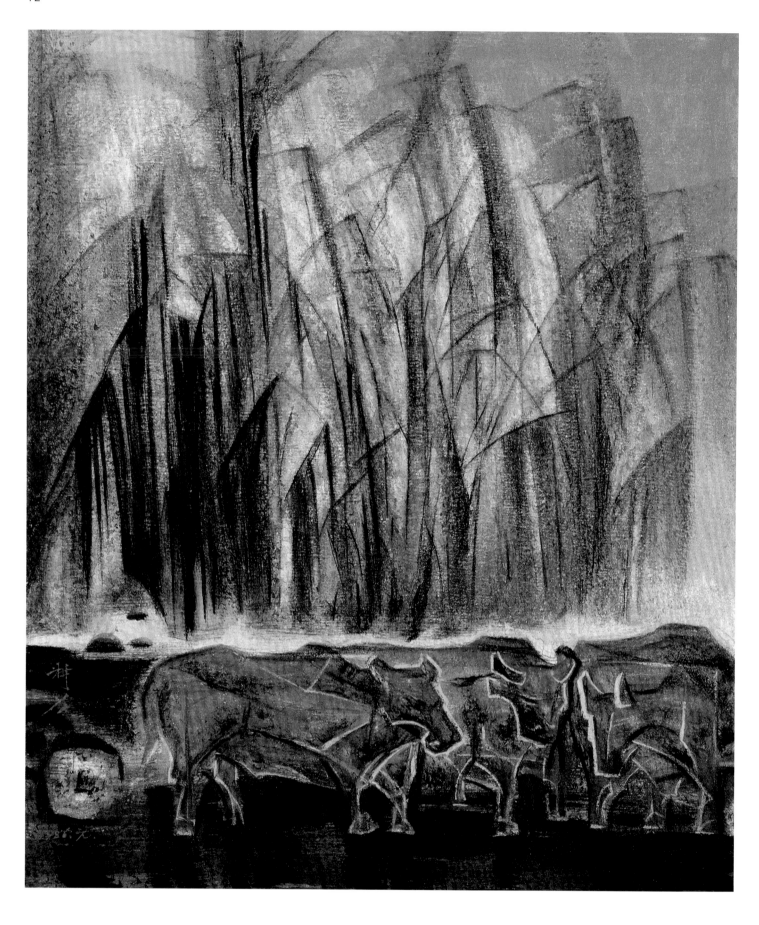

圖18　黃牛與甘蔗　1986　膠彩畫布
The Oxen and the sugarcane　Eastern gouache on paper　53×45.5cm

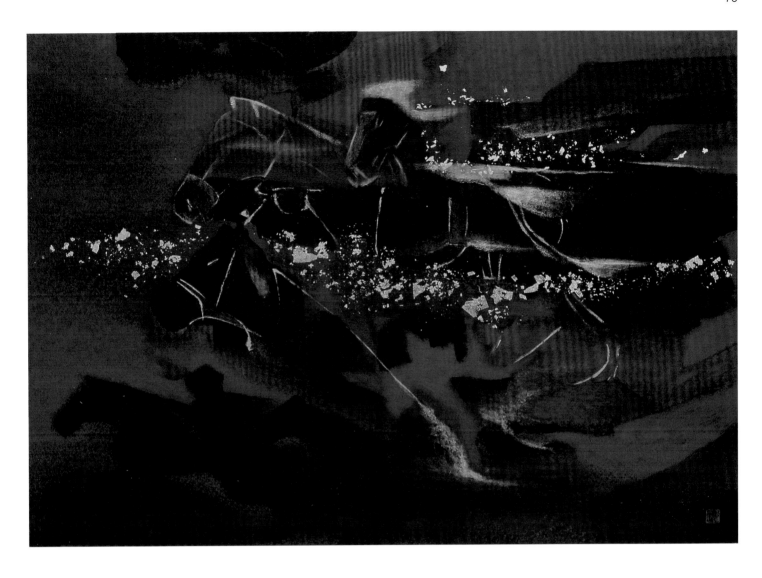

圖19　牛與馬　1986　膠彩畫布
The Cow and the Horse　Eastern gouache on paper　96×128cm

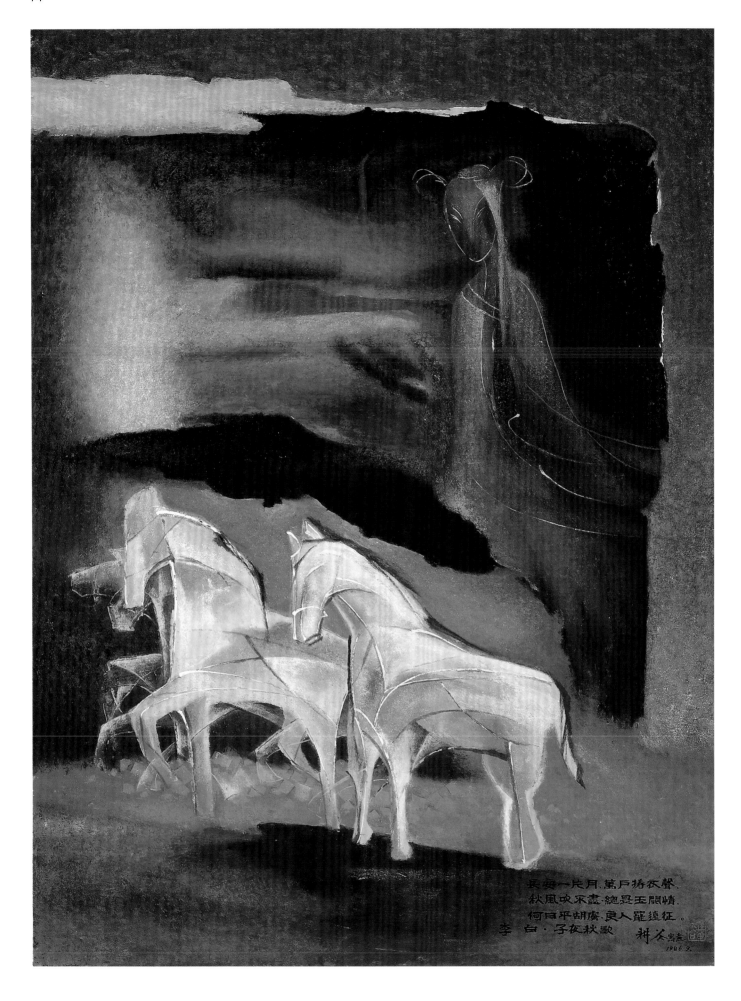

圖20　子夜秋歌　1986　膠彩畫布
A Wu Ballad for the Season of Autumn　Eastern gouache on paper　130×97cm

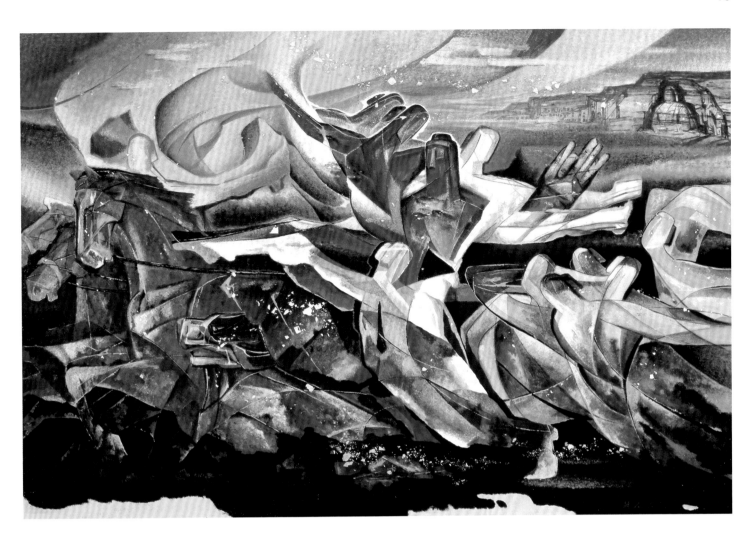

圖21　敦煌再造　1986　膠彩畫布
The Re-establishment of Tung-Huang　Eastern gouache on paper　163×244cm

圖22　孤雁　1986　膠彩畫布
Lone Seabird　Eastern gouache on paper　244×732cm

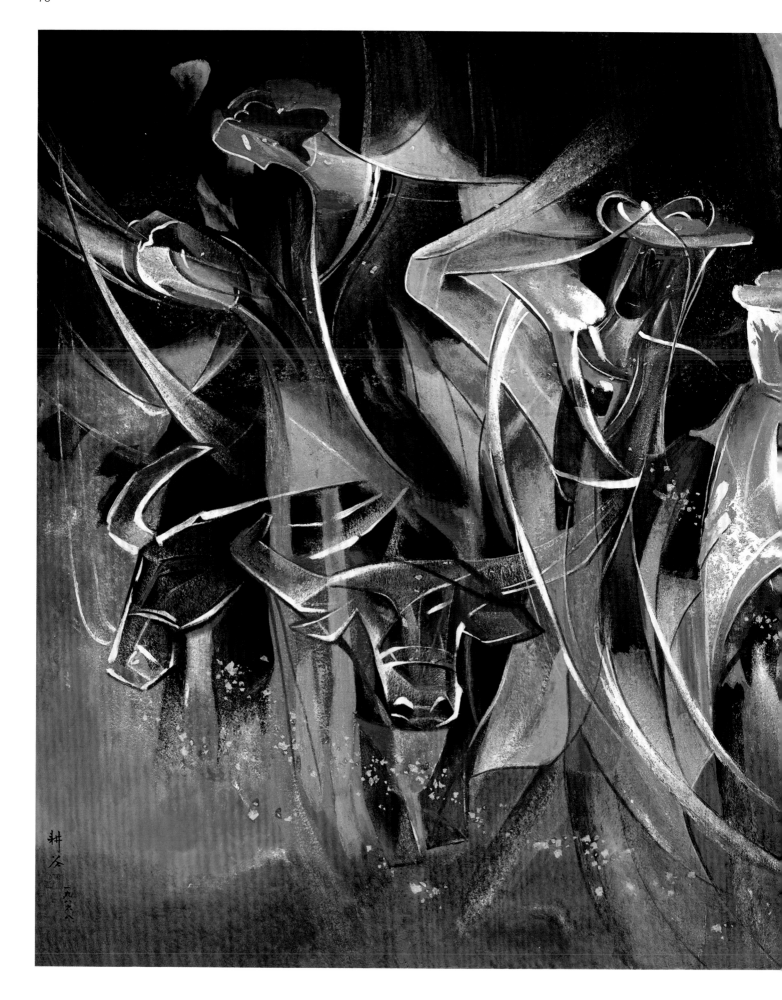

圖23　吾土笙歌　1986　膠彩畫布　國立台灣美術館典藏
Song of My Land　Eastern gouache on paper　820×1260cm

圖24　九歌圖―國殤（一）　1987　膠彩畫布
The Nine-Song Print: National Martyr (1)　Eastern gouache on paper　130×162cm

圖25 九歌—國殤（二） 1987 膠彩畫布
The Nine-Song Print: National Martyr (2) Eastern gouache on paper 130×162cm

圖26　瑤台仙境　1987　膠彩畫布
Paradise　Eastern gouache on paper　130×162cm

圖27　平劇白娘與小青　1987　膠彩畫布
Chinese Opera-Tale of the White Snake　Eastern gouache on paper　80×100cm

圖28　唐詩選—春望　1987　膠彩畫布
Tang Poem-The Sorrow of War　Eastern gouache on paper　73×91cm

圖29　唐詩選—詠懷古跡　1987　膠彩畫布
Remembrance of ancient whereabouts-digested from the Tang's poem　Eastern gouache on paper　60.5×73cm

圖30 唐詩選—夢李白 1988 膠彩畫布
In Dream of Lee-Pai-degested from the Tang's Poem Eastern gouache on paper 100×80cm

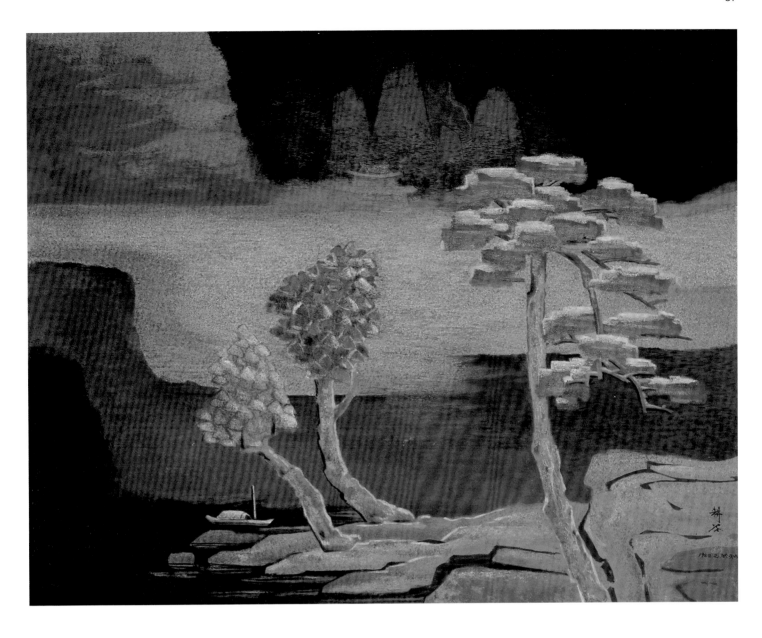

圖31　唐詩選—楓橋夜泊　1988　膠彩畫布
Maple Bridge Night Lodiging-degested from the Tang's poem　Eastern gouache on paper　130×162cm

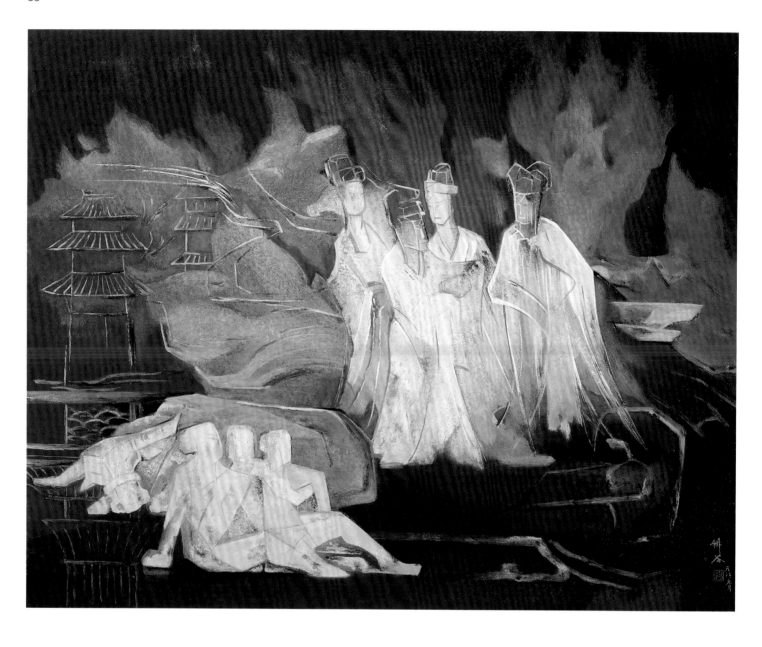

圖32　紅樓夢─太虛幻境　1988　膠彩畫布
A Dream of Red Mansions　Eastern gouache on paper　130×162cm

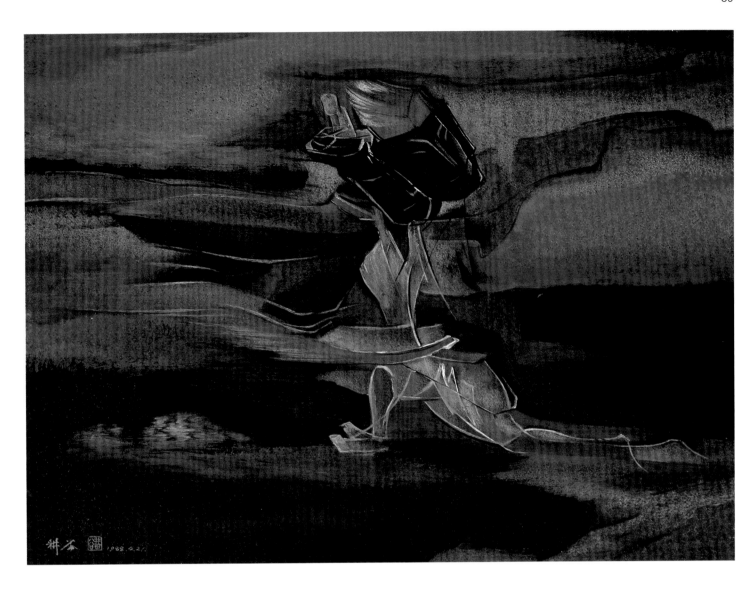

圖33 學道的禮讚 1988 膠彩畫布
The appraise for the study of Taoism Eastern gouache on paper 97×130cm

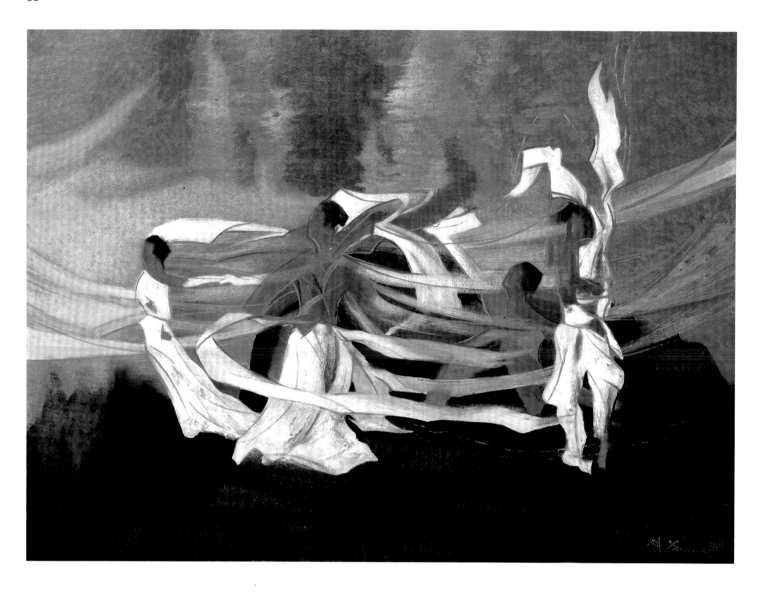

圖34　森林之舞　1988　膠彩畫布
Jungle Dancing　Eastern gouache on paper　96×128cm

圖35　三馬圖　1988　膠彩畫布
The horse triad　Eastern gouache on paper　60.5×73cm

圖36　馬之頌　1988　膠彩畫布
The horse　Eastern gouache on paper　73×91cm

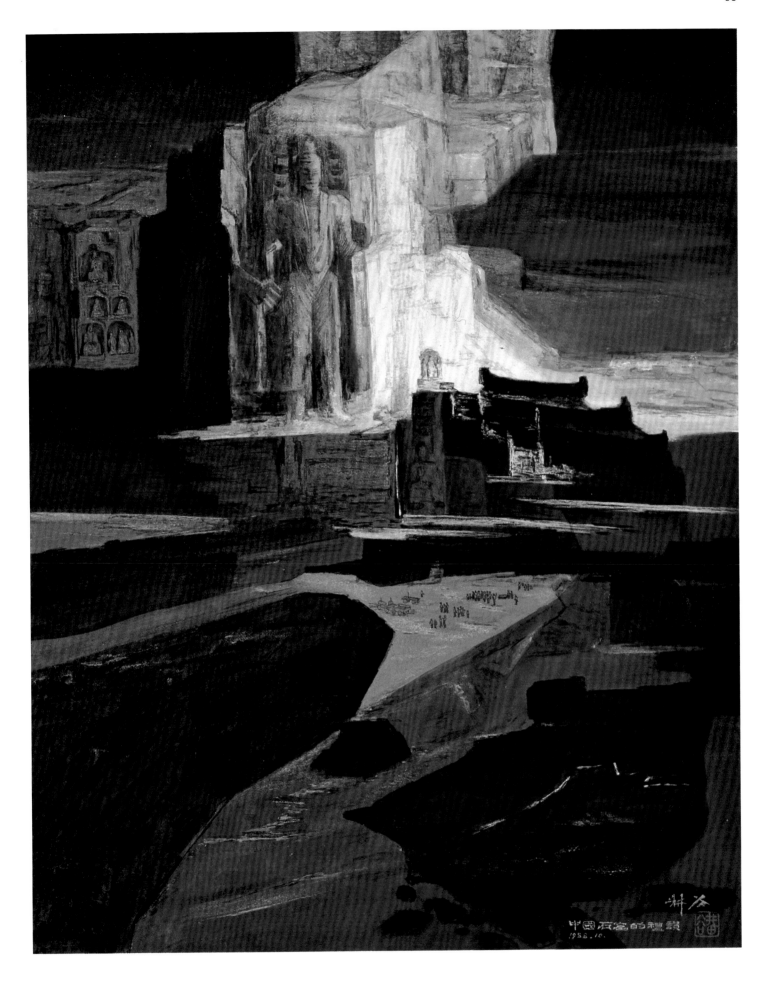

圖37　中國石窟的禮讚　1988　膠彩畫布
The Praise of Buddha Caves in China　Eastern gouache on paper　91×73cm

圖38　布袋鹽鄉　1988　膠彩畫布
Bu-Dai: The Mother Land of Salt　Eastern gouache on paper　60.5×73cm

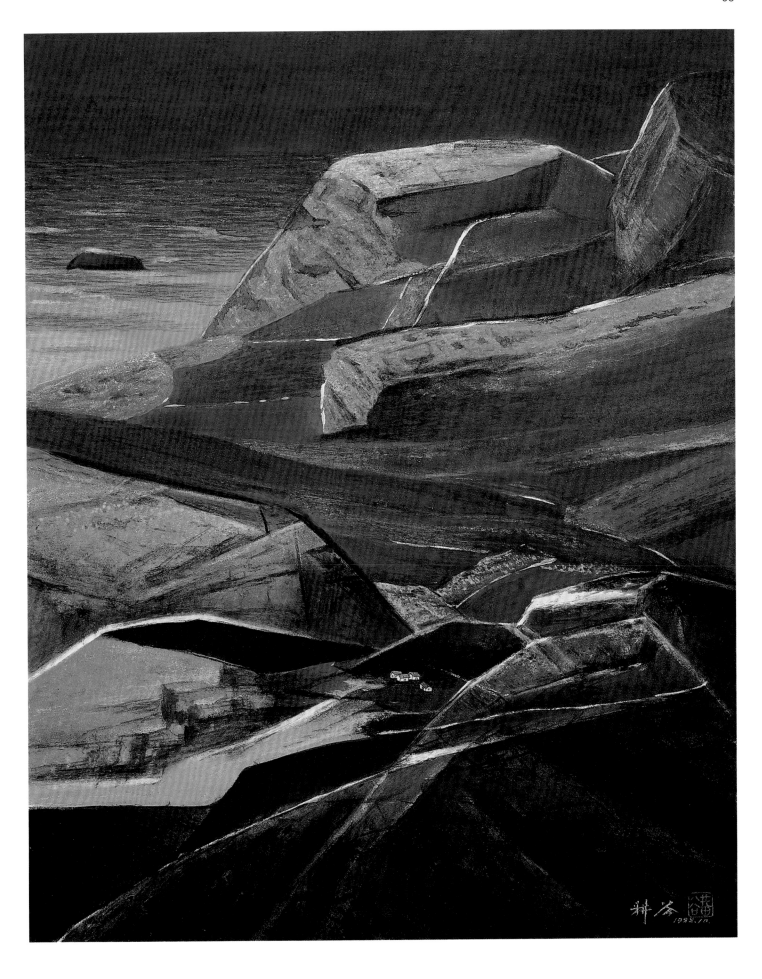

圖39　鼻頭角的大岩塊　1988　膠彩畫布
Boulder on the Cape　Eastern gouache on paper　91×73cm

圖40　天祥溪谷　1988　膠彩畫布
Tien-Hsiang stream valley　Eastern gouache on paper　80×100cm

圖41　嚴寒真木　1988　膠彩畫布
The Genuine Tree in the Cold　Eastern gouache on paper　80×100cm

圖42　朽木乎？不朽乎　1988　膠彩畫布
The Tree of Artifice　Eastern gouache on paper　100×80cm

圖43　無所得　1988　膠彩畫布
Unattainable　Eastern gouache on paper　244×305cm

圖45　月下秋荷　1989　膠彩畫布
Autumn Lotus　Eastern gouache on paper
244×732cm

圖44 千里牽引 1989 膠彩畫布
Migrating Together for a Thousand Miles
Eastern gouache on paper 244×732cm

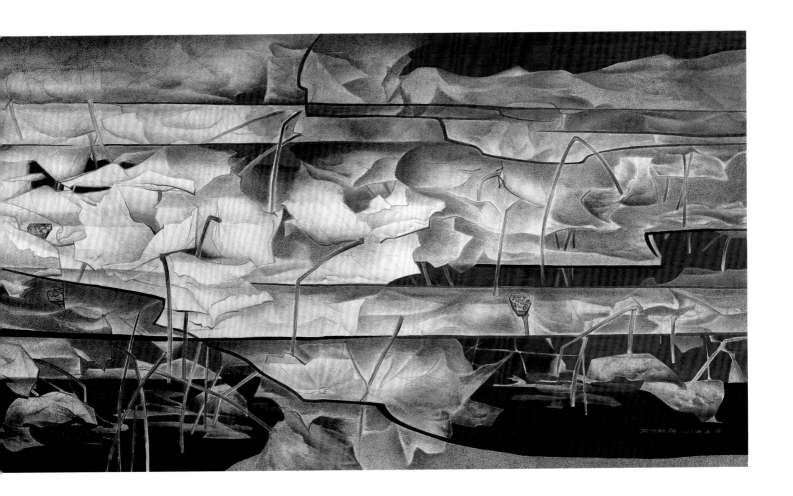

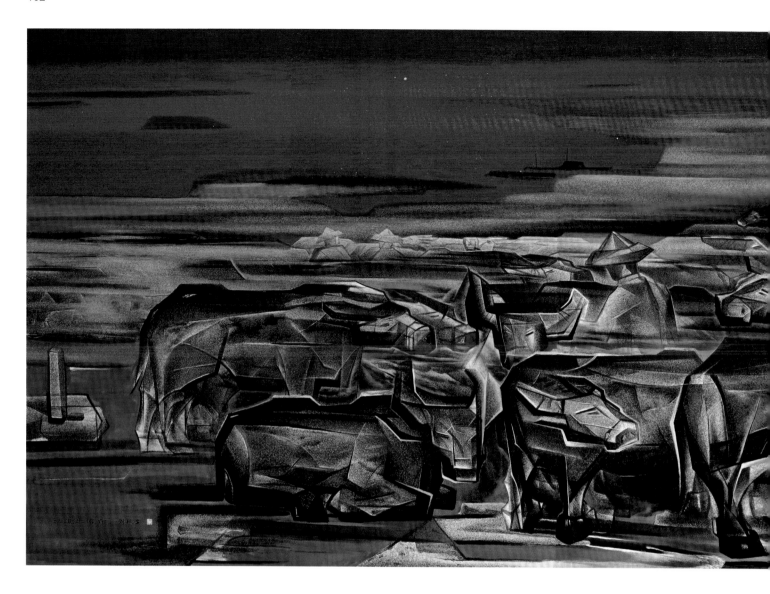

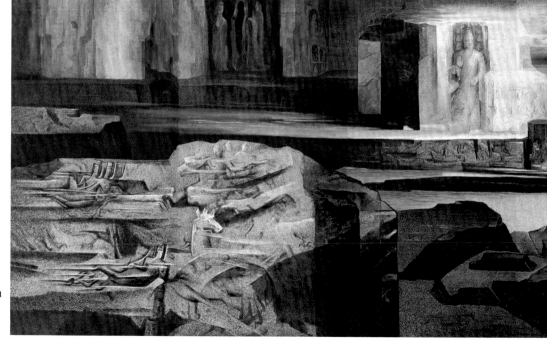

圖47　中國石窟的禮讚（二）　1990
膠彩畫布
The Praise of Buddha Caves in China
Eastern gouache on paper
244×976cm

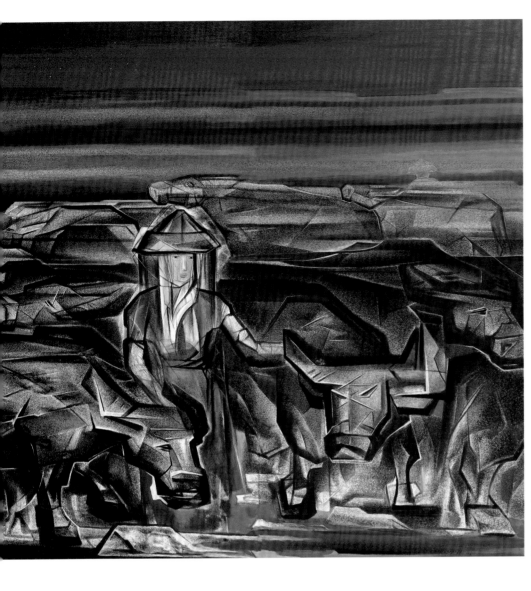

圖46　北港牛墟市　1989　膠彩畫布
Beigang Cattle Market
Eastern gouache on paper
244×610cm

圖48　懷遠圖（一）　1991　膠彩畫布
Cherish the Memory (1)　Eastern gouache on paper　244×366cm

圖49　懷遠圖（二）　1991　膠彩畫布
Cherish the Memory (2)　Eastern gouache on paper　244×488cm

圖50 未來的美術館 1991 膠彩畫布
The Future Art Museum Eastern gouache on paper 162×227cm

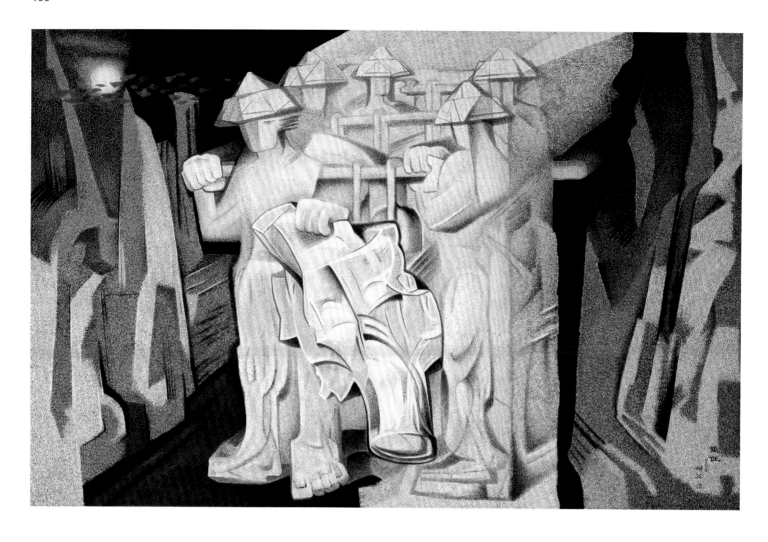

圖51　重任　1991　膠彩畫布
Important Mission　Eastern gouache on paper　244×366cm

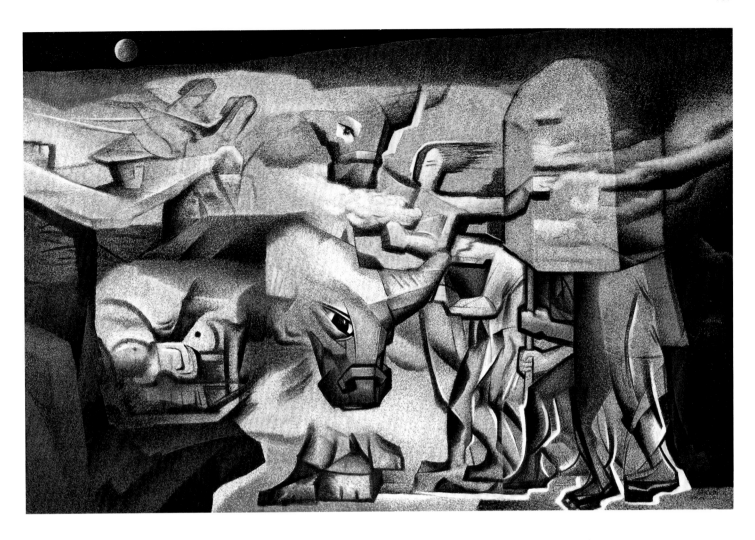

圖52　鄉情（三）　1991　膠彩畫布
Hometown Sentiment (3)　Eastern gouache on paper　244×366cm

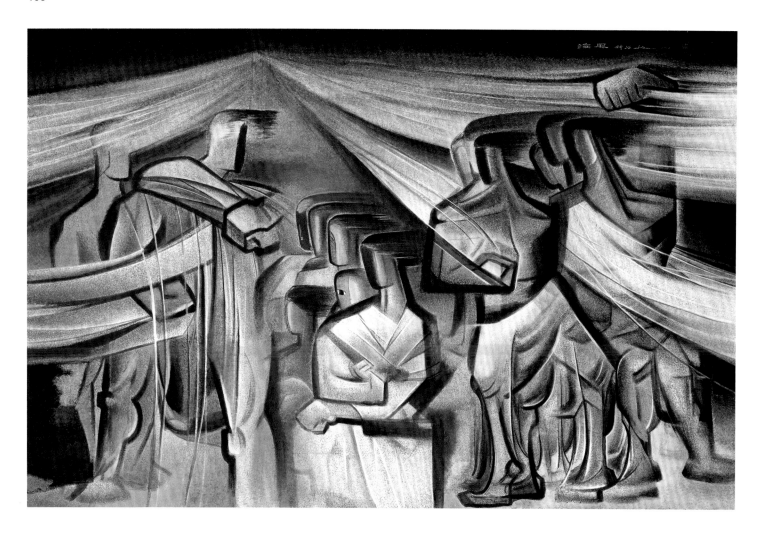

圖53　海風　1991　膠彩畫布
Sea Breeze　Eastern gouache on paper　244×366cm

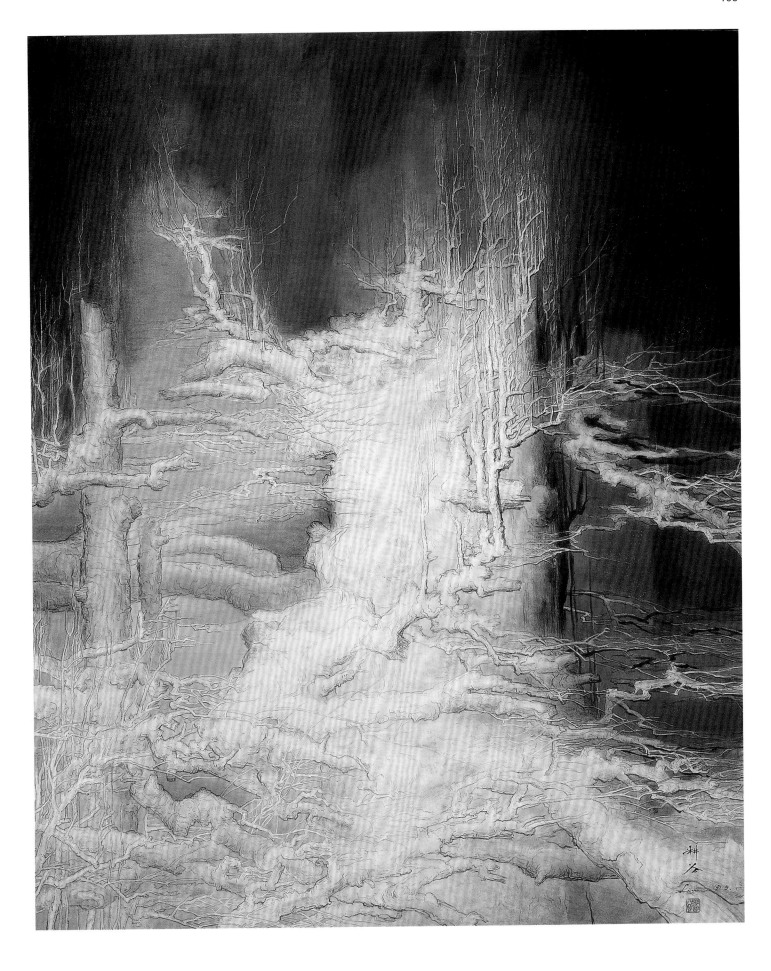

圖54　黃山真木　1991　膠彩畫布
Vital Ancient Tree of Yellow Mountain　Eastern gouache on paper　162×130cm

圖55 大椿八千秋 1991 膠彩畫布
Eight Thousand Years the Great Toon-Tree Eastern gouache on paper 244×488cm

圖56　天地玄黃　1992　膠彩畫布（左頁）
World Mysterious Yellow　Eastern gouache on paper　244×366cm

圖57　玄雲旅月　1992　膠彩畫布（上圖）
Clouds Crossing the Moon　Eastern gouache on paper　122×488cm

圖58　黃山　1992　膠彩畫布
Mount Huangshan　Eastern gouache on paper　244×610cm

圖59　傳承　1992　膠彩畫布
Inheritance　Eastern gouache on paper　244×366cm

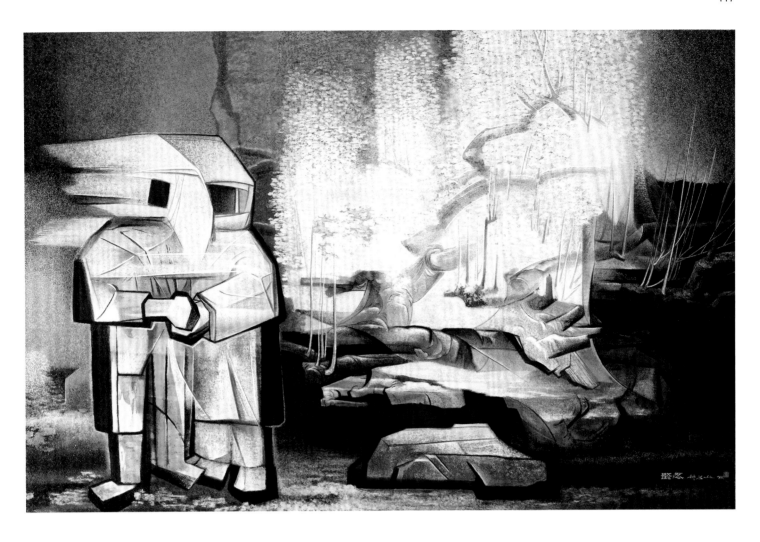

圖60　堅忍　1992　膠彩畫布
Perseverance　Eastern gouache on paper　244×366cm

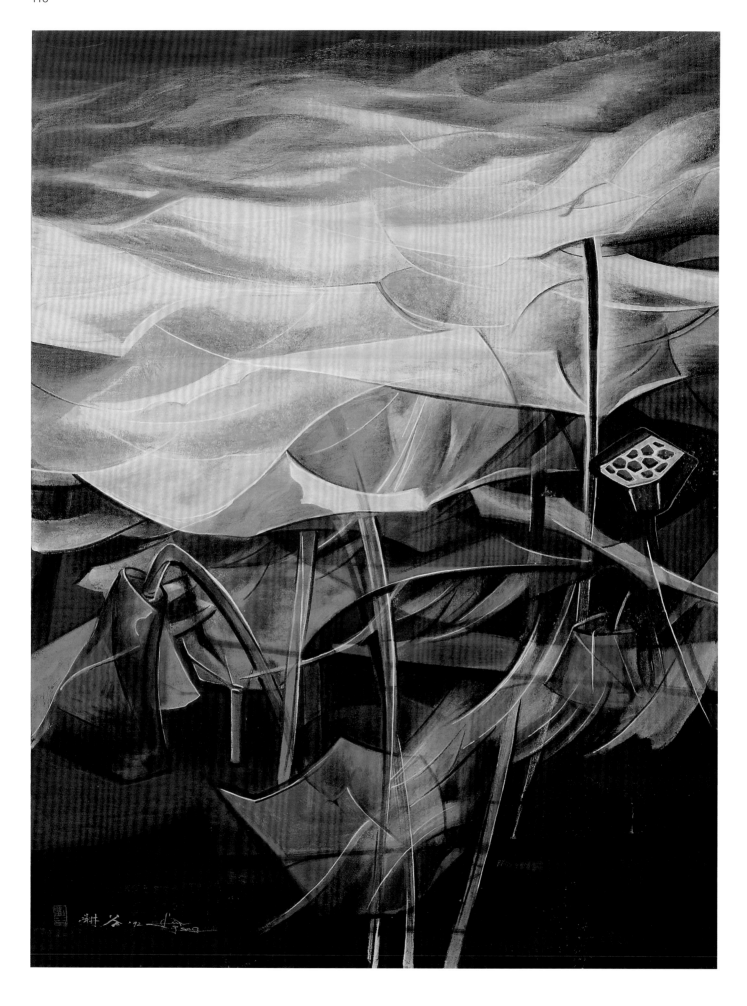

圖61　秋荷　1992　膠彩畫布
Autumn Lotus　Eastern gouache on paper　130×97cm

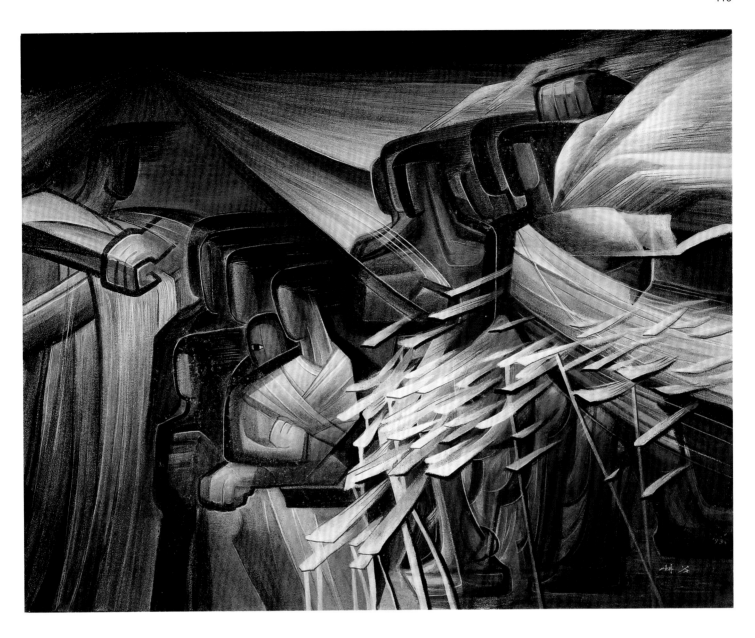

圖62　海風　1993　膠彩畫布
Sea Breeze　Eastern gouache on paper　80×100cm

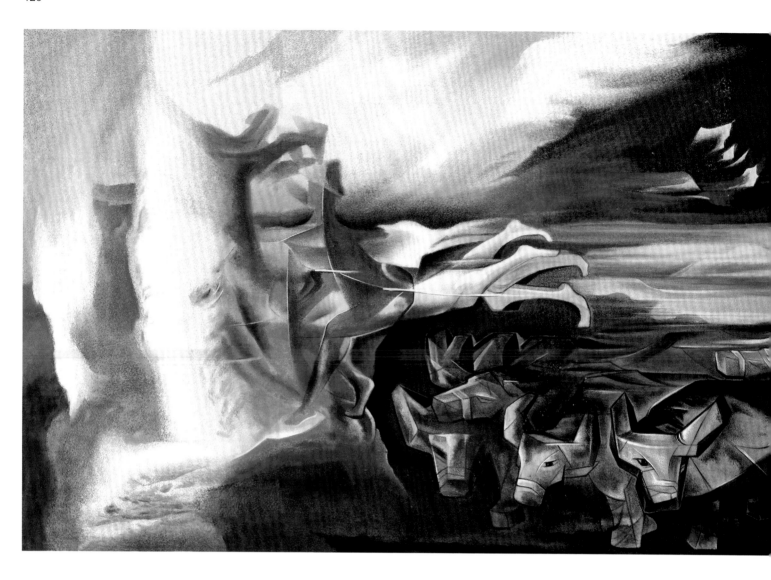

圖63　農家頌（一）　1993　膠彩畫布
The Song of the Diligent Farmer (1)　Eastern gouache on paper　244×732cm

圖64　農家頌（二）　1993　膠彩畫布（右圖）
The Song of the Diligent Farmer (1)　Eastern gouache on paper　166×263cm

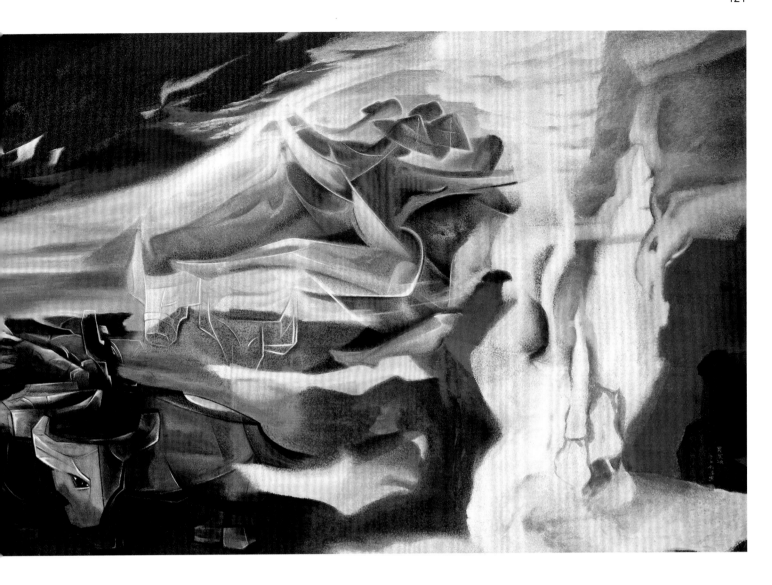

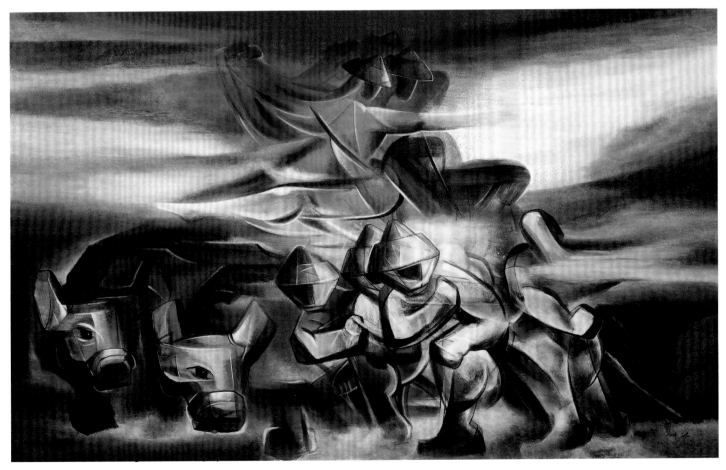

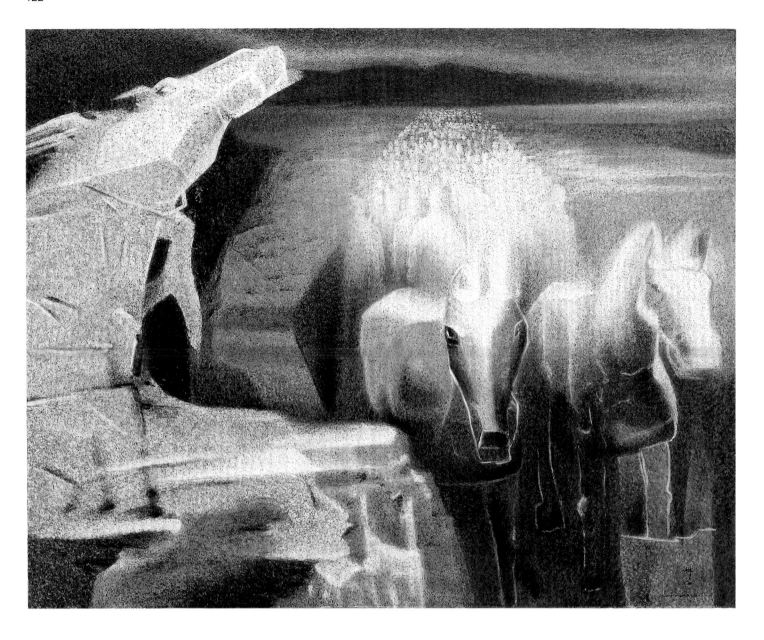

圖65　思遠—永恆的記憶　1993　膠彩畫布
Endless Memories　Eastern gouache on paper　130×162cm

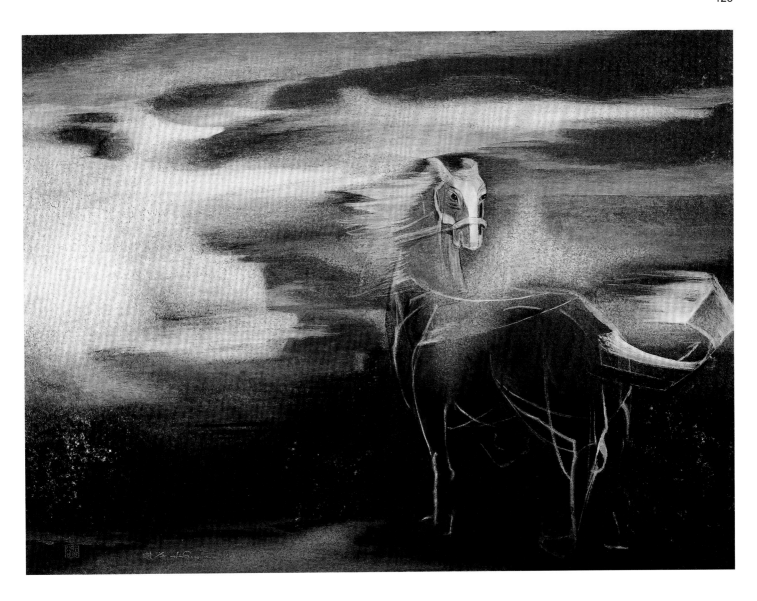

圖66　駒　1993　膠彩畫布
Horse　Eastern gouache on paper　97×130cm

圖67　春雪真木　1993　膠彩畫布
White Trees in Spring Snow　Eastern gouache on paper　80×100cm

圖68　黃山迎客松　1994　膠彩畫布
Mount Huangshan Pines　Eastern gouache on paper　80×100cm

圖69　花魂　1994　膠彩畫布
The Spirits of Flowers　Eastern gouache on paper　172×312cm

圖70　玉山曙色　1994　膠彩畫布
Early Dawn of Mount Jade　Eastern gouache on paper　175×273cm

圖71　農家頌（三）　1995　膠彩畫布
The Song of the Diligent Farmer (3)　Eastern gouache on paper　183×328cm

圖72　文化傳承　1995　膠彩畫布
Cultural Heritage　Eastern gouache on paper　183×328cm

圖73　台灣三少年　1996　膠彩畫布
Three Pioneers of Gouache Painting in Taiwan　Eastern gouache on paper　180×206cm

圖74　真木賞幽（原名幽境真木）　1996　膠彩畫布
White Tree in the Realm　Eastern gouache on paper　112×145cm

圖75　禮讚大椿八千秋　1996　膠彩畫布
In Praise of the Great Toon-tree That Endures 8,000 Autumns　Eastern gouache on paper　206×720cm

圖76　金蓮　1996　膠彩畫布
Gold Lotuses　Eastern gouache on paper　180×206cm

圖77　秋池　1996　膠彩畫布
Lotuses in Autumn　Eastern gouache on paper　73×91cm

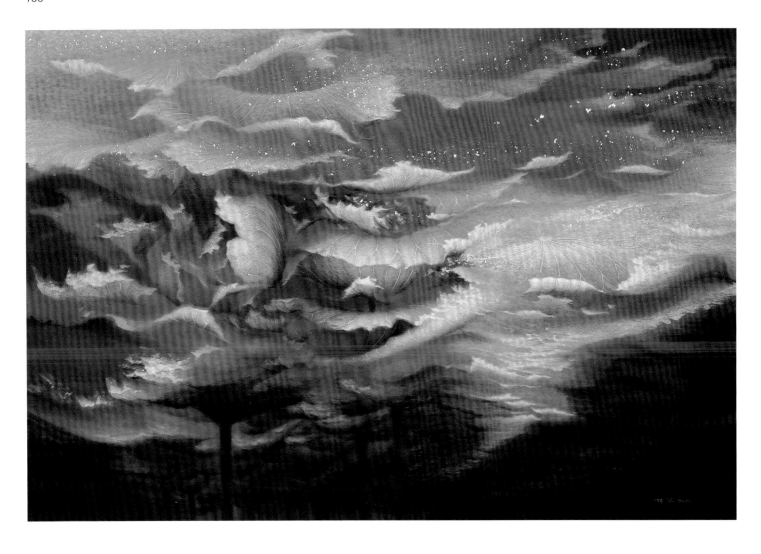

圖78 再生 1996 膠彩畫布
Reborn Eastern gouache on paper 140×206cm

圖79　同仁同生　1996　膠彩畫布
Sticking Together Through Life　Eastern gouache on paper　80×100cm

圖80　大荷　1996　膠彩畫布
Lotus　Eastern gouache on paper　80×100cm

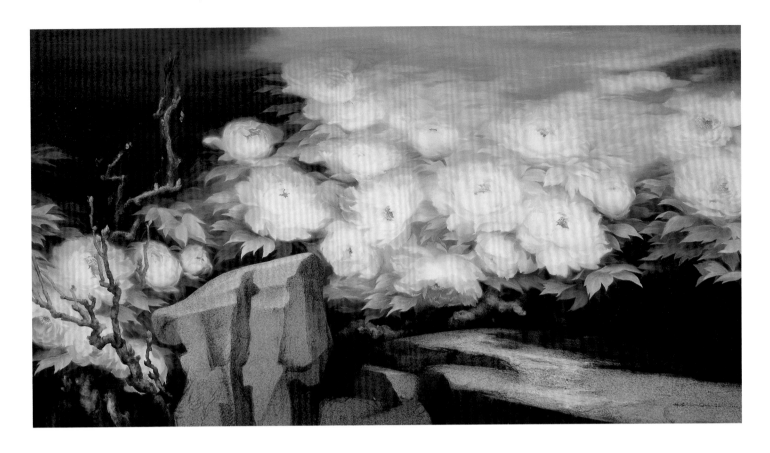

圖81　牡丹　1996　膠彩畫布
Peonies　Eastern gouache on paper　178×319cm

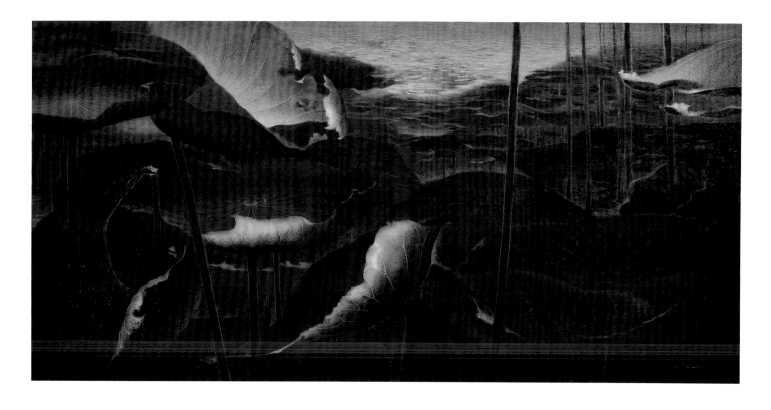

圖82　遍地金黃　1997　膠彩畫布
Gold Blossom　Eastern gouache on paper　122×244cm

圖83　淡泊　1997　膠彩畫布
Modesty of Fame　Eastern gouache on paper　73×60.5cm

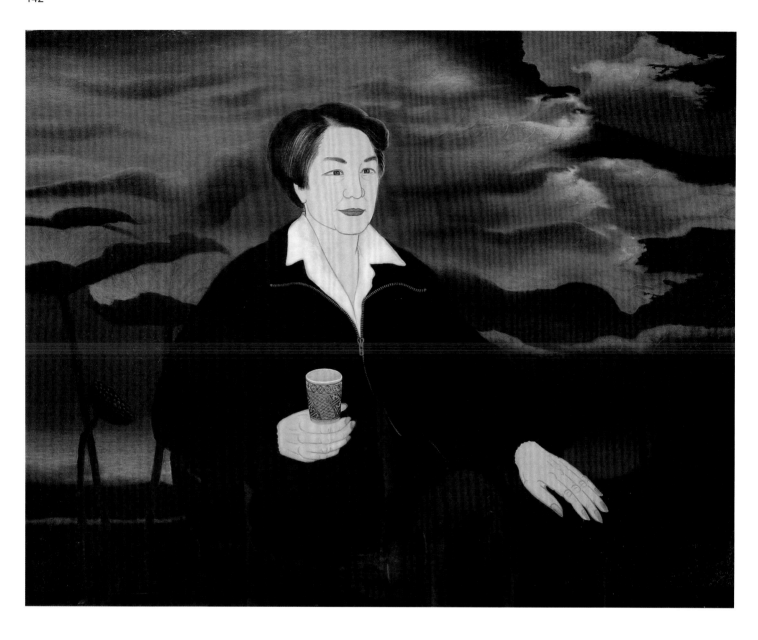

圖84　內人的畫像　1997　膠彩畫布
Portrait of my Solemate　Eastern gouache on paper　130×162cm

圖85　五月雨（荷）　1997　膠彩畫布
May Rain (Lotuese)　Eastern gouache on paper　73×91cm

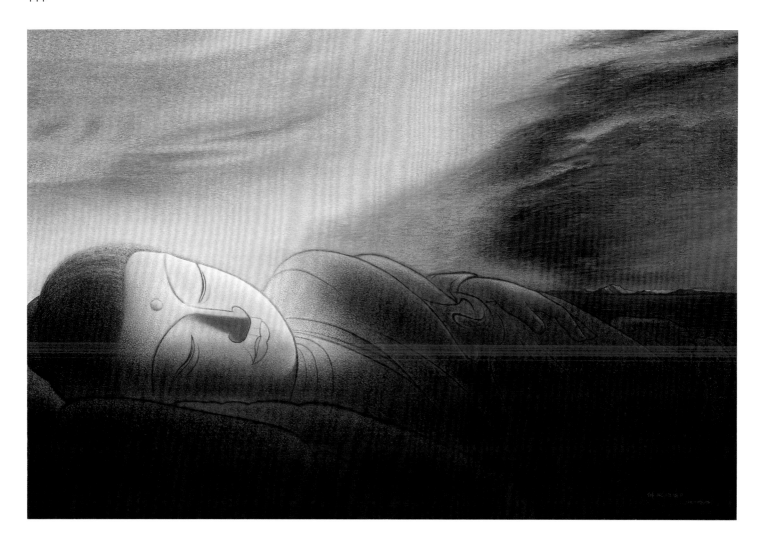

圖86　佛陀清涼圖　1999　膠彩畫布
Nirvana　Eastern gouache on paper　140×206cm

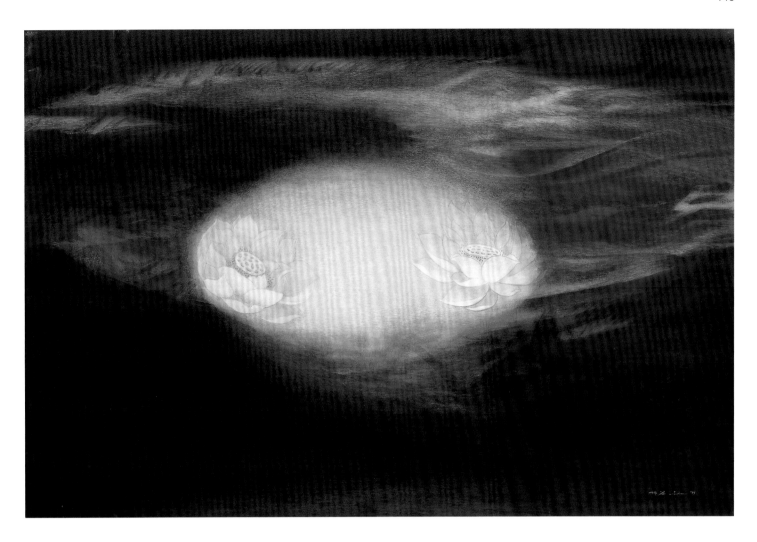

圖87　淨華　1999　膠彩畫布
Sublimation　Eastern gouache on paper　140×206cm

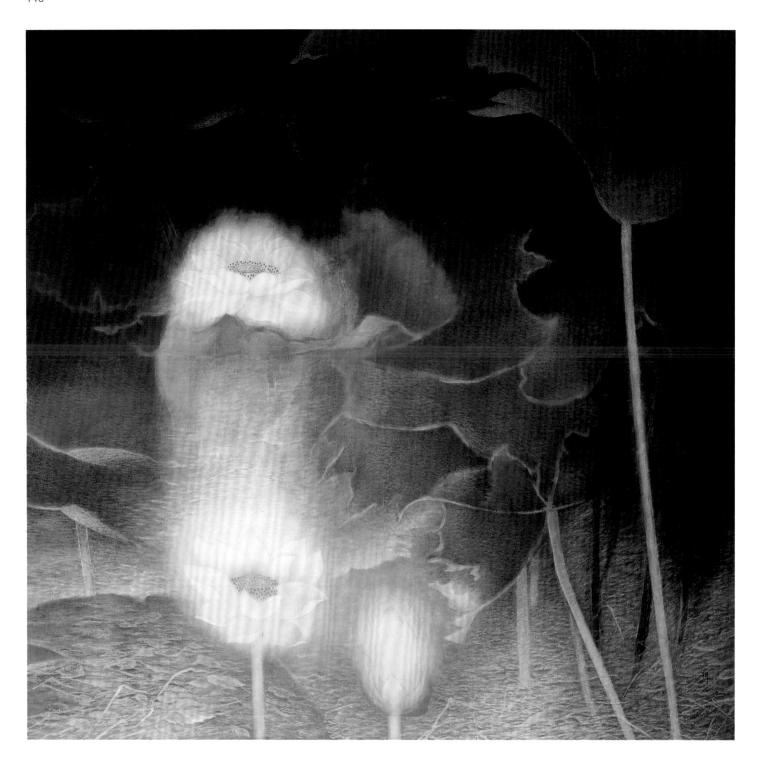

圖88　秋池　2000　膠彩畫布
Lotuses in Autumn　Eastern gouache on paper　180×183cm

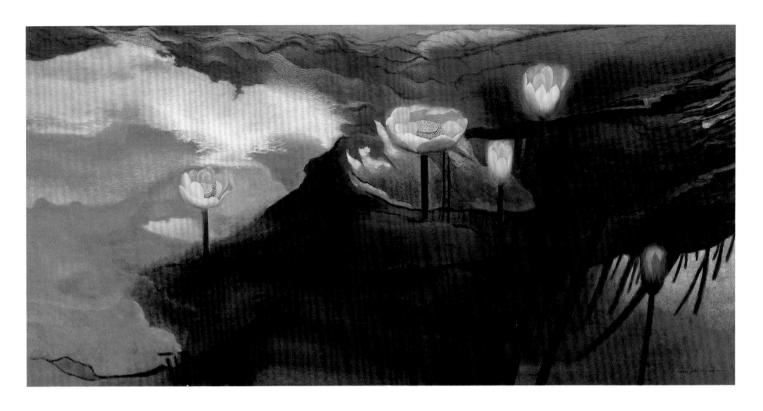

圖89　雲蓮　2000　膠彩畫布
Cloud Lotuses　Eastern gouache on paper　122×244cm

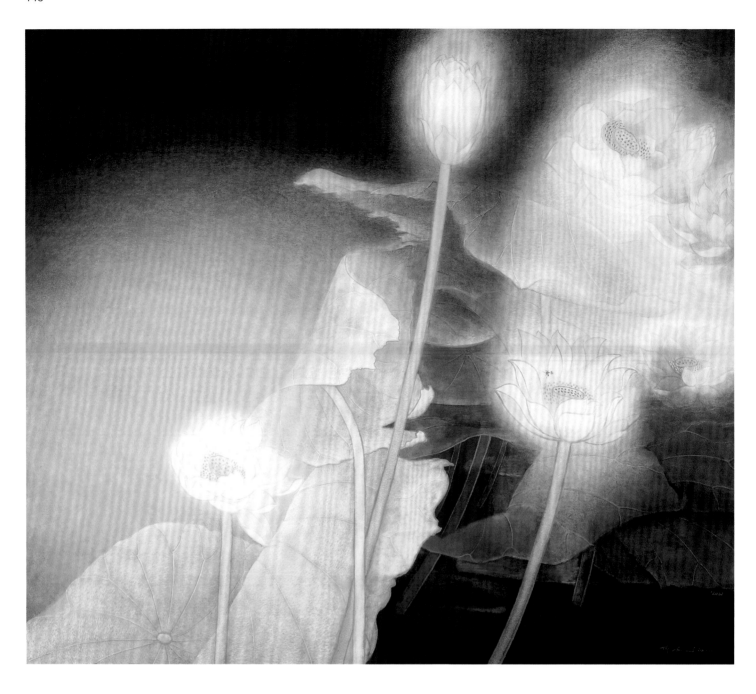

圖90　清荷（原名夜蓮）　2000　膠彩畫布
Lotuses　Eastern gouache on paper　180×206cm

圖91 千年松柏對日月 2001 膠彩畫布
Thousand Year Old Pine Tree vs. the Moon Eastern gouache on paper 244×366cm

圖92 荷 2001 膠彩畫布
Lotus　Eastern gouache on paper　53×66cm

圖93　荷得　2001　膠彩畫布
Lotus　Eastern gouache on paper　73×91cm

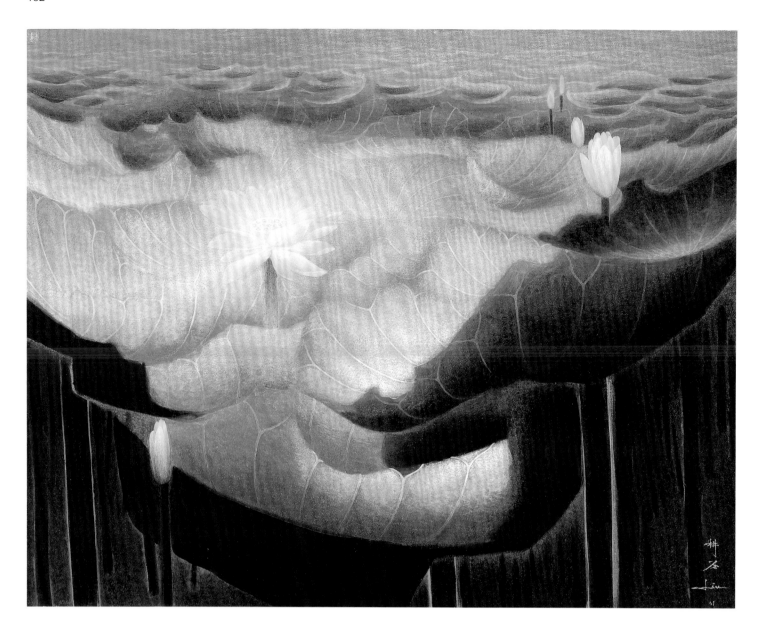

圖94　荷谷　2001　膠彩畫布
Lotus Valley　Eastern gouache on paper　80×100cm

圖95　向日葵　2001　膠彩畫布
Sunflowers　Eastern gouache on paper　80×100cm

圖96　某時辰的向日葵　2003　膠彩畫布
Morning Sunflowers　Eastern gouache on paper　244×366cm

圖97　燦爛的延伸　2004　膠彩畫布
Brilliant Extension　Eastern gouache on paper　100×80cm

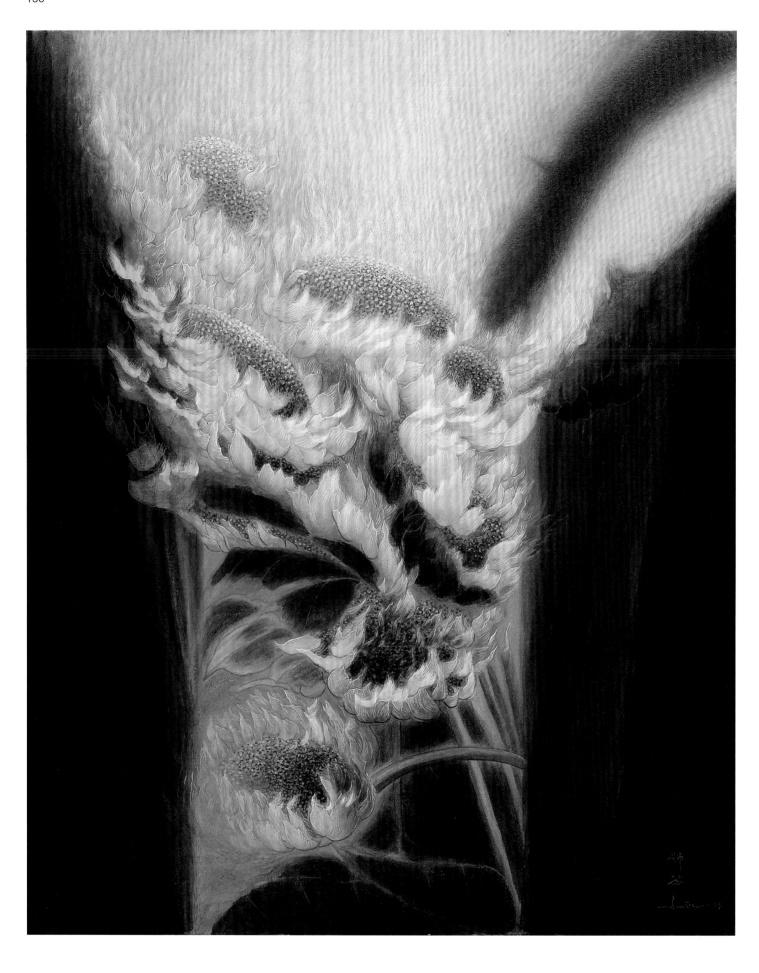

圖98　窗外之音　2004　膠彩畫布
The Light at the End of the Tunnel　Eastern gouache on paper　91×73cm

圖99 牡丹與竹林 2005 膠彩畫布
Peonies and Bamboo Forest Eastern gouache on paper 60.5×73cm

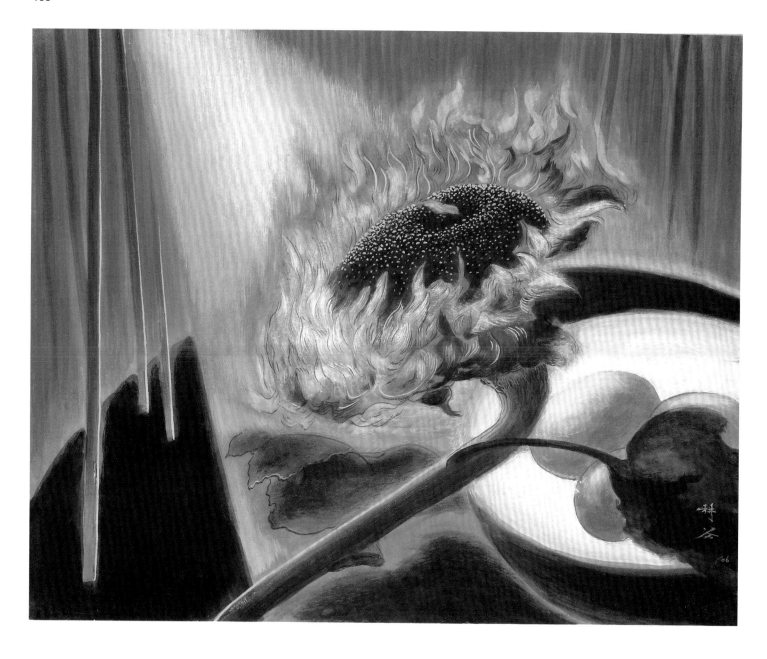

圖100　昇　2006　膠彩畫布
The Rise　Eastern gouache on paper　53×66cm

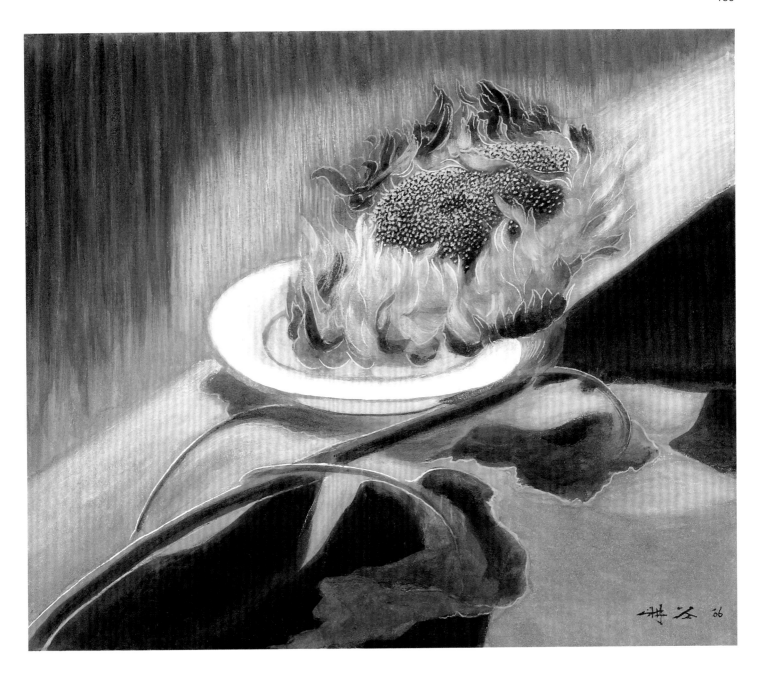

圖101　祭　2006　膠彩畫布
Sacrifice　Eastern gouache on paper　45.5×53cm

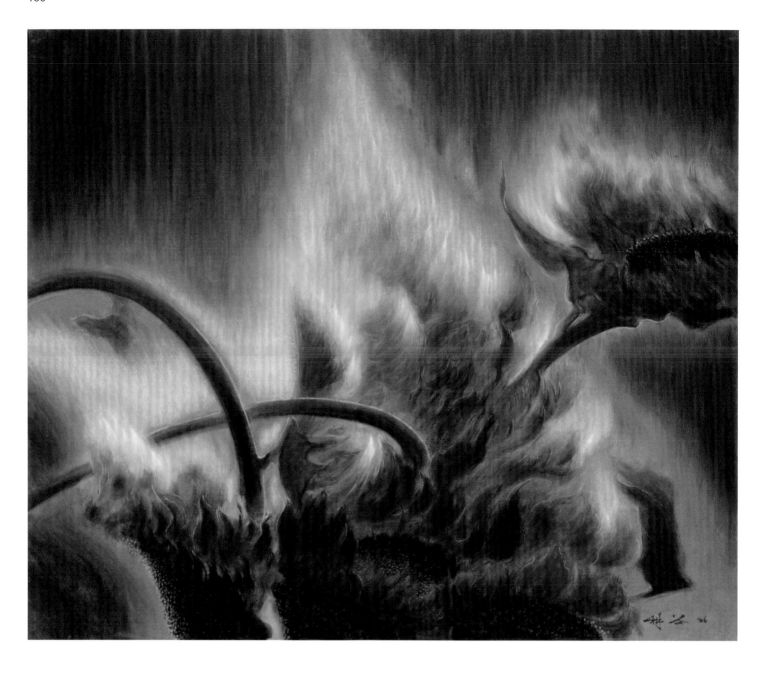

圖102　精神　2006　膠彩畫布
Spirit　Eastern gouache on paper　60.5×73cm

圖103　向日葵　2006　瓷土釉藥
Sunflowers　Glaze on ceramic　46×34cm

圖104　果　2006　瓷土釉藥
Fruit　Glaze on ceramic　37.5×27.5cm

圖105　懷遠圖（三）　2006　膠彩畫布
Cherish the Memory　Eastern gouache on paper　53×45.5cm

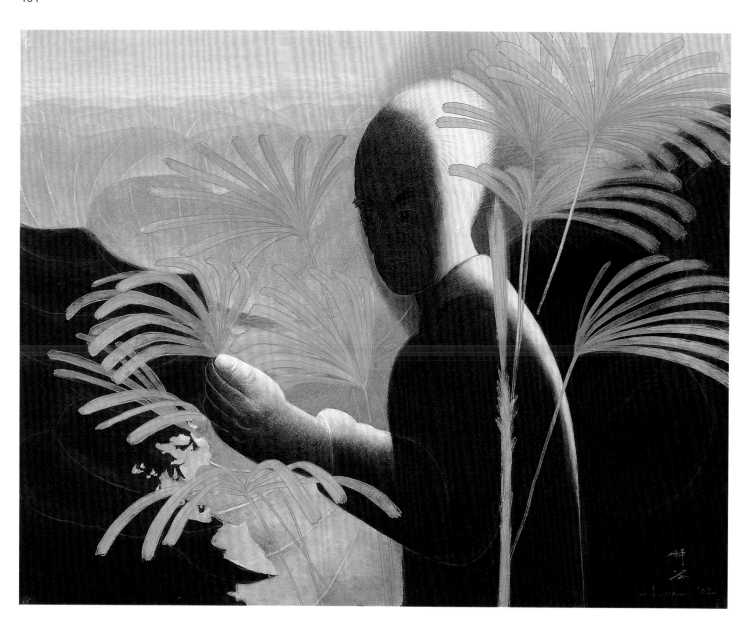

圖106 棕樹 2002 膠彩畫布
Palm Tree - Self Portrait Eastern gouache on paper 80×100cm

圖107　觀水圖　2002　膠彩畫布
Viewing a River - Self Portrait　Eastern gouache on paper　60.5×73cm

圖108　在竹林中　2002　膠彩畫布
In the Bamboo Grove - Self Portrait　Eastern gouache on paper　80×100cm

圖109　竹趣　2002　膠彩畫布
The Appeal of Bamboo　Eastern gouache on paper　60.5×73cm

圖110　幽境可尋　2002　膠彩畫布
The Hidden Realm May Be Found　Eastern gouache on paper　80×100cm

圖111　學荷圖（二）　2002　膠彩畫布
Emulating Lotus - Self Portrait (2)　Eastern gouache on paper　60.5×73cm

圖112　殘荷　2002　膠彩畫布
Sere Lotus - Self Portrait　Eastern gouache on paper　91×73cm

圖113　再成長　2002　膠彩畫布
Reanimation - Self Portrait　Eastern gouache on paper　100×80cm

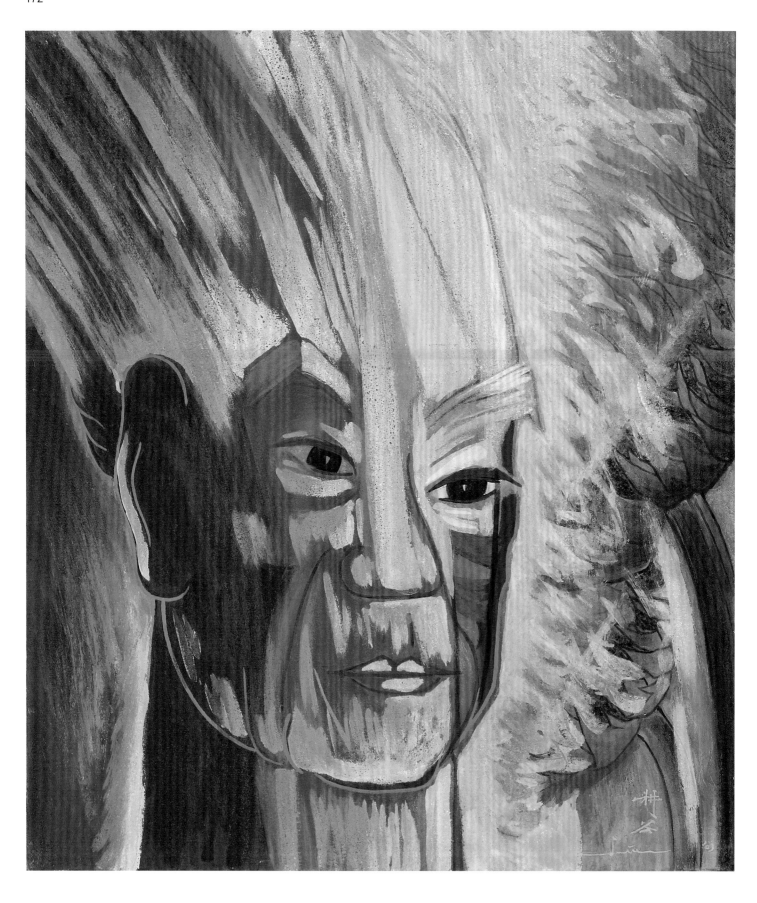

圖114　向日　2003　膠彩畫布
Facing the Light - Self Portrait　Eastern gouache on paper　53×45.5cm

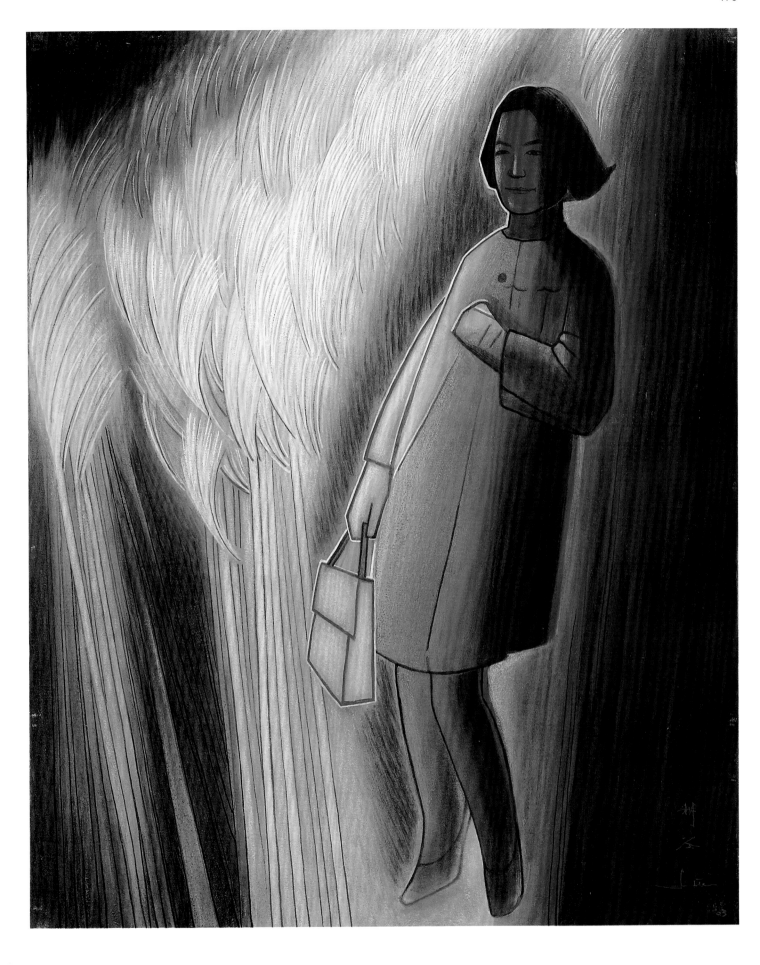

圖115　美人圖（一）　2003　膠彩畫布
A Beauty (My Wife 1)　Eastern gouache on paper　91×73cm

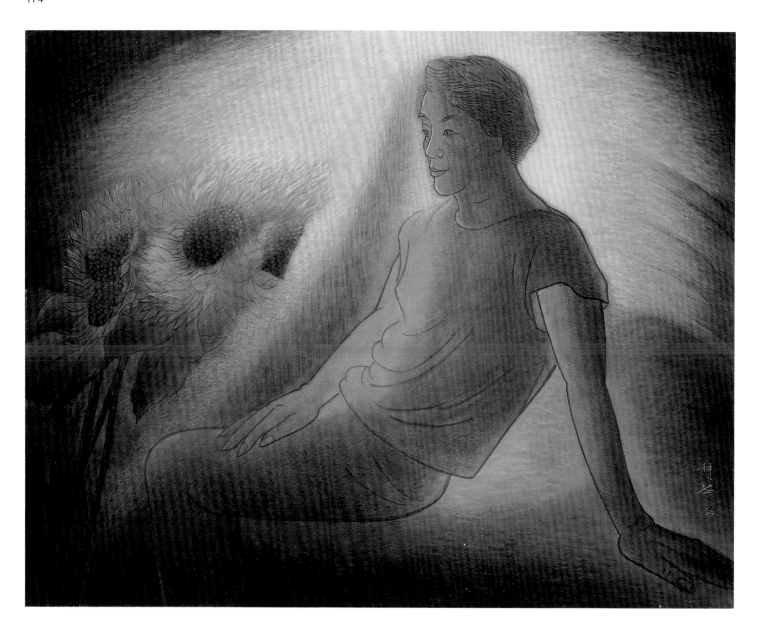

圖116　美人圖（二）（內人的畫像）　2003　膠彩畫布
A Beauty (My Wife 2)　Eastern gouache on paper　73×91cm

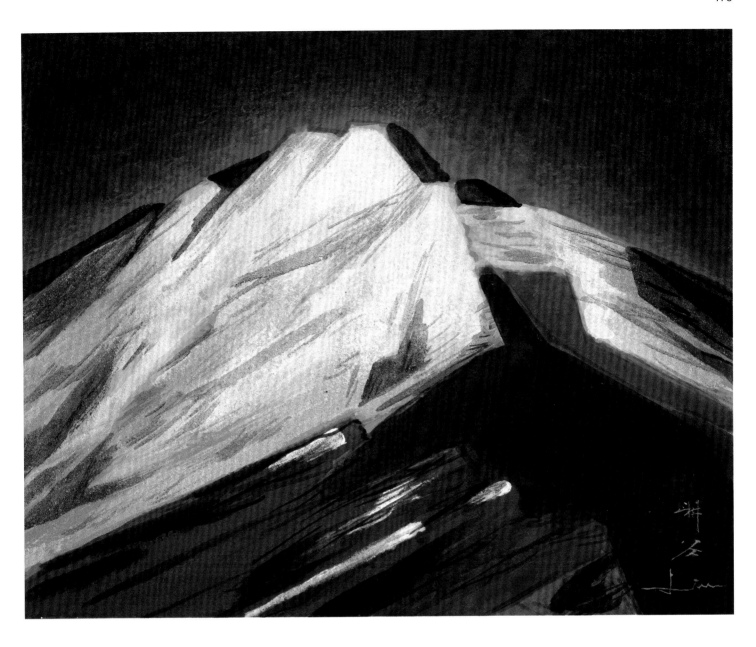

圖117　紅玉山　2003　膠彩畫布
Red Mount Jade　Eastern gouache on paper　22×26.2cm

圖118　柔光　2004　膠彩畫布
Soft Light　Eastern gouache on paper　91×73cm

圖119　自然　2004　膠彩畫布
Nature　Eastern gouache on paper　206×180cm

圖120　行走在光中　2005　膠彩畫布
Walking in the Light　Eastern gouache on paper　91×73cm

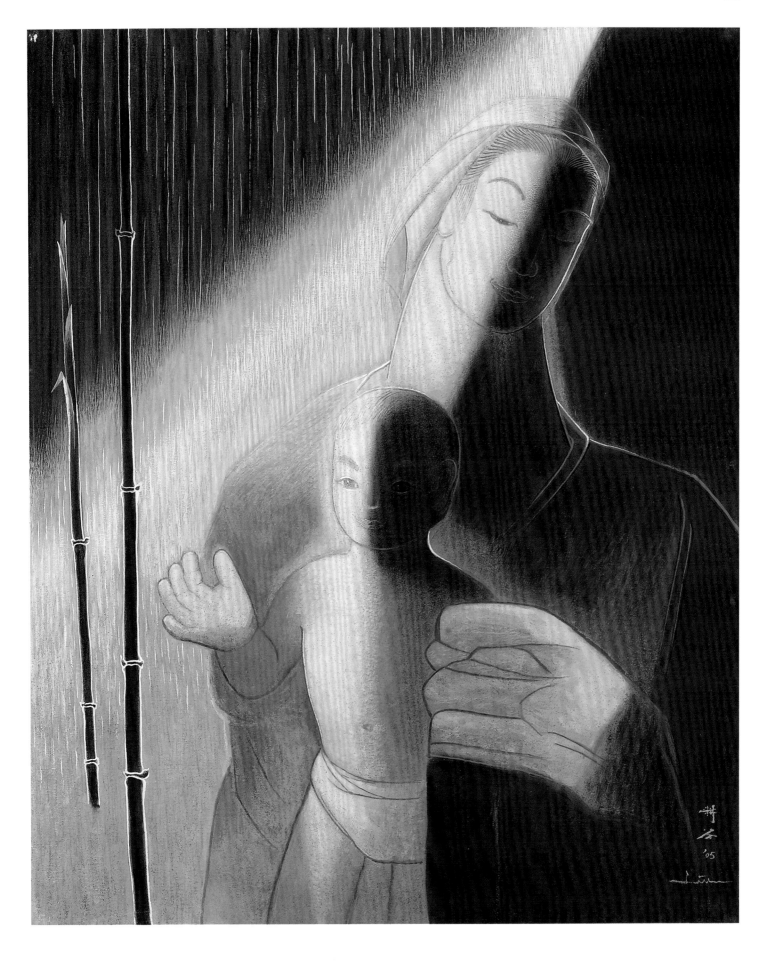

圖121　聖母子　2005　膠彩畫布
Madonna Del Granduca　Eastern gouache on paper　91×73cm

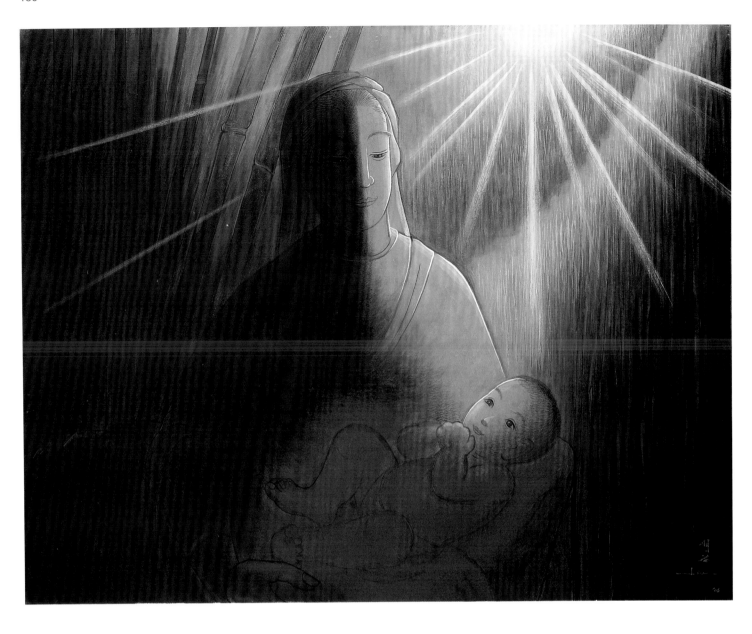

圖122 聖母與聖嬰（一） 2005 膠彩畫布
Madonna Del Granduca (1) Eastern gouache on paper 80×100cm

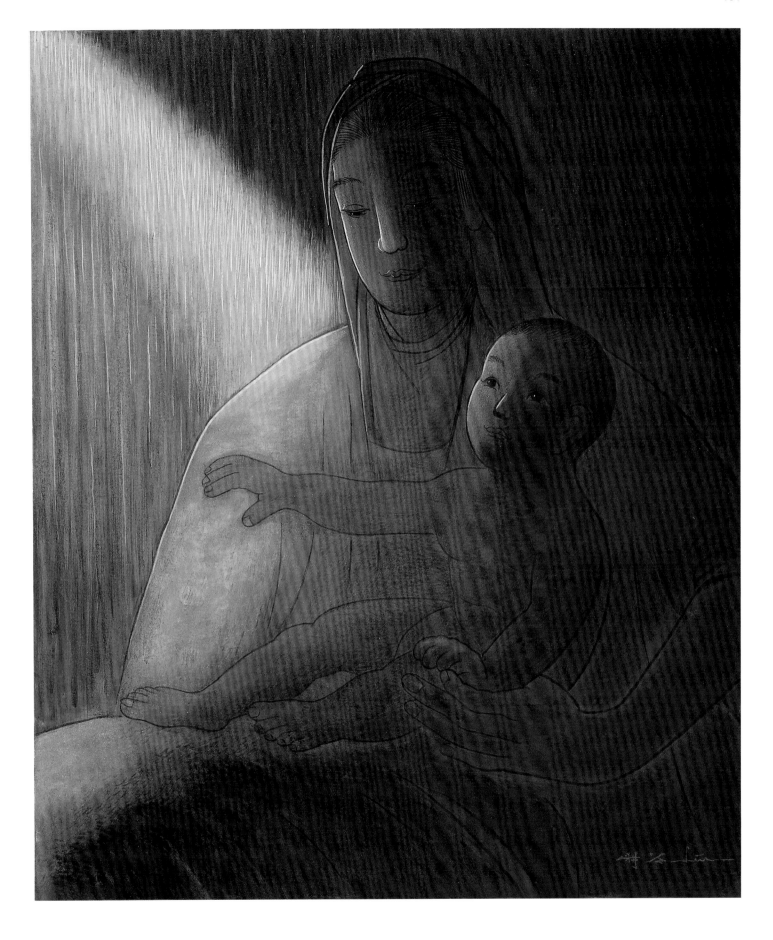

圖123 聖母與聖嬰（二） 2006 膠彩畫布
Madonna Del Granduca (2) Eastern gouache on paper 73×60.5cm

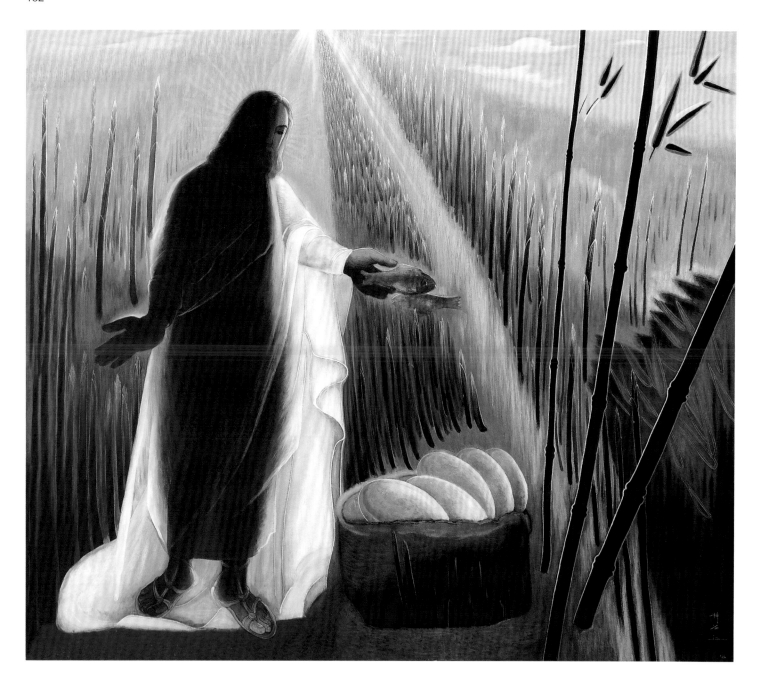

圖124　五餅二魚　2006　膠彩畫布
5 Loaves and 2 Fishes　Eastern gouache on paper　180×206cm

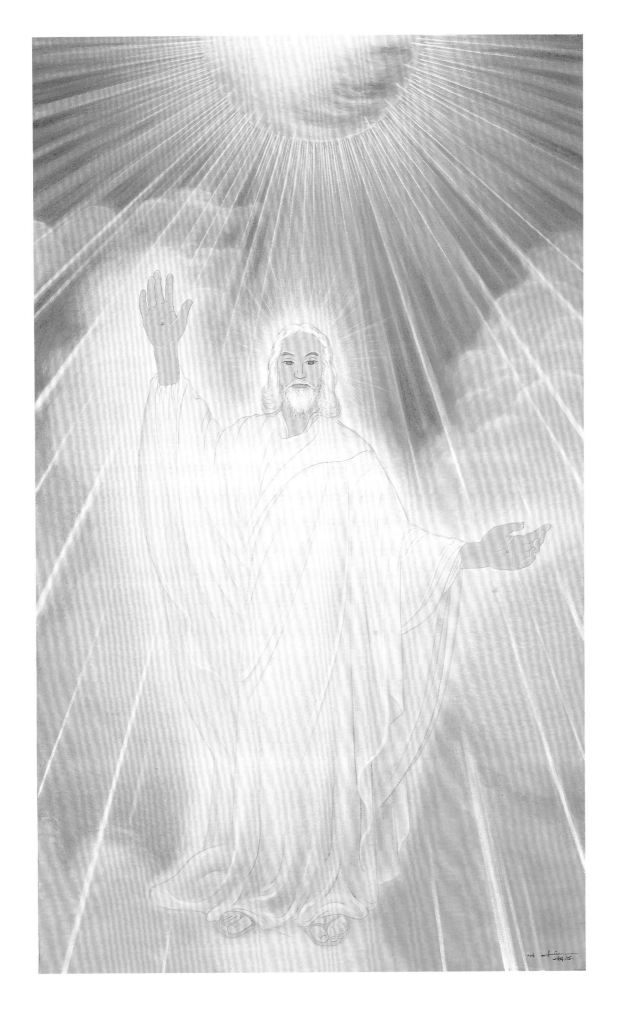

圖125　榮耀的基督照臨大地　2006　膠彩畫布
God of our Lord Jesus Christ　Eastern gouache on paper　169×100cm

參考圖版
Supplementary Plates

劉耕谷生平參考圖版

1943年，劉耕谷2歲。

1951年，劉耕谷11歲。

1957年，劉耕谷高中時期留影。

1951年，劉耕谷（右1）與兄弟合照。

1958年，劉耕谷（前）戶外寫生時一景。

1960年，劉耕谷與吳梅嶺老師合影。

1958年，劉耕谷（右1）於東石高中校內壁報比賽與作品合照。

1960年，劉耕谷（中）與父親劉福遠（右）合影。

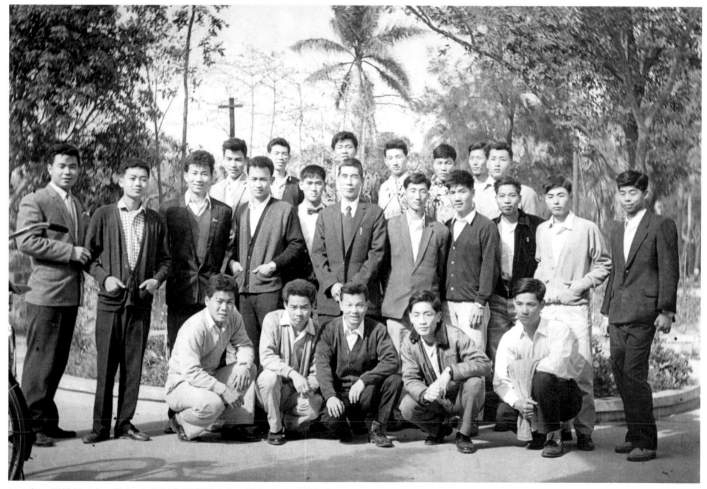

1961年，劉耕谷（立一排左1）與吳梅嶺老師（立一排左5）及同學們合影。

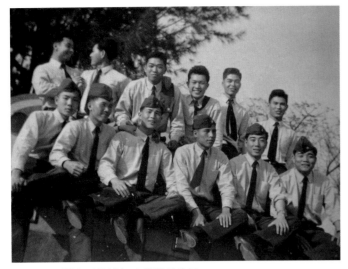

1961年，劉耕谷（後排左1）服役於空軍。

1961年，劉耕谷（左2）與兄弟及二姑丈吳俊生（中）合影。

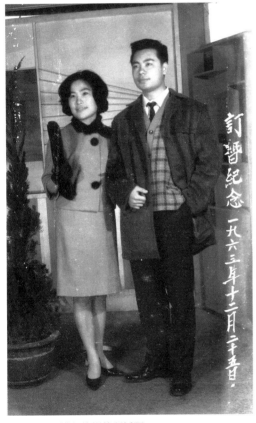

1963年，劉耕谷伉儷的訂婚照。

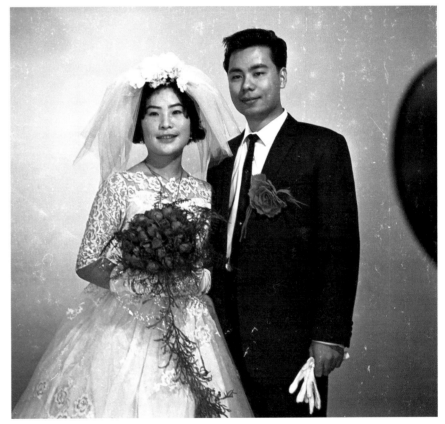

1964年，劉耕谷伉儷的結婚照。

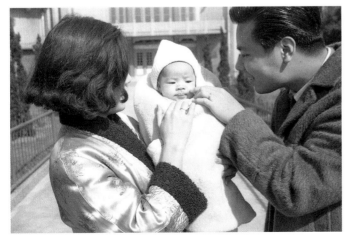

1964年12月，劉耕谷伉儷與長女玲利合影。

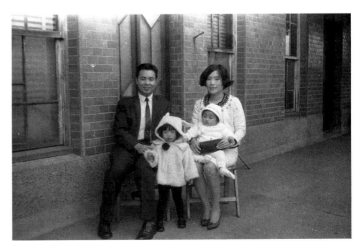

1966年劉耕谷伉儷與長女玲利、次女怡蘭合影。

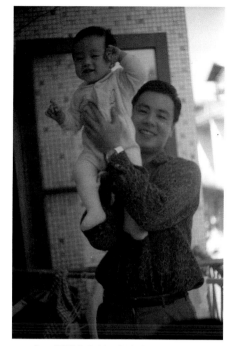

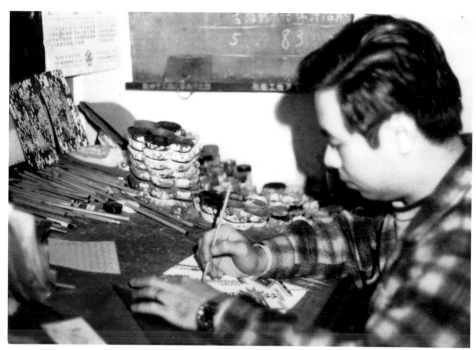

1970年，劉耕谷與長子耀中合影。

1970年，劉耕谷攝於迪化街。

劉耕谷設計的花布圖樣。

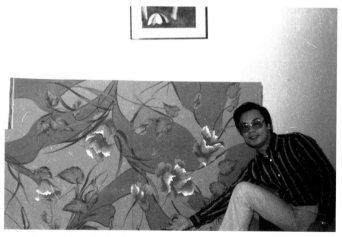

1976年，劉耕谷攝於士林自宅。

1976年，劉耕谷與作品合影。

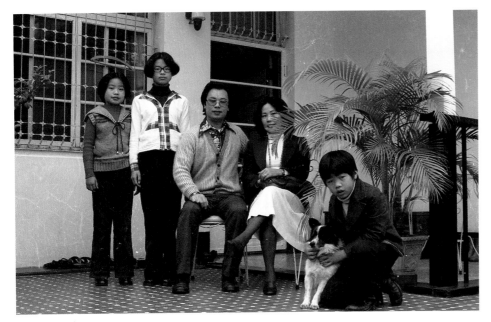

1977年，全家福。

劉耕谷攝於1977年。

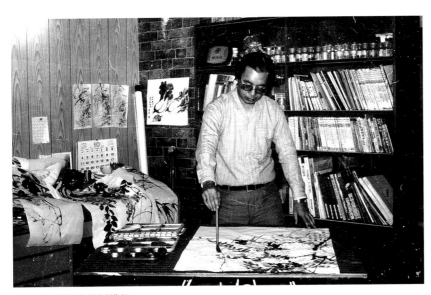

1978年，創作中的劉耕谷。

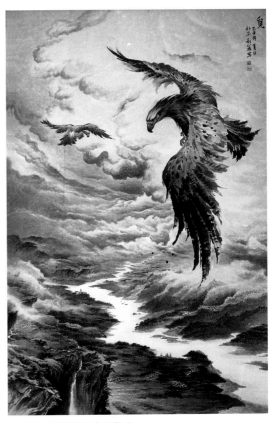

1978年，劉耕谷的水墨作品。

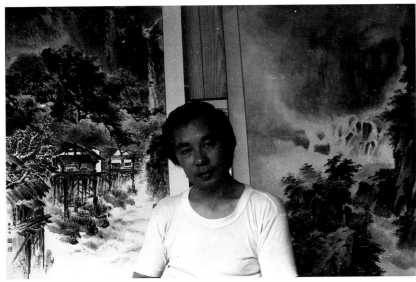

1978年，劉耕谷與其水墨作品合影。

1979年，劉耕谷創作中的神情。

1980年，劉耕谷觀展。

1981年，劉耕谷與老師外出寫生。

1982年，劉耕谷攝於日本清水寺。

1983年，劉耕谷與作品〈參天之基〉合影。

1983年，劉耕谷以〈參天之基〉獲得第三十八屆省展大會獎。

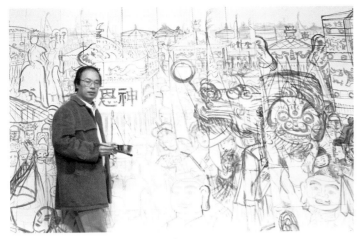

1985年，劉耕谷為〈迎神賽會〉打稿。

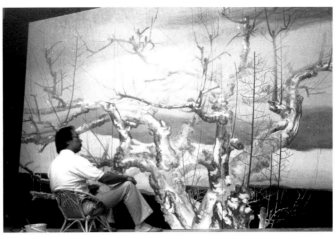

1985年，劉耕谷創作〈靜觀乾坤〉。

1985年，劉耕谷獲省展永久免審查資格時頒發贈書。

1985年，嘉義文化中心收藏劉耕谷的作品〈白玉山〉。右四曹根、右五劉耕谷與文化中心官員。

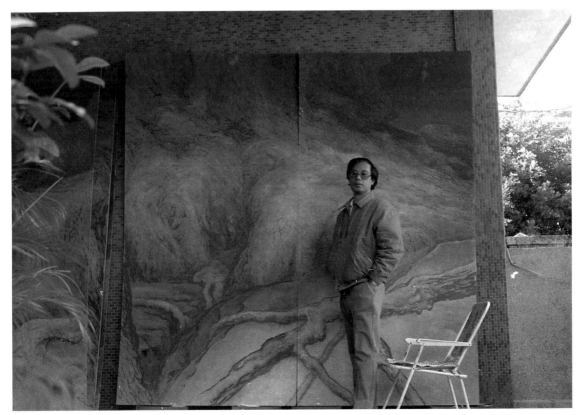

1985年，劉耕谷與〈太古磐根〉草稿合影。

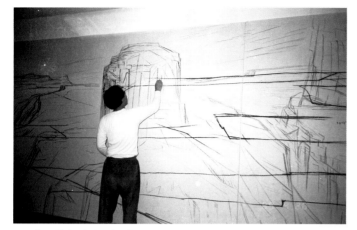

1986年，進行〈千里牽引〉打稿。

1986年，劉耕谷與作品〈啟蘊〉初稿合影。

1986年，劉耕谷與一同旅日的友人合影。

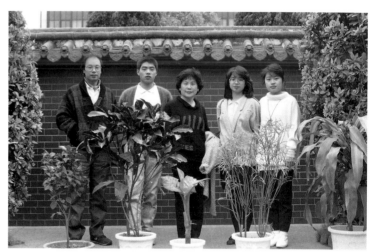

1986年，過年。

1986年，劉耕谷與畫作合影。

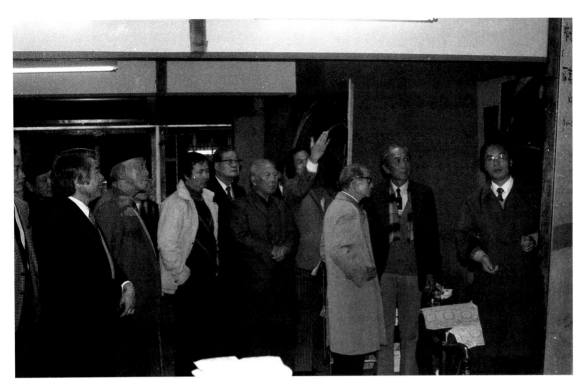

1987年，大壁畫第一次考察現場，評審委員委們聆聽畫家解說時的場景。

1987年，劉耕谷大壁畫製作場景。

1987年，大壁畫第二次考察現場，劉耕谷與評審委員委們合影。

1988年，省立美術館開館時劉耕谷（中）於館內大壁畫前和與會嘉賓合影。

1988年，劉耕谷（中）與賴添雲（左）、黃鷗波合影。

1988年，省立美術館開館時劉耕谷（中）於館內與邱創煥（左）合影。

1988年，省立美術館開館時劉耕谷（左3）於館內和與會嘉賓合影。

1989年，劉耕谷與其畫作合影。

1989年，劉耕谷製作〈中國石窟的禮讚（二）〉底稿。

1989年，劉耕谷與未修改前的〈太古磐根〉合影。

1990年，劉耕谷紐約行中參訪美術館。

1990年，劉耕谷與黃鷗波遊黃山。

1990年，劉耕谷於黃山寫生。

1991年，劉耕谷獲頒文藝獎章。

劉耕谷攝於1991年。

1991年，劉耕谷（前排左3）與膠彩前輩及畫友合影。

1992年，劉耕谷攝於膠彩創作展大型看板旁。

1992年，劉耕谷伉儷與友人攝於膠彩創作展會場。

1993年，劉耕谷水墨示範。

1993年，劉耕谷水墨示範會後合影。

1994年，劉耕谷遊歐時留影。

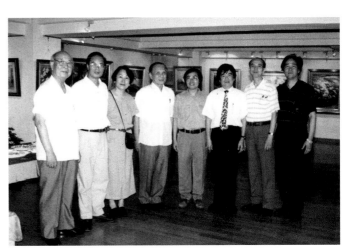

1994年，劉耕谷與膠彩前輩合影。

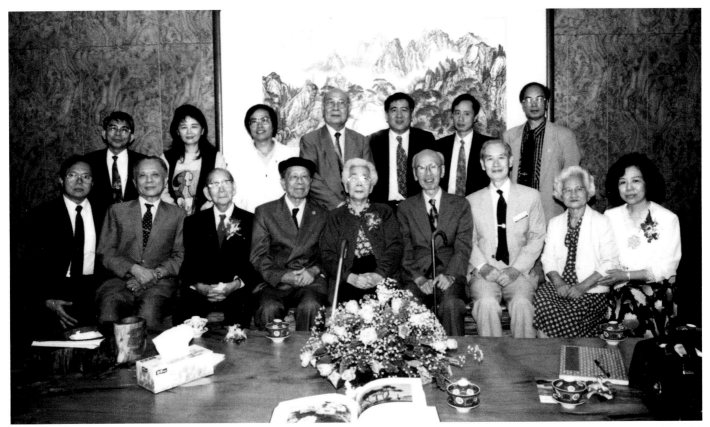

1995年，省美館學術研討會後畫家們合影。後排右起：劉耕谷、林柏亭、陳進兒子、許深州、賴添雲；前排右起郭禎祥、陳慧坤夫人陳莊金枝、劉欓河、林玉山、陳進、陳慧坤、顏水龍、黃鷗波、吳隆榮等。

1995年，劉耕谷創作〈文化傳承〉。

1995年，劉耕谷與楊啟東老師於雙溪公園寫生。

1996年，韓國李承遠來訪合影。

1997年，劉耕谷攝於畫室。

2000年，劉耕谷60歲生日，與家人合影。

2001年，臺北市膠彩畫「綠水畫會」畫友留影。

2002年，劉耕谷與家人遊花蓮。

2003年，劉耕谷與外籍友人合影。

2004年，劉耕谷受文化大學邀請舉辦膠彩畫藝術講座。

2004年，劉耕谷與東海大學研究生合影。

2005年，劉耕谷的受洗儀式。

2005年，劉耕谷參加受洗儀式，與家人合影。

2006年，母親節劉耕谷與家人合影。

2006年，劉耕谷與作品〈榮耀的基督照臨大地〉合影。

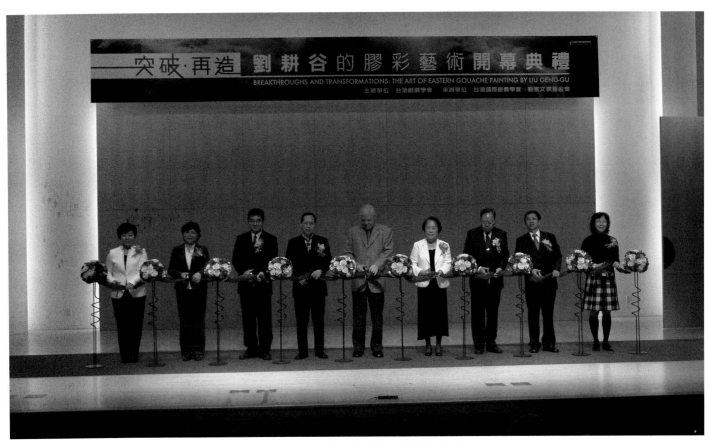

2012年，李登輝總統蒞臨由台灣創價學會舉辦的「突破·再造—劉耕谷的膠彩藝術」開幕剪彩活動。

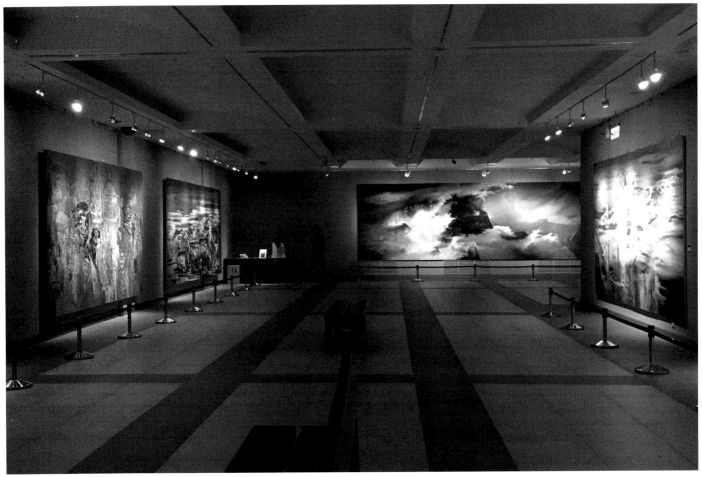

2016年，國立國父紀念館邀請舉辦「土地、人文與自然的詠嘆——膠彩大師劉耕谷」特展，並出版由兒子耀中註記說明的作品圖錄。

劉耕谷作品參考圖版

・草圖

人文　草圖・速寫　1987.9

人文　草圖・速寫　1989

人文　草圖・速寫　1990

人文　草圖・速寫　1990.4

人文　草圖・速寫

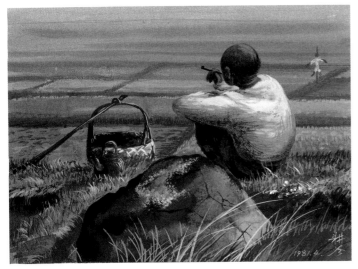

人物　草圖·速寫　1981.4

人物　草圖·速寫　1981.7

人物　草圖·速寫　1983.12

人物　草圖·速寫　1983

人物　草圖·速寫　1984.10

花　草圖·速寫

花　草圖·速寫　1989.7

〈玉山晚照〉初稿

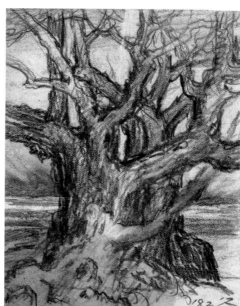

樹木　草圖·速寫　1982

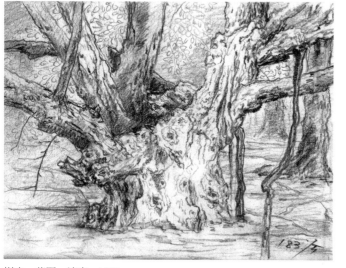

樹木　草圖·速寫　1983

樹木　草圖·速寫　1983.11

樹木　草圖·速寫　1985.2

樹木　草圖·速寫　1990.4

・寫生

牛　寫生・速寫　1980

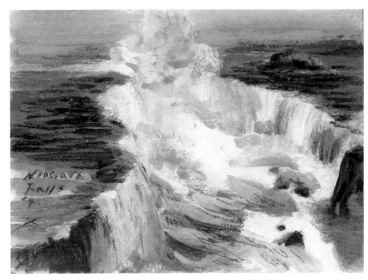

美國風景　寫生・速寫

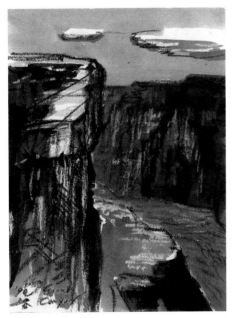

美國風景　寫生・速寫　1990

美國風景　寫生・速寫　1990

美國風景　寫生・速寫　1990

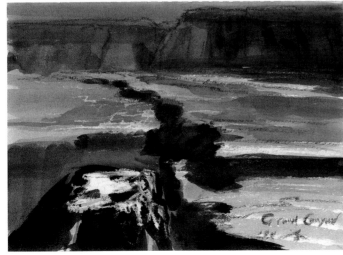

美國風景　寫生・速寫　1990

美國風景　寫生・速寫　1990

風景　寫生・速寫　1980

風景／野柳　寫生・速寫　1980.8.20

風景　寫生・速寫　1980

風景／溪頭・新春　寫生・速寫　1981.2

風景／奈良一角　寫生・速寫　1982.11

風景／富士山下　寫生・速寫　1982.11

風景　寫生・速寫　1984

風景／合歡　寫生・速寫　1984.7

風景／東埔山莊　寫生・速寫　1986.2

風景　寫生・速寫　1988

風景　寫生・速寫　1988

寫生·速寫　1989　　　　　寫生·速寫　1989　　　　　寫生·速寫　1989

風景／江蘇·蘇州　寫生·速寫　1990.3　　　　風景／江蘇·寒山　寫生·速寫　1990

風景／蘇州·網師園　寫生·速寫　1990.3　　　　風景／蘇州·網師園　寫生·速寫　1990

風景／黃山　寫生・速寫　1990.3

風景／黃山・迎客松　寫生・速寫　1990.3

風景／黃山　寫生・速寫　1990.3

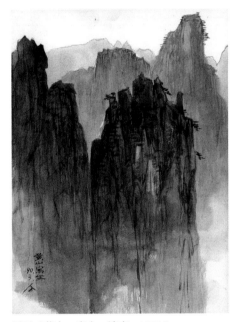

風景／黃山　寫生・速寫　1990.3

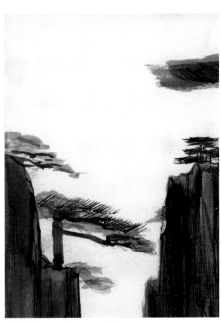

風景／黃山　寫生・速寫　1990.3

雲岡石窟　寫生・速寫　1990

雲岡石窟　寫生・速寫　1990

雲岡石窟　寫生・速寫　1990

風景／埔里　寫生・速寫　1992.1.26

風景／埔里　寫生・速寫　1992.1.26

風景　寫生・速寫

風景　寫生・速寫

風景　寫生・速寫

・其他作品

書法　1986　水墨紙本　31.5×43.6cm

城牆　設色紙本　1986　31.8×43.8cm

酷冬已盡　1993　膠彩畫布　45.5×53cm

石窟佛像系列　1991　綜合媒材紙本木板　53×45.5cm

出於淤泥　1996　膠彩畫布　100×80cm

秋池　2000　膠彩畫布　183×180cm

荷（一）　2001　膠彩畫布　66×53cm

向日葵　2006　瓷土釉藥　44.7×44.7cm

向日葵　2006　瓷土釉藥　37.5×27.5cm

圖版文字解說
Catalog of Liu Geng-Gu's Paintings

圖1

爭艷（又名錦秋） 1961 彩墨

在長軸的型式中，以工筆的筆法，描摹楓紅的葉片、雪白的細花，襯托出枝葉縫隙中暗藍的背景。作品的題材取景自然且強調季節的特色，這和藝術家原來「布花設計」的背景有關。此作日後由台北市立美術館收藏。

圖2

芬芳吾土 1980 膠彩畫布

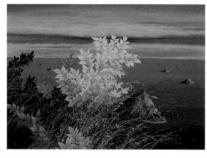

這是對台灣海岸的一種歌讚，在以美麗藍色為背景的畫面中，海天一色，天空有長條的白雲橫貫，平靜而沈穩的海面上，則有錐型的礁石突出，由遠而近，帶著一種神秘與開闊 近景是岸邊美麗的黃、白、紅、綠……等花卉和雜草，隨風搖曳。精緻、細膩的手法，強烈卻調和的色彩，在在呈顯劉耕谷獨樹一幟的藝術美感與特質。

圖3

梅山一隅 1980 膠彩畫布

以濃實的膠彩畫布，表現梅樹枝幹古拙堅毅，由下往上掙長、不屈的情態，下重上輕，花開滿樹，又有兩隻藍鵲，跳躍其間，充滿生命的活力與喜悅；樹幹下方遠處，則是細碎、綿密的粉色花叢，散發迷人的氛圍。

圖4

鼻頭角夜濤 1981
膠彩畫布

取材台灣北海岸，以青藍的色調，描寫浪濤拍打在巨岩上，激起漫天水花的氣勢 色彩的層次豐富，層層疊疊間，那是一種耐力和毅力的考驗，也是劉耕谷激昂澎湃的心靈狀態的忠實展現。

圖5

千秋勁節 1982 膠彩畫布

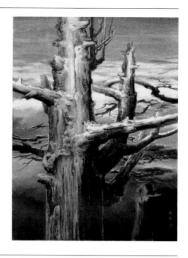

這是榮獲第37屆全省美展省政府獎的作品，以精細寫實的手法、強烈的明暗對比，和集中的構圖取景，描繪出台灣山林千年古木，歷經風雪而不屈的精神氣度。此作後由國立台灣美術館典藏。

圖6

參天之基 1983 膠彩畫布

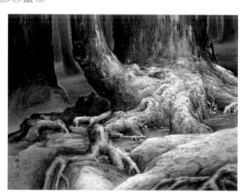

獲得第38屆全省美展大會獎，是以玉山巨木為題材，但此作將視角轉向樹根；一方面是千年巨木的札根大地，一方面是蒼老大地的包容涵育，自然與大地融為一體。

圖7

花魂 1983 膠彩畫布

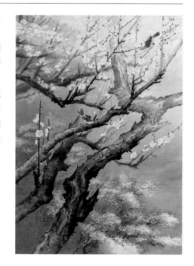

以潔白的牡丹象徵中華文化「勁骨剛心、高風亮節」的氣質，那正是牡丹被喻為「不恃芳資艷質足壓群葩，勁骨剛心尤高出萬卉」的花王本質。獲得第46屆台陽展金牌獎。

圖8

六月花神 1984 膠彩畫布

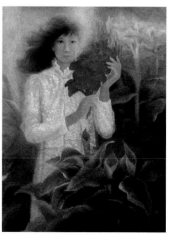

在虛實之間，展現花期綿長的朱槿之美，紅花配女神，那持花的女子，正是以夫人為模特兒；花是美的象徵，夫人則是護著藝術家創作的美神化身。獲第47屆台陽展銅牌獎。

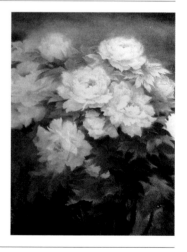

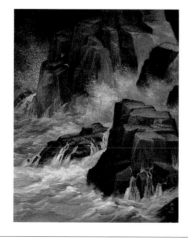

圖9 ────────────
潮音　1984　膠彩畫布

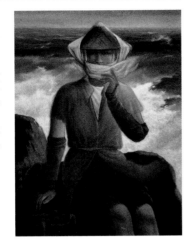

　　以一位坐在海邊岩石上的女子為主體，頭戴斗笠、手套護臂，風吹著綁帽遮臉的白色頭巾及上衣衣擺，女子甚至必須用左手來拉著頭巾，對應背後因風浪激起的水花，取名「潮音」更增添了那不可見、卻歷歷在目的風聲與浪潮聲，穩定中又富激烈的動勢，是劉耕谷早期的經典之作，獲得39屆全省美展教育廳獎，1988年入藏國立台灣美術館。

圖10 ────────────
靜觀乾坤　1985　膠彩畫布

　　延續此前對台灣自然風光的描繪，卻表現出更深刻的思維與象徵，以一棵細枝掙長、梅花盛開的老樹為主體，背景是帶著較具戲劇性色彩變化的天際或山野，虛實之間，暗示天地乾坤的無限生機。

圖11 ────────────
太古磐根　1985　膠彩畫布

　　在高244公分、長732公分的巨大尺幅中，近景描繪巨大神木根部盤根錯結的景像，乍見猶如一座巨型的山體；後方紅色霞光中襯托著樹林的一角。強烈的明暗對比，和戲劇般的氛圍，象徵紮根土地、深化發展的景像，也是對台灣這塊土地、樹靈深刻的歌頌與讚美。

圖12 ────────────
白玉山　1985　膠彩畫布

　　延續此前對台灣自然風光的描繪，卻表現出更深刻的思維與象，以台灣聖山玉山為主體，表現出山頂瑞雪覆蓋、潔白如玉的崇高意象，搭配山體的藍色，有一種聖潔、超凡的意境。此作由嘉義文化中心典藏。

圖13 ────────────
萬轉峽谷　1985　膠彩畫布

　　以膠彩畫布細緻的媒材特性，表現出山谷岩壁陡峭的氣勢與質感；狹窄的峽谷中，碧綠的流水，穿越而過，岩壁有前有後，有亮有暗，右側山腰處還長出一棵植物，順勢望下，遠方山崖上，還有一座涼亭。

圖14 ────────────
迎神賽會（四）　1985　膠彩畫布

　　以244×488公分的巨幅畫面，表現民間賽會迎神的熱鬧場面 但在細膩寫實的線描構圖中，卻將色彩壓縮成紅、黑、白、藍等幾個單純的原色，散發一種原始而強烈的宗教氛圍。

圖15 ────────────
啟蘊　1986　膠彩畫布

　　這件高225公分、寬329公分的作品，是以半抽象的筆法，畫出一群人在土地上耕作、舞蹈，乃至飛揚的情態，暗喻著台灣先民蓽路藍縷、以啟山林的墾荒精神象徵美術館的開

館，一如精神的「啟蘊」，值得歌讚，全幅充滿一種戲劇的張力。

圖16 ────────────
迎神賽會（五）舞獅　1986
膠彩畫布

　　以直幅的金黃色系，表現出獅舞的躍動與華美 可以窺見藝術家有意跳脫純粹寫實的手法，在造型、構圖、與色彩上，進行可能的嘗試與突破。

圖17
東石鄉情　1986　膠彩畫布

　　典型農、漁並存的台灣聚落，以一頭壯碩、卻帶著藍色調的水牛為主體，在海岸的背景前，兩位站在岩石上奮力拉網的男子，正是故鄉東石鄉情的寫照。

圖18
黃牛與甘蔗　1986
膠彩畫布

　　高聳的甘蔗田為背景，前方隔著一條有石頭的溪流，是一群相偎聚集的黃牛，牛的身體有著如肌肉變化的分割線條，那是台灣農村充滿土地情感的畫面。

圖19
牛與馬　1986　膠彩畫布

　　1986年的作品，明顯有中國漢畫像磚簡潔造形的模擬，紅與黑藍搭配揮洒的金箔，既古典、神聖又神祕，展現藝術家另一面的風情。

圖20
子夜秋歌　1986
膠彩畫布

　　延續前作馬的造形，但改為較具象的白馬，再加入了唐詩的意境，後方若有似無的人形，是暗示詩人或英雄形象，深具歷史悠遠的情懷。

圖21
敦煌再造　1986　膠彩畫布

　　在馬的引導下，帶入了敦煌飛天的意象，運用畫面分割的手法，有一種龐然悠古的史詩情境，也是藝術家走向意象表現的代表之作。

圖22
孤雁　1986　膠彩畫布

　　尺幅高244公分、長達732公分，以奔放、潑洒的筆法，描繪巨浪濤天翻滾的海洋力量，一只小小的孤雁逆風飛翔在畫幅右上方巨浪浪頭即將下壓的巨岩前方……那種與天爭衡、處逆境、險境而不退縮、膽怯的氣勢，正是藝術家自我的寫照。

圖23
吾土笙歌　1986　膠彩畫布

　　在流暢而略帶物象分割趣味的畫面中，以來自〈敦煌再造〉的啟發，結合本地的生活元素，表現的是一群長袖起舞的男女和兩頭壯碩的牛；這是一場耕者與耕牛合唱的「農村曲」，在黎明初啟、天色將亮的時刻，農村的人、牛都「透早就出門，天色漸漸光；……」的急急上工，既是對土地的歌頌，也是對自我的肯定。

圖24
九歌圖—國殤（一）　1987　膠彩畫布

　　《九歌》是愛國詩人屈原的作品，也是楚辭中的代表之作。在《九歌》〈國殤〉的篇章中，屈原歌讚那些為保家衛國而犧牲沙場的英雄，在暗沈的色彩中，隱約有著英雄、戰馬的形象，以及爭戰、廝殺的悲壯場景，正所謂：「身既死兮神以靈，子魂魄兮為鬼雄。」

圖25

九歌圖—國殤（二）　1987　膠彩畫布

同樣是100號大小的巨作，英雄的形象更為鮮明，而戰馬的奔馳更具氣勢，也是《九歌》中辭章的形象化：「操吳戈兮披犀甲，車錯轂兮短兵接；旌蔽日兮敵如雲，矢交墜兮士爭先。」畫面充滿了一種勇往直前、身先士卒的壯闊氛圍。

圖26

瑤台仙境　1987　膠彩畫布

以神話故事為題材，想像瑤台仙境，樂曲飄飄、神人悠遊的極樂景象。這是超越現實、遙想仙界的一種文化想像與創意。

圖27

平劇白娘與小青　1987　膠彩畫布

取材《白蛇傳》中白娘娘與青蛇的故事，在半抽象的構成中，顯現對女性的一種尊崇與歌讚，在紅、藍、青、白、黑等色彩旋律中，透露悲劇的精神本質。

圖28

唐詩選—春望　1987　膠彩畫布

1987年以戲劇、神話、詩詞為題材的創作，「唐詩選」系列中的〈春望〉，呈現的是杜甫名詩：「國破山河在，城春草木深 感時花濺淚，恨別鳥驚心。」的悲愁意境。

圖29

唐詩選—詠懷古跡　1987　膠彩畫布

〈詠懷古跡〉也是杜甫名詩：「支離東北風塵際，漂泊西南天地間；三峽樓台淹日月，五溪衣服共雲山。羯胡事主終無類，詞客哀時且未還 瘐信生平最蕭瑟，暮年詩賦動江關。」

圖30

唐詩選—夢李白　1988　膠彩畫布

以意象拼貼的手法，採取杜甫名句：「冠蓋滿京華，斯人獨憔悴。」及「千秋萬歲名，寂寞身後事。」表現對一代詩聖李白的歌誦與慨嘆。

圖31

唐詩選—楓橋夜泊　1988　膠彩畫布

「月落烏啼霜滿天，江楓漁火對愁眠；姑蘇城外寒山寺，夜半鐘聲到客船。」這些作品的創作，似乎也是劉耕谷在創作巨幅〈吾土笙歌〉的過程中，讓自己隨時保持旺盛動力的加油劑。

圖32

紅樓夢—太虛幻境　1988　膠彩畫布

《紅樓夢》一書係以虛寫實，所謂「假作真時真亦假，無為有處有還無。」書中人物經歷夢幻一般的因緣，也是真實人生中的造劫歷世。藝術家以「太虛幻境」為題表現虛實相參的生命真諦。

圖33
學道的禮讚　1988　膠彩畫布

　　學道是一種生命的參悟與提昇，由凡入聖，此作以象徵性的筆法，描繪此一過程；畫面中既有如海天交接的景緻，又有人體升騰的意象，乃至天際的佛陀頭像……。

圖34
森林之舞　1988　膠彩畫布

　　一些彩帶飄飄的女子，起舞於藍黑構成的森林之間，強烈的視覺效果，帶動著畫面的韻動感，是劉耕谷獨特的藝術風格。

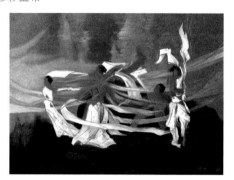

圖35
三馬圖　1988　膠彩畫布

　　三匹馬頭並肩奔馳的景像，在夜暗的天空中，明月如勾，白雲當空；虛實之間，是一種精神的象徵，也是人文的追尋。

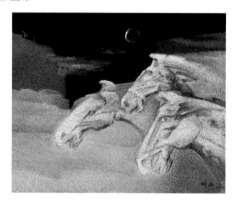

圖36
馬之頌　1988　膠彩畫布

　　「馬」是藝術家一再歌讚的主題，象徵君子的積極前行、自強不息；在雲霧圍繞的虛實之間，天馬行空，精進不懈。

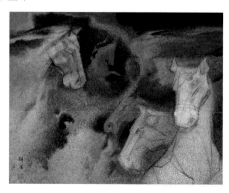

圖37
中國石窟的禮讚　1988
膠彩畫布

　　中國石窟雕刻，是歷代子民對神佛信仰的具體禮讚，也是宗教藝術不朽的殿堂；劉耕谷以超越現實的手法，表現了這個人類文明遺址的壯闊與浩偉。

圖38
布袋鹽鄉　1988　膠彩畫布

　　自幼生長的鹽鄉生活，藝術家以猶如鹽雕的手法，描繪鹽鄉家族的辛勞，除勤奮工作的婦女外，還有揹著嬰兒、帶著幼童前來幫忙的家人。

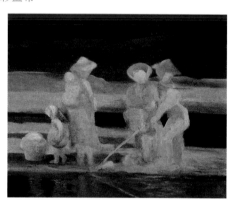

圖39
鼻頭角的大岩塊　1988
膠彩畫布

　　巨大的岩塊，安靜地躺在鼻頭角的海邊，藍色的主調，讓人產生夜晚的聯想；但在藍色之中，岩塊側面仍顯露一些褐紅的色彩，乃至部份岩塊邊緣的白色，則是月夜下的銀光。

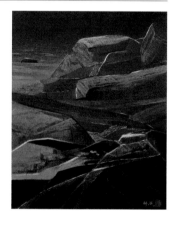

圖40
天祥溪谷　1988　膠彩畫布

　　劉耕谷試圖以簡化、分割，乃至雕刻化的手法，以及主觀的色彩，來表達他對這些熟悉鄉土景物的另類視角，橫向平行的筆觸，也表達了岩壁特殊的紋理。

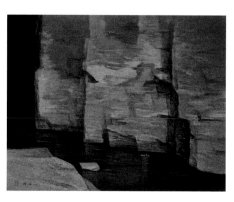

圖41

嚴寒真木　1988　膠彩畫布

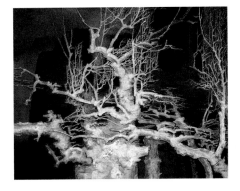

在暗藍的天空與山勢的背景襯托下，以全白的色彩畫出古木掙長的枝幹，充滿不凋的生命力道　正是嚴冬考驗之下，才能得見毫無矯造的真木面貌。

圖42

朽木乎？不朽乎　1988
膠彩畫布

在崇山峻嶺間掙長的巨木，全白的枯木，讓人產生此乃朽木？或不朽巨木？的好奇與質疑；黃色的雲霧、嶙峋的山壁，在在讓人生發夢幻般的聯想。

圖43

無所得　1988
膠彩畫布

這是一幅244×305公分的大畫，在紅、黑、白的色調中，有飛天的舞者、有反身墜落的人形，也有翻滾在類似浪花、紅塵中的凡人俗眾，乃至隱身在山頂的佛陀頭像……等。

圖44

千里牽引　1989　膠彩畫布

這件長達732公分的作品，以較清冷的色調，描繪一群正從群山中飛揚超越的白鷺鷥　遠方有淡淡的光，應是清晨的時分，象徵對千里目標的不懈追尋。

圖45

月下秋荷　1989　膠彩畫布

和〈千里牽引〉可視為姊妹作的〈月下秋荷〉，一動一靜，表現出晚間月色籠罩下，荷葉輕盈招展的靜謐之美。

圖46

北港牛墟市　1989　膠彩畫布

在紅、藍的強烈對比下，刻劃大群牛隻聚集買賣交換的場景，帶著一種壯美的神秘氛圍，也是北港牛墟的真實寫照。

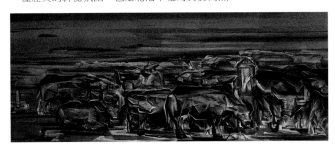

圖47

中國石窟的禮讚（二）　1990　膠彩畫布

1990年3月入學廈門大學藝術學院美術系期間，劉耕谷將1988年曾經創作的〈中國石窟的禮讚〉再予擴大，完成的另件同名巨作。在長達10公尺的巨大尺幅中，以帶著拼貼、重組、並呈的多樣化手法，呈顯中國歷代石窟佛雕的崇高與壯美；畫佛與石窟融為一體，是自然大化與人工巧匠的完美結合，在明暗推拉、前後掩映的空間結構中，將這個巨大的場景，凝煉成一如壯闊的戲劇舞台。

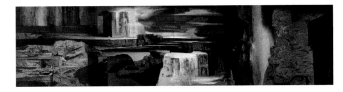

圖48

懷遠圖（一）　1991　膠彩畫布

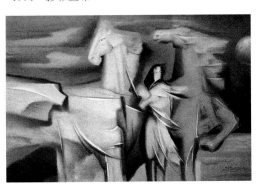

在巨大的尺幅中，立於兩匹挺立回首的駿馬前的一人，風吹長髮、衣襟飄動，頗有一種「繼往聖絕學、開萬世太平」的氣概；在帶著立體派分割手法的半具象畫面中，飄盪著一股凜然、浩然的正氣。

圖49
懷遠圖（二） 1991 膠彩畫布

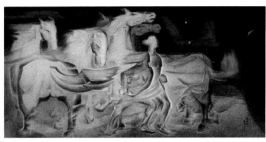

同樣的題名，尺幅更大，駿馬的數量增加到四匹，最前方的一匹，還清楚地可見長出了翅膀，似乎即將飛騰而起，而前方原本迎風站立的一人，也改為握拳在腰，一幅準備起跑的模樣；劉耕谷說：「上次純粹是懷遠，這次我要將它付諸行動！」

圖50
未來的美術館 1991 膠彩畫布

1986年參與省立台灣美術館的徵件，讓劉耕谷對美術館的行政作業乃至經營方向，有了切身的一手接觸，也產生了自己獨特的看法。1991年的這件〈未來的美術館〉，正是整體呈現他對美術館未來發展方向的思考，一種從本土文化出發，又具現代功能與空間結構的美術館，才是他理想中的形態。

圖51
重任 1991 膠彩畫布

成排的農夫，兩兩一組地擔著巨大且沈重的物件前進；而這些人物或物件，都是採用猶如立體派或未來派的繪畫手法，在平面化的造形中，又有分割、重疊，帶著時間性的重疊畫法；讓人容易聯想起畢卡索〈格爾尼卡〉的色彩與造形。人物的兩旁似乎是夾道的巨岩，夜暗的天空中，浮現一輪圓月，且有紅色的色點飄，增加了神秘感，夜暗中仍然負重前行、工作不懈。

圖52
鄉情（三） 1991 膠彩畫布

以類似立體派的手法，將農村生活的牛、石獅、農夫、石礎……，組構成一闋為生活奮鬥的戰曲，紅色大地的遠方，仍是夜暗天空的一輪圓月。

圖53
海風 1991 膠彩畫布

1991年的〈海風〉，情緒一轉，成了撫慰辛勞的溫馨畫面；以如布匹般的流線，貫穿這些勞動者的身體，平息了燥熱、安頓了疲憊，這是台灣典型海邊農村甜美的回憶，自然也包括了藝術家故鄉的嘉義朴子和東石。

圖54
黃山真木 1991
膠彩畫布

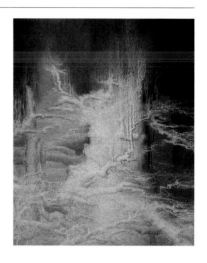

以白色來描繪古木，令人產生一種「超現實」的意象，虛實之間，到底是「真木」？或是「樹靈」？那是藝術家對黃山真木的崇仰與禮讚。

圖55
大椿八千秋 1991 膠彩畫布

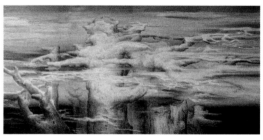

1991年，再有〈大椿八千秋〉的鉅作產出，此作高244公分、寬488公分，樹幹如古岩、樹枝橫向生長，如雲、如枝，和天地渾成一體，那是大自然的永恆生命，也是對自我形塑的期許。

圖56
天地玄黃 1992 膠彩畫布

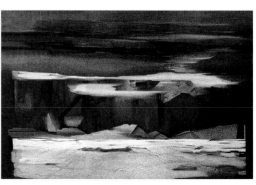

所謂「天地玄黃、宇宙洪荒」，那種亙古浩瀚的荒寂感，也是人文初始的想像，在藝術家的冥想中，以具象的手法，試圖呈現。

圖57

玄雲旅月　1992　膠彩畫布

　　飄盪的雲層，一如文人長袍的舞動，也是畫家自我心靈的寫照；〈玄雲旅月〉典故出自《莊子・逍遙遊》，即謂：「北冥有魚，其名為鯤。鯤之大，不知其幾千里也。化而為鳥，其名為鵬。鵬之背，不知其幾千里也；怒而飛，其翼若垂天之雲。」

圖58

黃山　1992　膠彩畫布

　　在藍黃的主調中，山嶽如建築般地聳立，白雲如遊龍般地橫亙而過，自然的黃山，也成了人文的黃山。

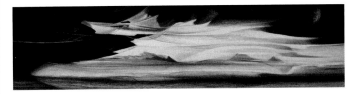

圖59

傳承　1992　膠彩畫布

　　1990年代之後的農村系列作品，色彩轉為明亮，特別是1992年的〈傳承〉，一些農夫、農婦，全身武裝，猶如整裝待發、即將出征的戰士。右方的農婦高舉稻穗的手，猶如握著火炬的戰士之手；後

方的牛隻，則是陪同上戰場的忠實伙伴。全幅帶著一種精神的昂揚，與使命傳承的光榮感。

圖60

堅忍　1992　膠彩畫布

　　兩位手牽手的農民，可能是一男一女的夫婦，面對著前方一片岩石、枯木、象徵貧瘠的大地，毫無畏懼、永不氣餒；那是一種人與天爭、人定勝天的堅忍氣度，也是農夫本色。

圖61

秋荷　1992　膠彩畫布

　　1992年前往廈門美院進修期間，開始另一批〈秋荷〉系列的創作，在構成上加入較為主觀的表現手法；上半段的風荷飄動，搭配下半段較為沈實的色彩與殘荷，是介於寫意與寫實之間的表現。

圖62

海風　1993　膠彩畫布

　　和1991年同樣的題材，到了1993年，還有再次的表現，海風藉由前方的竹葉具體呈現，後方暖色調所呈現的，是一些手握著手、緊密結合在一起的人物，那是對故鄉海民的歌讚。

圖63

農家頌（一）　1993　膠彩畫布

　　在244×732公分的巨大尺幅中，將大群耕牛安排在畫面的中央下方，農夫、農婦則以飛天的形態，出現在耕牛的前後兩邊上方，背景是帶著流動感的雲彩、風，和紅色的天空……，充滿一種壯美、流盪的氛圍。

圖64

農家頌（二）　1993　膠彩畫布

　　尺幅263×166公分的〈農家頌（二）〉，是上幅中間部份的局部放大與改作；為了創作《農家頌》系列，劉耕谷進行了大量初稿的構思，而這是同主題的創作探索。

圖65
思遠—永恆的記憶　1993　膠彩畫布

以白色的馬匹為題材，後方是大批站立的戰士，左側則是昂首嘶吼的馬頭，全幅應是秦陶俑遺址的意象 在古今、虛實的對照中，是民族歷史的永恆記憶。

圖66
駒　1993　膠彩畫布

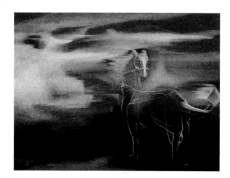

應可歸類為「人文」系列的作品，延續〈懷遠圖〉的語彙，以「馬」為題材，表達一種對文明的思遠，乃至對未來的尋求，但不是現實的馬，而是一種精神象徵的馬。

圖67
春雪真木　1993　膠彩畫布

以暗黑的天空為背景，白色的巨木，只有古老、曲扭的樹幹，和掙長萌發的細枝，那是不凋的真木生命；藝術家在多幅同題材的創作，不斷激勵自我，永不懈怠。

圖68
黃山迎客松　1994　膠彩畫布

無數前往黃山朝聖的藝術家，多以黃山迎客松為描繪的題材，但只有劉耕谷真正畫出迎客松強勁的生命力與矗立懸崖削壁中的孤獨與挺拔，介於寫實與抽象的表現之間，予人精神的交融與提振。

圖69
花魂　1994　膠彩畫布

以花中之王牡丹為題材，進行半抽象的描繪，如雲如霧、虛中帶實，那王者之香的氣度在橫幅的構成中，益彰聖潔脫俗。

圖70
玉山曙色　1994　膠彩畫布

同樣的巨山，1994年的這幅〈玉山曙色〉，曙光在暗夜的山巔浮現，氣勢雄渾壯美，是對台灣護國神山的最高禮讚。

圖71
農家頌（三）　1995　膠彩畫布

1995年〈農家頌（三）〉的創作，已完全看不出物象的描繪，而是以一些群策群力的手的拉扯，來象徵台灣農民堅毅、團結與現實博鬥的精神與氣勢。

圖72
文化傳承　1995　膠彩畫布

這是一幅183×328公分的大作，大批的群眾，衣冠整齊地行進在兩旁都是巨大高聳山岩的峽谷中，靈光罩頂，人群中有身著白衣、頭髮斑白的老者，也有頭戴學士帽的年輕學者，其實那正前方一排的人物，正是劉耕谷一家人的全家福，後方則是士、農、工、商的社會各個階層；隊伍前方一旁有一枝開放著白花的梅樹，象徵著寒冬不凋、文化傳承的深意。

圖73
台灣三少年　1996　膠彩畫布

　　也是180×206公分的巨幅，畫中的三個人，二男一女，顯然就在日治時期首屆台灣美術展覽會（簡稱「台展」）獲得入選的三位少年：林玉山、郭雪湖、陳進，三位都是日後成名的膠彩畫布畫家 劉耕谷將他們塑造成三尊猶如石雕神尊般的崇偉，處在周遭仍一片黑暗的曙光中，旁邊臥著一頭巨大的黃牛，特別明亮的大眼，注視著畫幅外的觀眾；那是台灣新美術運動黎明時刻，為台灣文化指引未來的關鍵人物。

圖74
真木賞幽（原名幽境真木）　1996　膠彩畫布彩

　　直達雲宵霄的巨木，在遠方暗紅天際的襯托下，挺長的樹枝橫向伸出，猶如閃電般的劃過天際；下方幽暗的深谷，則是生命的源頭與歸宿。真木系列是藝術家自我生命與人格的隱喻。

圖75
禮讚大椿八千秋　1996　膠彩畫布

　　〈禮讚大椿八千歲〉之作，尺幅206×720公分，在白色與褐色的對映、唱和中，成為一種宇宙浩然的生氣。

圖76
金蓮　1996　膠彩畫布

　　以金色描繪荷花，有一種「金秋」、「成熟」的寓意；荷片的繾曲、翻轉，搭配荷梗的挺直、並立，荷塘就是人間，底下盡是污泥之地，突出的荷花、荷葉、荷梗，都是「出污泥而不染」的聖潔之象。

圖77
秋池　1996　膠彩畫布

　　秋池平視，片片的荷葉節次鱗比，一如山頂的雲海，遼闊無垠；藝術家的秋荷系列，帶著一種生命圓熟、功德圓滿的象徵。

圖78
再生　1996　膠彩畫布

　　生命成熟圓滿，卻不凋謝枯槁，風吹搖晃的荷葉，飄飄如羽翼的飛展，生生不息，蛻變再生，是藝術家對宇宙生命的歌讚，也是對自我生命的期許。

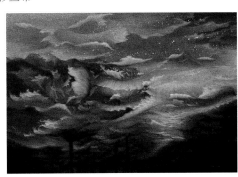

圖79
同仁同生　1996　膠彩畫布

　　將金荷與黃牛並置，都是來自土地的蘊生與孕育，藝術家聖化了農村最常見的兩種生物，也是植物與動物的代表，賦予精神的寓意與提昇。

圖80
大荷　1996　膠彩畫布

　　巨大的荷葉，猶如護育蓮池的大傘，在黑、白、藍、金的色彩組構中，看不見的蓮池，乃至蓮池當中無數活躍的生命，都獲得生息、滋長。

圖81
牡丹 1996 膠彩畫布

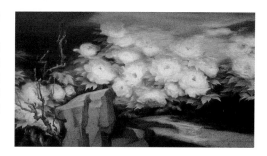

依傍著巨岩生長的牡丹，潔白似雪、輕靈如雲、聖潔若風，一旁的枯枝，則酷寒而不凋；藝術家以物喻人，自勵勵人。

圖82
遍地金黃 1997 膠彩畫布

橫長的構圖，以暗褐的深沈，襯托金黃的明亮，予人以豐美飽滿的視覺感受。

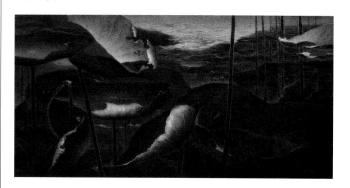

圖83
淡泊 1997 膠彩畫布

讓自己側臥在荷塘之中，出淤泥而不染、淡泊以明志，我即荷、佛，荷、佛即我。

圖84
內人的畫像 1997 膠彩畫布

以摯愛的夫人為模特兒，身著黑色夾克，手持銀杯，閑坐在大片金色的荷田之前，這是對這位終生扶持自我藝術創作的夫人最高的禮讚。

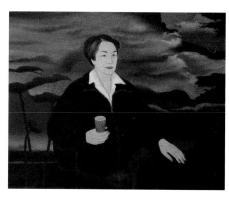

圖85
五月雨（荷） 1997 膠彩畫布

夫妻二人的合影，坐在圓形的荷塘旁邊，荷葉田田，一片荷海，而天降荷雨，清涼沁人，我心無塵。

圖86
佛陀清涼圖 1999 膠彩畫布

石窟與佛的系列，也是促使劉耕谷的藝術創作更向宗教與哲學思維趨近的重要動力。長期以來，劉耕谷便是非常虔誠的佛教徒，他每天晚上固定的研讀佛經、打坐，一方面是鍛鍊身體，一方面也是修養心性。

圖87
淨華 1999 膠彩畫布

宇宙一片渾沌之中，淨華如靈光閃現的一瞬，生命因之靈明、智慧由之生發。蓮者憐也，佛憐眾生，步步蓮花，這是對佛陀思想的凝練呈現。

圖88
秋池 2000 膠彩畫布

2000年的〈秋池〉是對生命榮枯的感嘆，夏荷已枯、秋池蕭瑟，曾經的榮光，隱約仍存，在暗夜中晃動閃耀。

圖89 ────────────
雲蓮　2000　膠彩畫布

　　以橫幅的構圖，讓金色的荷花自暗黑的池塘中升起，是一種生命與死亡的對比與拉扯；已然不同於此前「出污泥而不染」的人格譬喻與象徵。

圖90 ────────────
清荷（原名夜蓮）　2000　膠彩畫布

　　2000年，劉耕谷邁入耳順之年，創作也進入更平和清淨的境界；此作以〈清荷〉為名，幾株散發著靈光的純白荷花與荷葉，予人以脫逸凡塵的感受。

圖91 ────────────
千年松柏對日月　2001　膠彩畫布

　　〈千年松柏對日月〉是對生命流轉的感概，即使千年松柏，仍有斷枝殘幹的生死交替，相對於那無言、屹立的山嶽，或亙古旋轉的日月。

圖92 ────────────
荷　2001　膠彩畫布

　　青綠搭配描金，展現一種華美高貴的氣息，而右側葉片上的一抹白色光芒，更增添一份神秘氛圍；荷葉下方暗處的荷花與蓮藕，則暗示著另一個生命的延續與增長。

圖93 ────────────
荷得　2001　膠彩畫布

　　完全筆直的葉梗，本就不是自然的形態，但這種帶著人文象徵意涵的「筆直」，恰恰對應那如巨傘一般的荷葉，迎著風、邊緣又有些破碎，正是對應著動與靜、自然與人工、生命與凋殘的並存。

圖94 ────────────
荷谷　2001
膠彩畫布

　　以幾片巨大的荷葉帶出後方綿延廣大的荷谷，幾朵或是盛開，或是含苞待放的白色荷花，從下方升起，是一種「出淤泥而不染」的超塵精神。

圖95 ────────────
向日葵　2001　膠彩畫布

　　向日葵是藝術家2001年之後，又一重要的花卉主題，以白、黃對應，形成一種虛、實對映、生死相循的象徵意涵，飽滿多子的花蕊，是生命旺盛的表徵，也是藝術家對自我的期待。

圖96 ────────────
某時辰的向日葵　2003　膠彩畫布

　　原是追著太陽旋轉的生命象徵，在劉耕谷筆下，昇華成一種猶如冰霜凝凍下、冰心玉潔的水晶之花，尤其墨色的表現，更有著死亡的陰影。

圖97 ────────────────
燦爛的延伸　2004
膠彩畫布

　　畫幅左側的向日葵，對應右側一支突起掙長的竹筍，取名〈燦爛的延伸〉，是對突破生命困境、挑戰再生的一種企求與熱望。

圖98 ────────────────
窗外之音　2004　膠彩畫布

　　是從峽谷中綻放開來，整欉的向日葵以一種迎接陽光的態勢，掙脫黑暗，迎向光明；這樣的創作，似乎也反映了藝術家面對生命的挑戰。

圖99 ────────────────
牡丹與竹林　2005　膠彩畫布

　　燃燒的向日葵轉為輕靈，淡遠的竹林與牡丹，藝術家的生命面臨巨大的轉折，基督的信仰正逐漸成為生命的支撐與依靠。

圖100 ────────────────
昇　2006　膠彩畫布

　　這是創作於藝術家生命最終一年的作品，盛開如火焰燃燒的花瓣，有聖光照射，那是一種生命昇華的暗示。

圖101 ────────────────
祭　2006　膠彩畫布

　　仍在聖光的斜照下，代表藝術家的向日葵是獻給人家為耀眼的祭品。

圖102 ────────────────
精神　2006　膠彩畫布

　　暗沈的色調、枯萎而下垂的花朵，卻仍散發著如火焰燃燒般的光芒，肉體雖死、精神不朽，這是藝術家對自我生命的最後詮釋。

圖103 ────────────────
向日葵　2006　瓷土釉藥

　　少數留存的瓷版畫，淡雅的線條與色彩，有一種回看人生的淡然與舒緩。

圖104 ────────────────
果　2006　瓷土釉藥

　　基督信仰中低調的結成福音的「果」，黑色的太陽下，聖光的斜照，仍突顯了圓融飽滿的黃色果實。

圖105 ────────
懷遠圖（三）　2006
膠彩畫布

　　早期的〈懷遠圖〉是對歷史的追思與崇仰，對古聖先賢、悲歌史實的歌頌，2006的〈懷遠圖〉則以竹子、蘭花、果實……，對自我生命的回首。

圖106 ────────
棕樹　2002　膠彩畫布

　　2002年，藝術家的健康受到挑戰，巨幅的作品不再，改為一批較小幅的畫作，取名「心象之光」系列，是對自我的一種重新省視，畫幅中逆光的人影，似乎正在尋找生命的出路。

圖107 ────────
觀水圖　2002　膠彩畫布

　　站在湍流之濱觀水的同時，挺長的竹筍、竹林，是一種對生命的歌頌與企盼。

圖108 ────────
在竹林中　2002　膠彩畫布

　　和前作形成姐妹作，藝術家站在河畔竹林中，雙手推開，迎接雨露的滋潤與自然的調養，夜暗中持續前行。

圖109 ────────
竹趣　2002　膠彩畫布

　　仍以藝術家自畫像為主題，站在竹林前，手持一株帶葉的竹節，題名〈竹趣〉，象徵人在困境中的自處，有守有節，不為利益所左右。

圖110 ────────
幽境可尋　2002　膠彩畫布

　　巨大的身形，仍是藝術家的自畫像，被圍堵在竹林之前，竹林似乎成了藝術家尋求慰藉的處所；有光自畫家的右側投射，那是走過幽谷中的一道聖光。

圖111 ────────
學荷圖（二）　2002　膠彩畫布

　　生命的低潮，要學習荷的柔軟、自持，荷在藝術家的背後，形成一道聖潔的白光；逆境中的自處，學習接納，才能面對挑戰。

圖112 ────────
殘荷　2002　膠彩畫布

　　荷即我、我即荷，殘荷也即面臨健康挑戰的藝術家，學習和困境相處、共融，這是生命的課題。

圖113
再成長　2002　膠彩畫布

　　以掙長的竹筍代表生命的再成長，人向自然學習，在困境中不失生命的鬥志，追求再成長的可能。

圖114
向日　2003　膠彩畫布

　　藝術家已然化成向日的葵花，燃燒的意象，那是化身為再生的火鳥，永不屈服的生存意志。

圖115
美人圖（一）　2003
膠彩畫布

　　2003年持續以妻子為對象，創作了兩幅〈美人圖〉，此幅是以妻子年輕時的照片為模本畫成，少女提著皮包，走在猶如芒草的草叢前，充滿對未來無限的憧憬與想望。

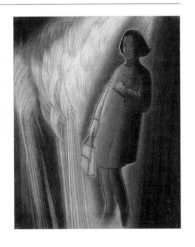

圖116
美人圖（二）（內人的畫像）　2003　膠彩畫布

　　此幅是以接近白描的手法，描繪夫人斜坐在一片迷濛的空間中，前方有著幾枝象徵藝術家自我的太陽花，作品又名〈內人的畫像〉；「與子偕老」是這對恩愛夫妻最初也是最終的相許，夫人正是守護太陽花的女神。

圖117
紅玉山　2003　膠彩畫布

　　即使面對生命巨大的挑戰，劉耕谷始終沒有放棄為台灣膠彩畫開創新局的初衷，除了一些清雅、淡淨的靜物小品「清音」系列，2003年初仍以〈紅玉山〉為題材的創作，展現他不屈的旺盛企圖心。

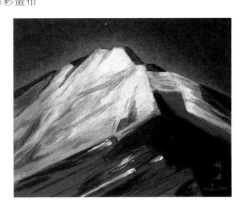

圖118
柔光　2004　膠彩畫布

　　2004年，對劉耕谷的生命而言，是極具戲劇性變化的一年。這位一生篤信佛教且創作大量石窟佛像繪畫的虔誠佛教徒，卻在一個極為突然、且不可思議的機緣中，一下子轉為基督的信仰。那長期描繪歌讚的石雕佛像，安然地躺下，自然的靈光成為另一種生命的象徵。

圖119
自然　2004　膠彩畫布

　　人形消失，自我隱退，隨著信仰的改變，畫幅只剩下一條空蕩深長的林中之路，中間矗立著一叢難以辨識的樹叢，題名〈自然〉。

圖120
行走在光中　2005
膠彩畫布

　　當人形再度重新出現時，那條由光線形成的走道，成了一條信仰之路；行走在光中，陪伴他的除向日葵、竹子之外，還有一隻看似小貓的動物。

圖121
聖母子　2005　膠彩畫布

　　竹林前靈光引領的，是一對母子，聖母的左手拉開黑暗的布幕，胸前抱著穿著尿布的小孩，就是上帝的兒子——耶穌。

圖122
聖母與聖嬰（一）　2005　膠彩畫布

　　也是以聖母子為題材，但聖嬰雙手合抱在胸前，躺臥在聖母的懷中，聖光由後方照射下來。聖母的背後，仍是以竹林為背景。

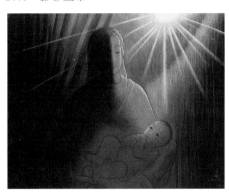

圖123
聖母與聖嬰（二）　2006
膠彩畫布

　　還是聖母與聖嬰的造型，聖光由右後方投射下來，明暗對照之間，呈顯一種安詳與神聖。

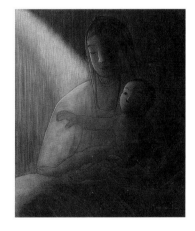

圖124
五餅二魚　2006　膠彩畫布

　　是耶穌在傳道中所行的一項神跡，以五餅二魚餵飽了前來聽講的五千餘人；還是採取逆光的手法，耶穌白色的聖袍，展現聖潔的形象，一旁的長路，仍為竹林所圍成。

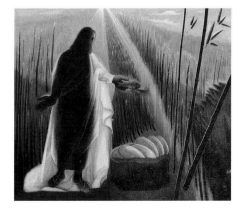

圖125
榮耀的基督照臨大地　2006
膠彩畫布

　　2006年7月初，劉耕谷畫完全幅以白色和黃色構成，基督攤開的雙手，有著明顯受釘的釘痕。之後，劉耕谷鬆了一口氣，向兒子耀中說：「我畫完了！你幫我安排明天進醫院手術吧！」這件作品也就成了他的最後絕筆。

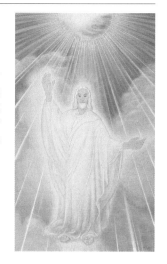

年　表
Chronology Tables

年代	劉耕谷生平	國內藝壇	國外藝壇	一般記事（國內、國外）
1940	·生於台灣省嘉義縣朴子鎮，乳名正雄，字鐵岑。	·廖德政入東京美術學校油畫科，林顯模入川端畫學校。 ·日本畫家岩田秀耕、佐藤文雄、秋山良太郎分別至台個展。 ·鹽月桃甫、郭雪湖個展。 ·「創元會」（洋畫）首屆例展於台北。 ·第6屆台陽展增設東洋畫部。	·日本紀元兩千六百年奉祝美術展舉行，各團體參加。 ·正倉院御物展開幕。 ·水彩聯盟、創元會組成。 ·川合玉堂受文化勳章。 ·正植彥、長谷川利行歿。 ·保羅·克利去世。	·日、德、義三國同盟成立。 ·台灣戶口規則修改，公布台籍民改日姓。 ·西川滿等人組「台灣文藝家協會」並發行《文藝台灣》、《台灣藝術》創刊名促進綱要。
1954	·十四歲。 ·就讀省立東石初中、高中。美術啟蒙老師吳天敏。	·全省美展在台北市立博物館舉行。 ·林之助等成立「中部美術協會」。 ·洪瑞麟等組成「紀元美術協會」。 ·台北市文獻委員會主辦藝術座談會，邀請台籍畫家討論有關中國畫與日本畫的問題。	·法國畫家馬諦斯與德朗相繼去世。 ·義大利威尼斯雙年展大獎頒給達達藝術家阿普。 ·巴西聖保羅市揭幕新的現代美術館。 ·德國重要城市舉辦米羅巡迴展。 ·日本畫家Kenzo Okada獲芝加哥藝術學院獎。	·司法院大法官會議決議中央民代得不改選。 ·蔣介石、陳誠當選中華民國第二任總統、副總統。 ·西部綜貫公路通車。 ·中美文化經濟協會成立。 ·《中美共同防禦條約》簽訂。 ·《東南亞公約組織條約》簽訂。
1957	·十七歲。 ·參加嘉義縣寫生比賽第一名。	·「五月畫會」與「東方畫會」成立，並分別舉行第1屆畫會展覽。 ·國立藝術專科學校設立美術工藝科。 ·第12屆全省美展移至台中舉行。 ·雕塑家王水河應台中市府之邀，在台中公園大門口製作抽象造形的景觀雕塑，後因省主席周至柔無法接受，台中市政當局即斷然予以敲毀，引起文評抨擊。	·建築家兼雕塑家布朗庫西去世。 ·美國藝術家艾德·蘭哈特出版他的《為新學院的十二條例》。 ·美國紐約古根漢美術館展出傑克·維揚和馬塞·杜象三兄弟的聯展。 ·紐約現代美術館展出畢卡索繪畫。	·台塑於高雄開工，帶引台灣進入塑膠時代。 ·《文星》雜誌創刊。 ·楊振寧、李政道獲諾貝爾獎。 ·西歐六國簽署歐洲共同市場及歐洲原子能共同組織。 ·蘇俄發射人類史上第一個人造衛星「史潑特尼克號」。
1958	·十八歲。 ·參加全省學生美展國畫組第一名〈庭園〉。	·楊英風等成立「中國現代版畫會」。 ·馮鍾睿等成立「四海畫會」。 ·「五月畫會」與「東方畫會」分別第二屆年度展。 ·李石樵在台北市中山堂舉行個展。 ·「世紀美術協會」羅美棧、廖繼英入會。	·盧奧去世。 ·畢卡索在巴黎聯合國文教組織大廈創作巨型壁畫〈戰勝邪惡的生命與精神之力〉。 ·美國藝術家馬克·托比獲威尼斯雙年展的大獎。 ·美國畫家橫山大觀過世。 ·日本畫家橫山大觀過世。	·台灣警備總司令部正式成立。 ·立法院以祕密審議方式通過出版法修正案。 ·「八二三」砲戰爆發。 ·美國人造衛星「探險家一號」發射成功。 ·戴高樂任法國總統。
1959	·十九歲。 ·參加第13屆全省美展國畫入選〈小園殘夏〉。	·全省美展開始巡迴展出。 ·王白淵在《美術》月刊發表〈對國畫派系之爭〉。 ·顧獻樑、楊英風等發起「中國現代藝術中心」，並舉行首次籌備會。	·義大利畫家封答那創立「空間派」繪畫。 ·萊特設計建造的古根漢美術館在紐約開館，引起熱烈的爭議，而萊特亦於本年去世。 ·美國藝術家艾倫·卡普羅為偶發藝術定名。 ·日本國立西洋美術館開館。	·《筆匯》月刊出版革新號。 ·「八七水災」。 ·卡斯楚在古巴革命成功。 ·新加坡獨立，李光耀任總理。 ·第1屆非洲獨立會議。
1961	·二十一歲。 ·參加第15屆全省美展國畫第二部入選〈爭豔〉。 ·參加第24屆台陽展初入選〈阿里山之春〉。	·東海大學教授徐復觀發表〈現代藝術的歸趨〉一文嚴厲批評現代藝術，激起「五月畫會」的劉國松之反駁，引發論戰。 ·台灣第一位專業模特兒林絲緞在其畫室舉行第一屆人體畫展，展出五十多位畫家以林絲緞為模特兒的一百五十幅作品。 ·國立藝術專科學校成立美術科。 ·何文杞等於屏東縣成立「新造形美術協會」。 ·中國文藝協會舉辦「現代藝術研究座談」。 ·劉國松等於台北中山堂舉行「現代畫家具象展」。	·妮姬·德·聖法爾以及羅伯特·勞生柏、尚·丁格力、賴利·里弗斯以來福槍射擊妮姬的一張繪畫，從波拉克的「行動繪畫」再進一步成為「來福槍擊繪畫」。 ·羅伊·李奇登斯坦畫〈看米老鼠〉轉用卡通圖樣繪畫。 ·紐約現代美術館展出「集合藝術」。 ·美國的素人藝術家「摩西祖母」去世。 ·曼·雷獲頒威尼斯雙年展攝影大獎。 ·約瑟夫·波依斯受聘為杜塞道夫藝術學院雕塑教授。	·中央銀行復業。 ·清華大學完成我國第一座核子反應器裝置。 ·雲林縣議員蘇東啟夫婦涉嫌叛亂被捕，同案牽連三百多人。 ·胡適在亞東區科學教育會議演講「科學發展所需要的社會改革」。 ·行政院通過第三期四年經建計畫。 ·蘇俄首先發射「東方號」太空船，將人送入地球太空軌道。 ·東西柏林間的圍牆興建。 ·美派軍事顧問前往越南。
1962	·二十二歲。入學師大選修班，師習張道林學素描、西畫。葉于岡學色彩學。	·廖繼春應美國國務院邀請赴美、歐考察美術。 ·「五月畫會」在歷史博物館國家畫廊舉行年度展。 ·葉公超等成立「中華民國畫學會」。 ·聚寶盆畫廊在台北開幕。 ·「Punto國際藝術運動」作品來台，於台北國立藝術館展出。	·義大利佛羅倫斯安東尼歐·莫瑞提、西維歐·羅弗斯多和亞勃多·莫瑞提發起「新具象宣言」。 ·美國抽象表現主義畫家法蘭茲·克萊因去世。 ·美國艾渥斯·克雷發展出「硬邊」極限繪畫。	·作家李敖在《文星》雜誌上發表〈給談中西文化的人看看病〉，掀起中西文化論戰。 ·胡適在中央研究院院長任內心臟病逝世。 ·台灣電視公司開播。 ·印度、中共發生邊界武裝衝突。 ·美國對古巴海上封鎖，視為「古巴危機」。 ·美國派兵加入越戰。
1980	·四十歲。 ·師習許深州學膠彩畫。	·藝術家雜誌社創立五週年，刊出「台灣古地圖」，作者為阮昌銳。 ·聯合報系推展「藝術歸鄉運動」。 ·國立藝術學院籌備成立。 ·新象藝術中心舉辦第1屆「國際藝術節」。	·紐約近代美術館建館五十週年特舉行畢卡索大型回顧展作品。 ·巴黎龐畢度中心舉辦「1919-1939年間革命和反擊年代中的寫實主義」特展。 ·日本東京西武美術館舉行「保羅·克利誕辰百年紀念特別展」。	·「美麗島事件」總指揮施明德被捕，林義雄家發生滅門血案。 ·北迴鐵路正式通車。 ·立法院通過國家賠償法。 ·收回淡水紅毛城。 ·台灣出現罕見大乾旱。
1981	·四十一歲。 ·獲台陽展44屆銅牌獎〈雲靄溪頭〉。 ·獲省展36屆優選獎〈鼻頭角夜濤〉。	·席德進去世。 ·「阿波羅」、「版畫家」、「龍門」等三畫廊聯合舉辦「席德進生平傑作特選展」。 ·師大美術研究所成立。 ·歷史博物館舉辦「畢卡索藝展」並舉行「中日現代陶藝家作品展」。 ·印象派雷諾瓦原作抵台在歷史博物館展出。 ·立法院通過文建會組織條例。	·法國第17屆「巴黎雙年展」開幕。 ·紐約「惠特尼美術館雙年展」。 ·畢卡索世紀大作〈格爾尼卡〉從紐約的近代美術館返回西班牙，陳列在馬德里普拉多美術館。 ·法國市立現代美術館展出「今日德國藝術」。	·電玩風行全島，管理問題引起重視。 ·葉公超病逝。 ·華沙公約大規模演習。 ·波蘭團結工聯大罷工，波蘭軍方接管政權，宣布戒嚴。 ·教宗若望保祿二世遇刺。 ·英國查理王子與戴安娜結婚。 ·埃及總統沙達特遇刺身亡。
1982	·四十二歲。 ·獲台陽展45屆銀牌獎〈歲月見真吾〉。 ·獲省展37屆省府獎〈千秋勁節〉。 ·師習黃鷗波學古文學、古詩詞，得更深層中國美學思想理念，並受染於林玉山的繪畫觀。	·國立藝術學院成立。 ·「中國現代畫學會」成立。 ·文建會籌劃「年代美展」。 ·李梅樹舉行「八十回顧展」。	·第7屆「文件大展」在德國舉行。 ·義大利主辦「前衛·超前衛」大展。 ·荷蘭舉行「60年至80年的態度－觀念－意象展」。 ·白南準在紐約惠特尼美術館展出。 ·比利時畫家保羅·德爾沃美術館成立揭幕。	·台北市土地銀行古亭分行搶案，嫌犯李師科未及一個月被捕；世華銀行運鈔車遭劫。 ·墾丁國家公園成立。 ·索忍尼辛訪台。
1983	·四十三歲。 ·獲台陽展46屆金牌獎〈花魂〉。 ·獲省展38屆大會獎〈參天之基〉。	·李梅樹去世。 ·張大千去世。 ·台灣作曲家江文也病逝大陸。 ·省展國畫第二部獨立成膠彩畫部。 ·台北市立美術館開館。	·新自由形象繪畫大領國際藝壇風騷。 ·美國杜庫寧在紐約舉行回顧展。 ·龐畢度中心展出馬松斯的作品，波蘭當代藝術。 ·法國巴黎大皇宮展出「馬內百年紀念展」。 ·英國倫敦泰特美術館展出「主要的主體主義，1907-1920」。	·行政院核定解決戴奧辛污染的措施。 ·台北鐵路地下化先期工程開工。 ·大學聯招重大改革「先考試再填志願」。 ·台灣新電影興起。 ·雷根宣布零選擇方案，美蘇恢復限武談判。 ·波蘭解除戒嚴令。 ·前菲律賓參議員艾奎諾結束流亡返菲，遇刺身亡。
1984	·四十四歲。 ·獲台陽展47屆銅牌獎〈六月花神〉。 ·獲省展39屆教育廳獎〈潮音〉。任梅嶺美術會理事。	·載有二十四箱共四百五十二件全省美展作品的馬公輪突然爆炸，全部美術作品隨船沉入海底。 ·畫家陳德旺去世。 ·畫家李仲生去世。 ·「一○一現代藝術群」成立，盧怡仲等發起的「台北畫派」成立。 ·輔仁大學設立應用美術系。	·法國密特朗宣佈擴建羅浮宮，旅美華裔建築師貝聿銘為地下建築擴張計畫的設計人。 ·紐約近代美術館舉辦「二十世紀藝術中的原始主義：部落種族與現代的」大展。 ·香港藝術館展出「二十世紀中國繪畫」。 ·德國藝術家安森·基弗在法國巴黎展出。	·國民黨第12屆二中全會提名蔣經國與李登輝為總統、副總統候選人。 ·行政院核定計畫保護沿海自然環境。 ·行政院經建會核定太魯閣國家公園範圍。 ·海山煤礦災變。 ·《蔣經國傳》作者江南，在舊金山遭暗殺。 ·一清專案。 ·英國、中共簽署香港協議。 ·印度甘地夫人遭暗殺身亡。

年代	劉耕谷生平	國內藝壇	國外藝壇	一般記事（國內、國外）
1985	·四十五歲。 ·獲台陽美協會推薦為會友。 ·獲省展永久免審查資格。 ·參加日本亞細亞美術大展〈靈氣〉。 ·參加中華民國75年度名人大展〈三香圖〉。	·台北市立美術館代館長蘇瑞屏下令以噴漆將李再鈐原本紅色的鋼鐵雕作〈低限的無限〉換漆成銀色，並以粗魯動作辱及參加「前衛、裝置、空間」展的青年藝術家張建富，引發藝壇抗議風暴。 ·李仲生「現代繪畫文教基金會」成立。	·夏卡爾去世。 ·世界科學博覽會在日本筑波城揭幕。 ·克里斯多包紮法國巴黎的新橋。 ·法國哲學家、藝術理論家主選「非物質」在龐畢度中心展出，表達後現代主義觀點。 ·法國藝術家杜布菲去世。 ·法國巴黎雙年展。	·諾貝爾和平獎得主德蕾莎修女訪台。 ·台灣對外貿易總額躍居全球第十五名。 ·勞動基準法施行細則實施。 ·我國第一名試管嬰兒誕生。 ·立院通過著作權法修正案。 ·戈巴契夫任蘇俄共黨總書記。
1986	·四十六歲。 ·2月，省立美術館籌備大壁畫，首次向全國海內外美術家徵件，應徵榮獲第一名〈歐蘊〉。8月， ·省立美術館大壁畫再次徵件，榮獲大壁畫製作權。 ·〈吾土笙歌〉畫幅尺寸1260×820cm。	·台北市第1屆「畫廊博覽會」在福華沙龍舉行。 ·黃光男接掌台北市立美術館。 ·台北市立美術館舉辦「中國現代繪畫回顧展」及「陳進八十回顧展」。	·德國前衛藝術家波依斯去世。 ·法國巴黎、奧塞美術館開館。 ·美國洛杉磯當代藝術熱潮：洛杉磯郡美術館「安德森館」增建落成，以及洛杉磯當代美術館（MOCA）落成開幕。 ·英國雕塑家亨利·摩爾去世。	·台灣地區首宗AIDS病例。 ·卡拉OK成為最受歡迎的娛樂。 ·「民進黨」宣布成立。 ·中美貿易談判、中美菸酒市場開放談判。 ·李遠哲獲諾貝爾化學獎。
1987	·四十七歲。 ·3月，受省立美術館大壁畫的二十位評審委員們的第一次考察。 ·7月，舉行大壁畫第二次考察，審核大壁畫的製作水平與進度等情形。	·環亞藝術中心、新象畫廊、春之藝廊，先後宣佈停業。 ·陳榮發等成立「高雄市現代畫學會」。 ·行政院核准公家建築藝術基金。 ·本地畫廊紛紛推出大陸畫家作品，市場掀起大陸美術熱。	·國際知名的超現實主義畫家馬松去世。 ·梵谷名作〈向日葵〉（1888年作）在倫敦佳士得拍賣公司以3990萬美元賣出。 ·夏卡爾遺作在莫斯科展出。	·民進黨發起「五一九」示威行動。 ·「大家樂」賭風席捲台灣全島。 ·翡翠水庫完工落成。 ·中華民國紅十字會開始辦理大陸探親。 ·伊朗攻擊油輪、波斯灣情勢升高。 ·紐約華爾街股市崩盤。
1988	·四十八歲。 ·5月，大壁畫製作完成，舉行第三次考察。 ·6月，參加省立美術館開館典禮〈九歌圖一國殤〉。	·省立美術館開館，高雄市立美術館籌備處成立。 ·北美館舉辦「後現代建築大師查理·摩爾回顧建築展」、「克里斯多回顧展」、「李石樵回顧展」等。	·西柏林舉行波依斯回顧大展。 ·美國華盛頓畫廊展出女畫家歐姬芙的回顧展。 ·英國倫敦拍賣場創高價記錄，畢卡索1905年粉紅時期的〈特技家的年輕小丑〉拍出3845萬元。	·蔣經國去世，李登輝繼任第七任總統。 ·開放報紙登記及增張。 ·國民黨召開十三全大會。 ·內政部受理大陸同胞來台奔喪及探病。 ·兩伊停火。 ·南北韓國會會談。
1989	·四十九歲。 ·6月，大壁畫〈吾土笙歌〉照約定，理應簪裝置在正門廳，為體念移裝費用之浪費，作者同意館方暫不移動大壁畫。 ·10月，受聘省教育廳之省美展之評審委員（省展第44屆）。	·《藝術家》刊出顏娟英撰「台灣早期西洋美術的發展」及「十年來大陸美術動向」專輯。 ·台大將原歷史研究所中之中國藝術史組改為藝術史研究所。 ·李潔藩去世。	·達利病逝於西班牙。 ·巴黎科技博物館舉行電腦藝術大展。 ·日本舉行「東山魁夷柏林、漢堡、維也納巡迴展歸國紀念展」。 ·貝聿銘設計的法國大羅浮宮入口金字塔廣場正式落成啟用。	·涉及「二二八」事件議題的電影「悲情城市」獲威尼斯影展大獎。 ·台北區鐵路地下化完工通車。 ·《自由雜誌》負責人鄭南榕因主張台獨，抗拒被捕自焚身亡。 ·老布希任美國第四十一任總統。
1990	·五十歲。 ·1月，應邀舉行個展於省立美術館和台中市現代畫廊展出。 ·3月，入學於國立廈門大學藝術學院美術系西畫組。 ·8月，受聘45屆全省美展評審委員。	·中國信託公司從紐約蘇富比拍賣會以美金660萬元購得法國印象派畫家莫內的作品〈翠堤春曉〉。 ·台北市立美術館舉辦「台灣早期西洋美術回顧展」、「保羅·德爾沃超現實世界展」。 ·書法家臺靜農逝世。	·荷蘭政府盛大舉行梵谷百年祭活動，帶動全球梵谷熱。 ·西歐畫壇掀起東歐畫家的展覽熱潮。 ·日本舉辦「歐洲繪畫五百年展」展出作品皆為莫斯科普希金美術館收藏。 ·法國文化部主持的「中國明天——中國前衛藝術家的會聚」，在法國南部瓦爾省揭幕。	·中華民國代表團赴北京參加睽別廿年的亞運。 ·總統府國家統一委員會成立。 ·五輕宣布動工。 ·海峽交流基金會成立，行政院大陸委員會正式運作。
1991	·五十一。歲。 ·5月，榮獲中國文藝協會文藝獎章（膠彩畫類）。 ·12月，應京華藝術中心之邀，於松山機場參展。	·鴻禧美術館開幕，創辦人張添根名列美國《藝術新聞》雜誌所選的世界排名前兩百的藝術收藏家。 ·紐約舉辦中國書法討論會。 ·大陸龐薰琹美術館成立。 ·故宮舉辦中國藝文物討論會及故宮文物赴美展覽。 ·素人石雕藝術家林淵病逝。 ·台北市美術館舉辦「台北——紐約，現代藝術遇合」展。 ·楊三郎美術館成立。 ·黃君璧病逝。 ·畫家林風眠去世。 ·立法院審查「文化藝術發展條例草案」。 ·國立中央圖書館與藝術家雜誌主辦「年畫與民間藝術座談會」。	·德國、荷蘭、英國舉行林布蘭特大展。 ·國際都會1991柏林國際藝術展覽。 ·羅森柏格捐贈價值十億美元的藏品給大都會美術館。 ·歐洲共同體藝術大師作品展巡迴世界。 ·馬摩丹美術館失竊的莫內〈印象·日出〉等名作失而復得。	·「閩獅」號漁船事件。 ·大陸記者來台採訪。 ·蘇聯共產政權瓦解。 ·波羅的海三小國獨立。 ·調查局偵辦「獨台案」，引發學運抗議。 ·民進黨黨團退出臨時會，發動「四一七」遊行，動員戡亂時期自五月一日終止。 ·財政部公布開放十五家新銀行。 ·台塑六輕決定於雲林麥寮建廠。 ·國慶閱兵前，反對刑法第一百條人士發起「一〇〇行動聯盟」。 ·民進黨通過「台獨黨綱」。 ·台灣獲准加入亞太經濟合作會議，經濟部長蕭萬長率代表團赴漢城開會。 ·大陸組織「海峽兩岸關係協會」，兩岸關係進入新階段。
1992	·五十二歲。 ·10月，應台陽美協推薦，於台北國際會議廳展出。 ·11月，於台北世界貿易大樓「第1屆台灣畫廊博覽會」參展。 ·12月，應台北新光三越文化館與京華藝術中心主辦展出「劉耕谷膠彩畫創作展」。 ·12月，畢業於國立廈門大學藝術學院美術系西畫科。 ·12月，台灣省立美術館典藏作品〈大壩某時辰〉。	·台北市立美術館與藝術家雜誌主辦「陳澄波作品展」於市美館。 ·藝術家出版社出版《臺灣美術全集（第一～七卷）》。 ·台灣蘇富比公司在台北市新光美術館舉行現代中國油畫，水彩及雕塑拍賣會，包括台灣本土畫作品。	·6月，第九屆文件展在德國卡塞爾舉行。 ·9月24日馬諦斯回顧展在紐約現代美術揭幕。	·8月，中華民國宣布與南韓斷交。 ·中華民國保護智慧財產的著作權法正案通過。 ·美國總統選舉，柯林頓入主白宮。 ·資深立法委員、監察委員、國大代表及民國38年從大陸來的老民代議員全部退休。
1993	·五十三歲。 ·4月，受聘台灣省立美術館第3屆展品審查委員會委員。 ·5月，參加台北綠水畫會於歌德畫廊展出。 ·7月，受聘48屆全省美展評審委員。 ·9月，於省立美術館舉行「台灣省美展永久免審查作家系列」個展。「劉耕谷畫展」B1-B4。	·藝術家出版社出版《臺灣美術全集（第八～十二卷）》。 ·李石樵美術館在阿波羅大廈內設立新館。 ·李銘盛獲45屆威尼斯雙年展「開放展」邀請。 ·莫內展在故宮博物院舉行。 ·羅丹展於台北市立美術館舉行。 ·夏卡爾展於國父紀念館舉行。	·奧地利畫家克林姆在瑞士蘇黎世舉辦大型回顧展。 ·佛羅倫斯古蹟區驚爆，世界最重要的美術館之一，烏非茲美術館損失慘重。	·海峽兩岸交流歷史性會議的「辜汪會談」於地三地新加坡舉行會談。 ·大陸客機被劫持來台事件，今年共發生了十起，幸未造成重大傷亡。 ·台灣有線電視法在立法院三讀通過。 ·自波斯灣戰事後，經美國斡旋，長達二十二個月談叛，以巴簽署了和平協議。
1994	·五十四歲。 ·7月，受聘49屆全省美展評審委員。	·藝術家出版社出版《臺灣美術全集〈第十三卷〉李澤藩》。 ·玉山銀行和「藝術家」雜誌簽約共同發行台灣的第一張VISA「藝術卡」。 ·台灣著名藝術收藏家呂雲麟病逝。 ·台北市立美術館獲得捐贈——台灣早期畫家何德來的一二五件作品。 ·台北世貿中心舉辦畢卡索展。	·米開朗基羅的名畫〈最後的審判〉，歷經四十年的時間終於修復完成。 ·挪威最著名畫家孟克名作〈吶喊〉在奧斯陸市中心的國家美術館失竊三個月後被尋回。	·諾貝爾和平獎得主曼德拉，當選為南非黑人總統。 ·七月，立法院通過全民健保法。 ·中華民國自治史上的大事，省市長直選由民進黨陳水扁贏得台北市市長選舉的勝利。
1995	·五十五歲。 ·3月，受聘台北市美展評審委員。 ·8月，台北市立美術館典藏作品〈爭艷〉。	·藝術家出版社出版《臺灣美術全集〈第十四～十八卷〉》。 ·李梅樹紀念館於三峽開幕。 ·畫家楊三郎病逝中，享年八十九歲。 ·「藝術家」雜誌創刊二十週年紀念。 ·畫家李石樵病逝紐約，享年八十八歲。 ·基隆市立文化中心展出倪蔣懷作品展。 ·高雄市立美術館展出「黃土水百年紀念展」。	·第四十六屆威尼斯雙年美展六月十日開幕，「中華民國台灣館」首次進入展出。 ·威尼斯雙年展於六月十四日舉行百年展，以人體為主題，展覽全名為「有同、有不同：人體簡史」。 ·美國地景藝術家克里斯多於十七日展開包裹柏林國會大廈計畫。	·中華民國總統李登輝順利至美國訪問，不僅造成兩岸關係的文攻武嚇，也引起國際社會正視兩岸分裂分治的事實。 ·立法委員大選揭曉，我國正式邁入三黨政治時代。 ·日本神戶大地震奪走六千餘條人命。 ·以色列總理拉賓遇刺身亡。

年代	劉耕谷生平	國內藝壇	國外藝壇	一般記事（國內、國外）
1996	・五十六歲。 ・1月，受聘台中市大墩美展評審委員。 ・2月，受聘南瀛美展評審委員。 ・4月，受聘台灣省立美術館展品評審委員。	・歷史博物館舉辦「陳進九十回顧展」。 ・廖繼春家屬捐贈廖繼春遺作五十件給台北市立美術館，北美館舉辦「廖繼春回顧展」。 ・文人畫家江兆申，逝於大陸瀋陽客旅。 ・《雄獅美術》宣佈於九月號後停刊。 ・台灣前輩畫家洪瑞麟病逝於美國加州。 ・藝術家出版社出版「臺灣美術全集〈第十九卷〉黃土水」。	・紐約佳士得拍賣公司舉辦「中國古典家具博物館」拍賣會。 ・山東省青州博物館公布五十年來中國最大的佛教古物發現——北魏以來的單體造像四百多尊。	・秘魯左派游擊隊突襲日本駐秘魯大使官邸挾持駐秘魯的各國大使與官員名流。 ・美國總統柯林頓及俄羅斯總統葉爾欽雙雙獲得連任。 ・英國狂牛症恐慌蔓延全世界。 ・中華民國首次正副總統民選，李登輝與連戰獲得當選。 ・8月，台灣地區發生強烈颱風賀伯肆虐全島。
1998	・五十八歲。 ・1月，受聘教育部文藝創作獎評審委員。 ・2月，受聘第12屆南瀛美展評審委員。 ・9月，受聘彰化縣礦溪美展評審委員。 ・8月，嘉義市立文化中心典藏作品〈白玉山〉。	・1月，藝術家出版社出版「臺灣美術全集〈第二十、二十一卷〉」。 ・國畫嶺南派大師趙少昂病逝香港。 ・台灣前輩畫家陳進逝。 ・台灣前輩畫家劉啟祥去世。	・紐約古根漢美術館展出「中華五千年文明藝術展」。 ・1998年紐約亞洲藝術節開幕。 ・西班牙馬德里舉行第17屆拱之大展（ARCO）當代藝術博覽。	・亞洲金融風暴，東南亞經濟持續低迷。 ・聖嬰現象導致全球氣候變化異常，暴風雨、水災、乾旱等天災不斷，人畜死傷慘重。 ・教育部發布「高級中學多元入學方案」，以基本學力測驗取代聯招。
1999	・五十九歲。 ・2月，受聘第13屆南瀛美展評審委員。	・台灣美術館與藝術家出版社合作出版「台灣美術評論全集」。 ・於鹿港舉行的「歷史之心」裝置大展，由於藝術家們的理念與當地人士不合，作品遭住民杯葛。	・日本福岡美術館開館，舉辦第1屆福岡亞洲藝術三年展，邀請台灣藝術家吳天章、王俊傑、林明弘、陳順築等參展。 ・巴黎市立現代美術館舉辦野獸派大型回顧展。	・世紀末話題:千禧蟲。 ・科索沃戰爭。 ・印巴喀什米爾發生衝突。 ・俄羅斯出兵車臣。
2000	・六十歲。 ・3月，受聘第14屆南瀛美展評審委員。 ・11月，受聘台中市大墩美展評審委員。 ・11月，受台中市政府邀請參加「2000全國膠彩名家邀請展」。	・「林風眠百年誕辰回顧展」於國父紀念館與高雄市立美術館展出。 ・台北縣鶯歌陶瓷博物館正式於11月26日開館，為全台第一座縣級專業博物館。 ・第1屆帝門藝評獎。 ・雕塑家陳夏雨去世。	・漢諾威國際博覽會。 ・巴黎市立美術館野獸派大型回顧展。 ・第3屆上海雙年展。 ・巴黎奧塞美術館展出「庫爾貝與人民公社」。	・兩韓領導人舉行會晤，並簽署共同宣言。
2002	・六十二歲。 ・受聘為高雄市立美術館典藏委員。 ・7月受聘為第一屆膠彩畫「綠水賞」評審委員。	・「張大千早期風華與大風堂用印展」於台北國立歷史博物館展出。 ・劉其偉、陳庭詩病逝。 ・台北舉行齊白石、唐代文物大展。	・阿姆斯特丹梵谷美術館舉辦「梵谷與高更」特展。 ・第25屆巴西聖保羅雙年展主題為「都會圖象」。 ・日本福岡舉行第2屆亞洲美術三年展。	・以巴衝突持續進行。 ・歐元上市。 ・台灣與中國大陸今年均加入WTO成為會員。
2003	・六十三歲。 ・受聘為高雄市立美術館典藏委員。 ・12月，淡江大學文錙藝術中心典藏作品一件。	・古根漢台中分館爭取中央五十億補助。 ・第1屆台新藝術獎出爐。 ・國立故宮博物院的珍藏赴德展出。 ・「印刻」學術雜誌創刊。	・至上主義大師馬列維奇回顧展於紐約古根漢美術館等歐美三地大型巡迴展。 ・巴塞隆納畢卡索美術館推出畢卡索鬥牛藝術版畫系列展。	・SARS疫情衝擊台灣。 ・狂牛症登陸美洲。 ・北美發生空前大停電事件。
2004	・六十四歲。 ・參加逢甲大學舉辦之「二〇〇四淨土藝術創作展」。 ・5月，參加嘉義市博物館開館展。 ・11月，受聘第17屆全國美展籌備委員。 ・12月，受聘59屆全省美展顧問。	・藝術家出版社出版「台灣當代美術大系」二十四冊。 ・林玉山去世。	・英國倫敦黑沃爾美術館推出「普普藝術大師——李奇登斯坦特展」。 ・西班牙將2004年定為達利年。	・陳水扁、呂秀蓮連任中華民國第11屆總統、副總統。 ・俄羅斯總統大選，普丁勝選。
2005	・六十五歲。 ・4月，受聘第1屆帝寶美展評審委員。 ・7月，獲國立藝術教育館頒榮譽紀念狀。	・文建會與義大利方面續約租用普里奇歐尼宮。	・第51屆威尼斯雙年展。	・旨在減少全球溫室氣體排放的「京都議定書」正式生效。
2006	・六十六歲。 ・6月，參加青溪新文藝畫展。 ・8月，病逝於台大醫院。	・文化總會策劃，藝術家出版社執行的「台灣藝術經典大系」共二十四冊於5月出版。 ・「高第建築展」於國父紀念館展出。 ・蕭如松藝術園區竣工開幕。	・第4屆柏林雙年展。 ・韓籍美裔的錄像藝術之父白南準辭世。	・北韓試射飛彈，引發國際關注。 ・以色列與黎巴嫩戰爭爆發。 ・《民生報》停刊。
2012	・3月28日開始，應台灣創價學會邀請，參與「文化尋根建構台灣美術百年史」創價文化藝術系列展覽—「突破·再造劉耕谷的膠彩藝術」，於台灣創價學會台中、鹽埕、景陽、至善等藝文中心巡迴展出一年。	・文化部成立，龍應台任首任部長。 ・蕭瓊瑞《戰後台灣美術史》於《藝術家》雜誌連載。	・第9屆上海雙年展。 ・第30屆聖保羅雙年展。	・中華民國總統馬英九與副總統吳敦義就職。 ・弗朗索瓦·奧朗德當選法國總統。 ・美國總統歐巴馬成功連任。
2015	・12月14日至2016年1月19日，由台北101主辦，於101畫廊舉辦「雕塑與膠彩的藝術傳承」	・《藝術家》雜誌創刊40週年，發行人何政廣獲年度特別貢獻獎。 ・林平接任台北市立美術館館長，蕭宗煌接任國立台灣美術館館長。 ・國立故宮博物院建院90週年推出三檔特展。 ・奇美博物館開館。	・香港巴塞爾博覽會已成亞洲重要國際藝展，吸引人氣。 ・日本森美術館重新開幕。 ・孟克美術館推出「梵谷和孟克」特展。	・台灣八仙水上樂園塵爆意外，近五百人燒成輕重傷，為史上最大公安事件。 ・台灣一名高中生因反對「微調課綱」而自殺身亡，引發民眾占領教育部抗議。 ・國際解除對伊朗經濟制裁，伊朗恢復石油出口，造成國際油價下跌。
2016	・8月，應邀舉行個展於國立國父紀念館中山國家畫廊展出。	・前高美館長謝佩霓接任台北市文化局局長。 ・鄭麗君任文化部長。	・中國藝術家艾未未關閉他在丹麥的展覽，為抗議該國沒收庇護難民的財物用作供養費用。 ・英國搖滾歌手大衛·鮑伊因癌症逝世，享年六十九歲。其對現代藝術和時尚均具有巨大的影響。	・蔡英文當選中華民國總統，成為華人世界首位女性總統。 ・巴西爆發茲卡病毒，全球近三十國受到影響。 ・高雄美濃地震造成台南維冠金龍大樓倒塌，傷亡數百人。
2017	・12月，應誠空間畫廊邀請於誠空間舉辦「作品不滅，畫家生命不滅膠彩大師——劉耕谷膠彩畫特展」。	・故宮開放低階文物圖象免費申請使用。 ・首個官辦同志議題展「光·合作用」9月9日在台北當代藝術館開展。 ・藝術家林良材作品遭經紀人侵佔，47件市值共達新台幣5000萬元的油畫、雕塑作品遭楊博文帶走。	・第十四屆卡塞爾文件展舉行。 ・第五十七屆威尼斯雙年展舉行。 ・香港蘇富比《北宋汝窯天青釉洗》以2億9430萬港元天價拍出，刷新中國瓷器拍賣紀錄。 ・英國泰納獎廢除得獎年齡限制。 ・阿布達比羅浮宮正式開館。	・北韓核武威脅美國本土。 ・南韓前總統朴槿惠彈劾入獄。 ・「#MeToo」運動席捲全球，引起社會大眾對性騷擾及性侵害受者的關注。 ・台北舉行世界大學運動會。 ・司法院大法官於5月24日正式宣告「民法禁同婚違憲」。
2018	・應文化部、國立台灣美術館推薦，《家庭美術館·美術家傳記叢書——吾土·笙歌·劉耕谷》出版。	・王攀元辭世。 ・潘襎接任台南市美術館館長；廖新田接任國立歷史博物館館長。 ・陳輝東擔任台南市美術館董事長。	・2018年沃夫岡罕獎得主為韓國藝術家梁慧圭。	・物理學泰斗霍金3月14日過世，享壽76歲。 ・美國鼓勵美台各層級官員互訪的《台灣旅行法》法案正式生效。 ・中國全國人大會議於3月17日表決，通過習近平連任國家主席。 ・為抗議軍人年金改革，反年改團體2月27日清晨突襲立法院，與警方爆數波推擠衝突。
2019	・9月，應台中市政府文化局邀請於港區藝術中心舉辦「積澱過後，面對當代——膠彩大師劉耕谷紀念展」。	・台南美術館開幕。 ・胡念祖辭世。 ・李錫奇辭世。 ・李奇茂辭世。 ・鄭淑麗代表台灣館參加2019年「第58屆威尼斯雙年展」。	・傑夫·昆斯〈兔子〉以7.8億台幣刷新在世藝術家拍賣紀錄。 ・日本近現代美術館整修三年重新開幕。 ・華裔建築大師貝聿銘去世。	・台灣立法院通過同性婚姻專法。 ・巴黎聖母院發生火災。
2020	・11月，應長流美術館邀請於長流美術館台北館舉辦「耕古鑄新·膠彩大師劉耕谷八十紀念展」	・李永得接任文化部長。 ・順益台灣美術館開館。 ・梁永斐接任國立台灣美術館館長。 ・嘉義市立美術館正式開幕。 ・洪瑞麟作品返台，共1496張圖及40本素描冊由長子洪鈞雄捐贈給文化部。	・野火肆虐澳洲，數間美術館包括坎培拉澳洲國家美術館緊急關閉。 ・英國泰納獎因新冠疫情取消年度獎項，並改為頒發「泰納獎助金」予十位藝術家。 ・梵谷作品〈春天的紐南牧師花園〉（1884）於3月30日疫情期間遭竊。	・1月31日英國正式退出歐盟。 ・世界衛生組織（WHO）在3月11日正式宣布新型冠狀病毒（COVID-19）全球大流行。 ・黎巴嫩首都貝魯特港口於8月4日發生大型爆炸事故。 ・美國總統大選，拜登當選第46任美國總統。

索 引
Index

索 引
Index

（蕭瓊瑞提供）

論文作者簡介

蕭瓊瑞

現職：國立成功大學歷史系所教授

經歷：臺南市文化局長
國立成功大學新聞中心主任、國立成功大學藝術中心主任
臺南市文化基金會執行委員、臺南市公共藝術委員會委員
臺南市文獻管理委員會委員、臺北市立美術館典藏委員
高雄市立美術館典藏委員、國立台灣美術館典藏委員
財團法人山藝術文教基金會董事
財團法人李仲生文教基金會董事
財團法人朱銘文教基金會董事
文化部國寶暨重要古物指定審議委員會委員
曾兼任：
國立台灣師範大學、國立交通大學、國立臺南大學
國立臺北教育大學、國立臺南藝術大學教授，開授台灣美術史、
台灣文化與美學、藝術史與藝術批評等課程。

著作：
《五月與東方──中國美術現代化運動在戰後之發展》
《觀看與思維──台灣美術史論集》
《台灣美術評論全集──劉國松》
《臺南市藝術人才暨團體基本史料彙編》
《島嶼色彩──台灣美術史論》
《府城民間傳統畫師輯》
《雲山麗水──府城民間畫師潘麗水之研究》
《島民‧風俗‧畫─18世紀台灣原住民生活圖錄》
《圖說台灣美術史》
《激盪與迴游──台灣近現代藝術11家》
《台灣現代美術大系──抽象抒情水墨》
《台灣美術全集25──張萬傳》
《美術家傳記叢書──豐美‧彩繪‧潘麗水》
《歷史‧榮光‧名作系列──林覺》
《美術家傳記叢書──陽光‧海洋‧林天瑞》
《戰後台灣美術史》
《美術家傳記叢書──焦墨‧雲山‧夏一夫》
《李錫奇創作歷程一甲子──本位／變異／超越》
《台灣美術全集35──何肇衢》

獲獎經歷：
1991年〈來台初期的李仲生〉獲國科會獎助
1991年《李仲生畫集》獲行政院新聞局金鼎獎
1992年《五月與東方》獲中國學術著作獎助出版
1996年《府城民間傳統畫師專輯》獲台灣省文獻會優良圖書獎
1997年 獲台北市西區扶輪社頒「台灣文化獎」
1998年《島民‧風俗‧畫》獲行政院新聞局重要學術專門著作出版補助
2000年《島民‧風俗‧畫》獲行政院新聞局金鼎獎
2000年 獲頒教育部優秀教育人員獎
2002年《雲山麗水》（與徐明福合著）獲行政院新聞局金鼎獎及行政
院研考會政府優良出版品獎
2002年 獲國立台南師範學院學術研究類傑出校友獎

國家圖書館出版品預行編目資料

臺灣美術全集. 第39卷, 劉耕谷
Taiwan fine arts series. 39, Liu Geng-Gu.
蕭瓊瑞著 -- 初版. -- 臺北市：藝術家出版社, 民111.02
240面 ; 22.7×30.4 公分
ISBN 978-986-282-288-3(精裝)

1.CST: 膠彩畫 2.CST: 畫冊

945.6 111000754

臺灣美術全集　第39卷
TAIWAN FINE ARTS SERIES 39

劉耕谷
Liu Geng-Gu

中華民國111年（2022）2月1日　初版發行
定價　1800元

發 行 人／何政廣
出 版 者／藝術家出版社
　　　　　台北市金山南路（藝術家路）二段165號6樓
　　　　　TEL：（02）2388-6715～6
　　　　　FAX：（02）2396-5708
　　　　　郵政劃撥：50035145 藝術家出版社帳戶
　　　　　登記證　行政院新聞局台業第1749號

總 經 銷／時報文化出版企業股份有限公司
　　　　　倉　庫：桃園市龜山區萬壽路二段351號
　　　　　電　話：（02）2306-6842

製版印刷／鴻展彩色印刷股份有限公司

法律顧問／蕭雄淋